LETTRES HISTORIQUES

SUR TOUS LES SPECTACLES DE PARIS.

Par le Sr. Boindin.

A PARIS,
Chez PIERRE PRAULT, à l'entrée
du Quay de Gêvres, au Paradis.

M. DCCXIX.
Avec Privilege du Roy.

Avis du Libraire.

Comme il se trouvera dans cet Ouvrage plusieurs fautes d'impression, je me crois obligé d'avertir qu'elles ne doivent pas être mises sur le compte de l'Auteur ni sur le mien; mais sur la precipitation avec laquelle on l'a imprimé; pour répondre à l'empressement de plusieurs Personnes de consideration qui le demandoient. Au reste je ne crois pourtant pas ces fautes assez considerables pour diminuer le merite de ce Livre,

d'autant plus qu'on y a remedié par un Errata auquel je renvoye le Lecteur : je prendray si bien mes mesures pour les Lettres qui suivront, que le Public n'aura pas sujet de m'accuser de negligence.

Je juge encore à propos d'avertir que j'ai imprimé trois Lettres du même Auteur sur la Comedie Italienne, qui ont précédé cet Ouvrage; ceux qui ne les ont pas, & qui voudront avoir l'Ouvrage complet, les trouveront dans des volumes où j'ai eu soin de les joindre.

LETTRES HISTORIQUES

Sur tous les Spectacles de Paris.

PREMIERE LETTRE

Sur la Comedie Françoise.

ONSIEUR,

EN VERITE' vous êtes insatiable! De peur de m'effaroucher, vous ne m'avez proposé d'abord que ce qui regardoit la nouvelle Comedie Italienne: Cependant j'ai compris par la suite de vos Lettres,

Comedie Françoise. A

que je vous ferois plaisir, si je vous disois quelque chose des Spectacles de la Foire; j'ai répondu à vôtre desir, sans m'en faire prier: Mais je vous avouë que ce que vous me demandez à present m'épouvente, en ce que je ne me trouve pas les lumieres necessaires pour parler de deux Théâtres aussi fameux que le sont ceux de la Comedie Françoise & de l'Opera. Pour en parler, dis-je, d'une maniere qui puisse plaire, il faudroit critiquer judicieusement, & pour critiquer judicieusement; avoir une parfaite connoissance du vrai bon, afin de ne se point laisser surprendre par ce qui n'en a que l'apparence; & j'ai peur que cette connoissance ne me manque. J'ay d'ailleurs un fond de paresse qui ne s'accorde point avec un Ouvrage tel que celui que vous exigez de moi. Je pourrois pourtant vous donner de simples & de fi-

deles extraits des pieces, de bonne foy, cela ne seroit-il pas plus ennuyeux qu'interessant? Ces raisons devroient, ce me semble, m'engager à vous refuser tout net: Je ne puis pourtant me resoudre à le faire. Afin donc de vous donner des preuves de ma complaisance, vous aurez seulement de moi des especes de memoires sur ce que je sçaurai de plus curieux par rapport à tous les Spectacles de Paris, avec tout l'ordre qu'on peut donner à une pareille matiere. Ressouvenez-vous bien, je vous prie, qu'en faveur du sacrifice que je vous fais, vous ne me devez point chicanner quand vous trouverez des fautes qu'un homme plus habile que moi n'auroit pas faites. Ce n'est qu'à cette condition que je vais travailler.

COMEDIE FRANÇOISE.

Deux raisons m'ont empêché de prendre la Comedie Françoise à son origine. La premiere, c'est que M. de la Roque, homme d'esprit, travaille depuis quelques années à l'Histoire de ces tems reculez que je laisse en arriere, & le fait avec toute l'exactitude que demande ce sujet. La seconde c'est qu'indépendamment de ce que je viens de vous dire, je n'aurois jamais eu assez de courage & de patience pour lire un tas de Bouquins, qui en m'instruisant de plusieurs choses necessaires, m'auroient en même tems fort ennuyé ; & comme il arrive presque toûjours que les ennuyez sont ennuyeux, je n'aurois eu pour tout fruit de mes peines, que le chagrin de vous

avoir fait bailler; peut-être même que, malgré ma précaution, mes Lettres pourront produire cet effet; quoiqu'il en soit, ce ne sera point par contagion.

Je me contenterai donc de prendre la Comedie Françoise au mois de Janvier 1718. Je vous donnerai dabord une idée de son Etat; puis, je vous parlerai des regles qui y sont observées, tant entre les Comediens, qu'entr'eux & les Auteurs: Ensuite j'entrerai dans le détail des Pieces nouvelles qui ont été joüées, & dirai peut-être quelque chose des anciennes qu'on aura remises au Théâtre.

L'Hôtel des Comediens François est situé au Fauxbourg S. Germain dans la ruë des Fossez S. Germain, mais qu'on ne connoît presque plus que sous le nom de la ruë de la Comedie. Cet Hôtel appartient aux Comediens

présents, parce qu'à mesure qu'il en meurt ou qu'il s'en retire quelqu'un, ceux qui restent remboursent à ceux-ci, ou à leurs heritiers, le fond qu'ils avoient acquis sur l'Hôtel qui se monte à la somme de 13200 liv. chacun, & les nouveaux venus sont dans l'obligation d'acquerir le même fond, au prorata de ce qu'ils ont; c'est à dire que celui qui n'a qu'un quart de part, n'aquiert que le quart de 13200 liv. qui est 3300 l. celui qui a demie part 6600 livres, & ainsi à proportion; mais comme il arrive rarement qu'un nouveau venu soit en état de faire ce remboursement, on lui retient la moitié de ce qu'il partage jusqu'à ce qu'il ait acquité ce fond, lui faisant payer l'intêrét de la somme qui lui reste à remplir. Quand une fois il a part entiere & qu'il a acquis les 13200 liv. de fond sur l'Hô-

tel non seulement on ne lui retient plus rien sur ce qu'il gagne, mais on lui paye l'interêt de son fond qui se monte, suivant l'accord fait entr'eux, à 80 liv. par mois, & c'est pour lors qu'un Comedien peut vivre à son aise, & qu'il n'a plus autre chose à desirer que de joüir longtemps de cet avantage. Je vais presentement vous dire en deux mots en quoy consiste une part.

Une part est la vingt-troisiéme partie de la recette, les frais prelevez, qui se montent à 300 liv. par jour; ainsi il n'y a que vingt-trois parts quoyqu'il y ait souvent un plus grand nombre de Comediens, c'est aussi par cette raison qu'il y en a qui n'ont pas une part entiere.

Les Comediens François prénent avec raison le titre de Comediens du Roy, puisque Sa Majesté leur fait une pension de

12000 liv. par an. La Trouppe étoit composée au mois de Janvier 1718. de vingt-sept personnes, sçavoir quatorze hommes & treize femmes, dont voicy simplement les noms ; à l'égard de leurs portraits, je les ferai à mesure que l'occasion s'en presentera.

Messieurs.	Mesdemoiselles.
Ponteuil.	Desbrosses.
Baubourg.	Dancour, *mere*.
Quinault, } *freres*.	Dancour, *fille*.
Dufrene,	Baubourg.
Lavoye.	Duclos.
Du Boccage.	Desmarres.
Fontenay.	Dangeville.
Poisson, *le pere*.	Quinault.
Poisson, *le fils*.	Chamvallon.
Dancour.	Fompré.
La Torilliere.	Sallé.
Le Grand.	Le Couvreur.
Guerin.	Gautier.
Dangeville.	

J'avois resolu de vous dire icy l'âge de chaque Acteur & Actri-

ce ; mais outre que cela auroit pû faire quelques mécontens, j'ai trouvé qu'il n'étoit pas aifé de le sçavoir au jufte; fur tout celui des femmes, qui reçoivent comme une injure la moindre queftion qu'on leur fait là-deffus; ou du moins quand elles font tant que d'y repondre, elles ont grand foin de s'en ôter une partie. Je croyois pourtant avoir trouvé un moyen qui levoit cette derniere difficulté, c'étoit de demander à chacunes d'elles celui de fa camarade, mais elles m'induifoient dans une nouvelle erreur, en fe faifant reciproquement plus agées qu'elles ne le font en effet; de forte que d'un côté je ne trouvois que des vieilles, & de l'autre, que des jeunes ; ainfi pour aprocher de la verité, il faudroit avoir recours à la moyennne proportionnelle.

Chaque Comedien & Comedienne, à fa chambre dans l'Hô-

tel, qu'ils appellent *loges*; pour s'habiller seulement: car il ne leur est pas permis d'y loger, à moins que quelqu'affaire, soit goutte consulaire ou autre, ne leur permette pas de sortir; en ce cas, on leur laisse la liberté d'y coucher.

Cet Hôtel est sous la garde d'un Concierge qui a par an 1000 liv. de gages, sans compter le tour du bâton; car je m'imagine qu'il y en a par tout.

Ils ont deux Receveurs, un pour le parterre & l'autre pour les loges; il est inutile de vous faire le détail des autres Gagistes, vous sçaurez seulement qu'ils sont tous sous la direction d'un Controlleur.

Leur garde est composée d'un Lieutenant de Robe courte, d'un Exempt & de douze Archers.

L'Orquestre consiste en six Instrumens, sçavoir trois dessus de Violon, un Hautbois & deux Basses; chacun de ces Simphonistes a

400 liv. par an; & quand ils montent sur le Theatre, on leur donne chaque fois & à chacun vingt sols d'augmentation.

Je ne dois pas obmettre une circonstance qui est à la loüange des Comediens; c'est que quand un de leurs Gagistes se trouve hors d'état de servir, ils lui continuënt ses gages jusqu'à sa mort; ainsi un Domestique de la Comedie est certain, en faisant son devoir, de ne jamais manquer du necessaire. avoüez qu'il y a par rapport à l'avenir, peu de servitude aussi avantageuse que celle là.

Voila quel est aujourd'huy l'état de la Comedie; parlons presentement des principales regles qu'on y observe.

Les Comediens font tous les ans une liste des Pieces qu'ils ont dessein de jouer dans le cours de l'année, s'il ne leur en vient point de nouvelles à la traverse.

Ils s'assemblent tous les Lundis, tant pour parler des affaires de la Communauté, que pour convenir de ce qu'ils joüeront dans la semaine. Ceux ou celles qui se trouvent à ces assemblées, ont pour leur droit de presence un jetton d'argent de la valeur de trente-cinq sols, & ceux qui ne s'y rendent pas le perdent. On le donnoit autrefois aux femmes, sans qu'elles fussent obligées de s'y rendre ; je ne sçai par quelle raison les Comediens ont changé une regle si prudemment établie ; mais enfin elles sont presentement obligées de s'y trouver, si elles veulent avoir ce jetton.

Lorsqu'ils remetent une Piece ancienne, ou qu'ils en veulent joüer une nouvelle ; sitôt que les rolles sont sçûs, ils s'assemblent à l'Hôtel pour repeter la Piece, afin de se concerter ensemble ; ceux qui manquent de venir à ces repeti-

tions font à une amende de 30 fols. Quand dans une representation un Acteur n'entre pas fur la Scene au temps qu'il y doit entrer, il paye auffi 30 fols d'amende ; & lorfqu'il ne fe rend pas à l'Hôtel pour joüer fon rolle, l'amende eft de cinquante francs, à moins qu'il ne foit tombé malade fubitement, auquel cas il ne luy en coûte rien ; mais on ne l'en croit pas fur fa parolle, c'eft pourquoi on prend de fûres précautions pour s'en inftruire.

Voicy felon moi la plus belle de leurs regles ; c'eft que quand un Acteur ou une Actrice fe retire aprés un certain nombre d'années de fervice, la Troupe lui rembourfe, comme je l'ay déja dit, ce qu'il a acquis fur l'Hôtel, & lui fait, pour le refte de fes jours, une penfion alimentaire de mille livres par an ; cela me paroît fort judicieufement établi, en ce que

sans cette pension il y en auroit qui passeroient fort tristement le reste de leur vie. On a remarqué qu'en general les femmes s'enrichissent plûtôt au Théatre que les hommes ; il faut croire pour l'acquit de nôtre conscience, qu'elles sont dans le particulier meilleures menageres que les hommes, car, au dehors elles portent la magnificence aussi loin qu'elle peut aller.

J'ay oublié de vous dire que chaque Acteur & Actrice a vingt sols tous les jours qu'ils representent ; c'est pour fournir aux menus frais qu'ils sont obligez de faire de jour-là, tels que des gands, de la poudre, du rouge, des mouches, &c.

Voicy encore une chose que je puis mettre au nombre de leurs regles, c'est que quand quelques Comediens font des demarches pour les affaires communes, la

Trouppe en general leur paye un carosse & un bon repas qu'ils font où ils jugent à propos ; cela se nomme une *utilité*.

Je ne leur connois point d'autres regles particulieres que celles que vous venez de lire.

Ils pratiquent entre eux plusieurs charitez. En voicy une. Quand un Comedien de Province voyage & passe par Paris, il peut hardiment s'adresser à eux ; s'il a besoin de quelque secours pour continuer son chemin, il est sûr de l'obtenir : il n'y a pas même un Comedien qui ne lui donne de bon cœur sa table, jusqu'à ce qu'il parte. Venons aux regles qui regardent les Auteurs.

Quand un Auteur veut presenter une Piece, il s'adresse pour la lire aux deux semainiers, c'est-à-dire, aux deux Comediens qui sont nommez tour à tour pour vaquer aux affaires journalieres de

la semaine ; s'ils la trouvent digne d'attention, ils donnent un jour à l'Auteur, & ils ont soin de faire avertir tous leurs camarades qu'ils ayent à se rendre à l'Hôtel pour entendre lire une Piece. C'est aprés cette lecture que la Piece est jugée en dernier ressort à la pluralité des voix. J'ose dire en leur faveur qu'ils ne se trompent gueres sur le succés que doivent avoir les pieces ; la grande habitude qu'ils ont du Théatre joint au bon esprit que plusieurs d'eux possedent, me fait avancer qu'ils sont plus capables de juger de ces sortes d'ouvrages, que bien des gens qui se piquent d'être connoisseurs. Il est vrai que la complaisance qu'ils ont pour certains Auteurs, leur fait quelque fois recevoir des Pieces qui ne sont pas fort accueillies du public ; mais aussi a-t'on remarqué qu'ils n'en ont jamais refusé de
bonnes,

bonnes. Ils ont trés-souvent fourni aux Auteurs des idées & des scituations qui ont fait une grande partie du merite de leurs Ouvrages.

L'Auteur d'une Piece en cinq Actes, soit Tragedie ou Comedie, retire un neuviéme de la Rerecette toutes les fois qu'elle est jouée, jusqu'à ce qu'elle tombe deux fois de suitte, ou trois fois separément au dessous de cinq cent livres, alors elle est, ce qu'on appelle dans les regles, & les Comediens cessent de la jouer. A l'égard d'une petite Piece, d'un Acte ou de trois, l'Auteur a le dix-huitiéme de la Recette, jusqu'à ce qu'elle soit deux jours de suite ou trois fois separément au dessous de trois cent livres; en ce cas, on ne la jouë plus, & l'Auteur n'y peut plus rien pretendre.

Voila ce qui m'a paru de plus interessant sur l'état & les regles

B

de ce Théatre ; parlons à present de ce qui s'y est fait depuis le premier Janvier 1718. jusqu'à la fin de cette même année.

Janvier 1718.

Le 2. Janvier, une nouvelle Actrice joua dans *la Tragedie des Horaces*, le rôle de Camille ; elle a encore joué depuis, ceux d'Emilie dans *Cinna* & d'Hermionne dans *Andromaque*. Cette Actrice se nomme Mlle. Aubert, elle avoit déja débuté à Paris il y a quelques années Elle a de la voix, du feu & des entrailles, mais on pretend quelle fait un fort mauvais usage de tout cela ; il faut bien qu'il en soit quelque chose puis qu'on ne l'a pas receuë.

Le troisiéme du même mois on representa, de l'ordre de Madame Duchesse de Berry, *les Dieux Comediens ou la Metempsycose des*

amours, suivie *des Festes du Cours*; ces deux Pieces sont de M. Dancour. La premiere étoit nouvelle ou du moins on ne l'avoit encore jouée que quatre ou cinq fois, avant le jour que Madame de Berry y vint; le public l'avoit fort applaudie & a continué de le faire toutes les fois qu'on l'a représentée; on peut dire aussi que c'est une des plus jolies Pieces qui ayent paru depuis quelques années. Le second Acte est parfait; les fêtes en sont galantes, en un mot le tout ensemble compose un trés agréable divertissement : Je vous l'envoye imprimée, & ainsi vous en pourrez juger par vous-même; tout ce que j'ay à vous dire, c'est que Madame de Berry sembla y prendre beaucoup de plaisir. Il arriva ce jour là une chose assez plaisante, la Voicy. Le parterre étoit si plein qu'on ne pouvoit s'y remuer, cependant ceux qui le rem-

plissoient se trouverent tellement disposez à la joye, qu'ils se mirent à sauter au son des Instrumens de l'Orquestre dans un entr'acte; Madame de Berry trouva cette saillie fort plaisante, & cela luy servit de divertissement pendant cet entr'acte.

Les Comediens remirent au Théatre le 15. Janvier *Rhadamiste & Zenobie* Tragedie de M. Crebillon. M. Beaubourg y joua le rôle de Rhadamiste, & M^{lle}. le Couvreur celui de Zenobie. Cette Piece n'étant pas nouvelle, & ne m'étant en quelque maniere engagé de parler que de celles qui le feront; je ne vous en dirai rien autre chose, sinon qu'elle a presque fait autant de plaisir à cette reprise qu'elle en fit dans sa nouveauté. Mais comme l'Actrice qui representoit Zenobie y fut fort applaudie, il est juste que je vous fasse un petit détail de ses perfections

sur la Comedie Françoise.

Mademoiselle le Couvreur fus receuë au commencement de l'année 1717. Quoiqu'elle ait fort peu de voix, elle plût d'abord au public & continuë de lui plaire, parce qu'il trouve en elle un jeu nouveau, naturel & d'autant plus agréable qu'elle s'est étudiée à le menager adroitement & à le proportionner à ses forces; & ainsi on peut dire que son défaut de poitrine a contribué à ce genre de perfection. Quoique sa figure soit trés agréable, un peu d'embompoint ne lui messiéroit pas. Sans être grande, elle est fort bien faite, & a un air de noblesse qui previent en sa faveur; elle a des graces autant que personne du monde, son geste est pathetique, & sa façon de déclamer prouve qu'elle s'applique à ce qu'elle dit & qu'elle l'entend parfaitement. Ses yeux parlent autant que sa bouche & suppléent souvent au

défaut de sa voix : Enfin, je ne puis mieux vous la comparer qu'à la mignature ; car elle en a l'agrément, la finesse & la délicatesse ; mais aussi ne lui trouve-t'on pas, comme dans les grands Tableaux, ces coups de force qui imposent & qui arrachent, pour ainsi dire, l'admiration des Connoisseurs.

Février 1718.

On remit au Théatre le 4. Février, la *Comedie des Captifs*, tirée des Captifs de Plaute. Cette Piece est de la composition de M. Roy; plusieurs personnes prétendent que M. de la Fond y a aussi travaillé, ils assûrent même que le Prologue est de lui ; si cela est, on peu dire que ce dernier a beaucoup de part au succés de cet Ouvrage.

Il y a des Divertissemens dont la Musique a fait honneur à Qui-

nault, Acteur de la Troupe, qui en est l'Auteur.

Le 14. Février, Madame la Duchesse de Berry honora les Comediens de sa présence ; ils representer devant elle & suivant son ordre, *Amphitrion*, *& les Captifs*.

Le 15. du même mois on ne joüa point faute de Spectateurs.

Ils fermerent aussi leur Théatre le 18. parce qu'ils jugerent bien que Monsieur le Duc de Lorraine, qui arriva ce jour-là à Paris, attireroit tout le monde à sa rencontre ; les principaux de la Trouppe y furent même, & eurent l'honneur de faire la reverence à ce Prince.

Le 26. Février ils representerent au Louvre devant le Roy, la Comedie *Des Vandanges de Surênes* ; qui fut suivie d'un Divertissement, tiré de l'Opera de Roland.

Mars 1718.

Les Comediens remirent le 4. Mars, *la Tragédie de Polixene*, de M. de la Fosse. Il y avoit prés de 20. ans que cette Piece n'avoit été joüée. On dit qu'elle eut dans sa nouveauté un fort grand succés; cependant on ne la point goûtée dans cette reprise, & les Comediens ont été obligez de la quitter aprés la troisiéme Representation.

Le septiéme on joüa *la Devineresse*; Messieurs de Visé & Thomas Corneille en sont les Auteurs. Elle a été reprentée sept fois à cette reprise, avec assez de succés. Je crois que vous sçavez que cette Piece fut faite à l'occasion de la Voisin cette fameuse prétenduë Devineresse, qui en imposa tant autrefois, sur tout aux femmes par son adresse, à entrer dans leur goût & dans leurs intentions.

Le

Le 20. Mars on reprit *Atalie* Tragedie sainte, que M. Racine avoit composée pour être joüée à S. Cyr; Il a y des chœurs que les Comediens ont retranché. Cette Piece eut une fort grande réussie il y a quelques années; il s'en faut bien qu'elle en ait eu autant à cette reprise, puisqu'elle n'a été representée que quatre fois, avec très-peu de Spectateurs. Mademoiselle des Hayes fille de M. Dancourt y joüoit le Rôle de Zacharie, & la fille cadette de Mademoiselle Fompré, celui de Joas; cette derniere n'a tout au plus que huit ou neuf ans, & malgré sa grande jeunesse elle joüa son Rôle avec beaucoup d'art & de justesse; aussi y fut-elle fort applaudie.

Avril.

Le deux Avril pour fermer le Théâtre, ils representerent suivant leur coûtume, *Polyeucte* Trage-

die chrétienne, de Pierre Corneille. Aprés la Piece M. Fontenay fit au Public le Compliment que voici.

Compliment prononcé au nom de toute la Trouppe, par M. Fontenay, le jour de la clôture du Théatre des Comediens François.

MESSIEURS,

Voici le jour où nous avons accoûtumé de fermer le Théâtre, par de justes considérations ausquelles nous serons toujours disposez par nous-mêmes à nous soumettre avec respect.

Le loisir que nous trouvons par cette interruption, va nous servir à nous arranger pour les premieres Représentations de nos Divertissemens.

On ne peut au moins, Messieurs, nous refuser la justice de

croire que les malheurs du tems n'ont rien pris sur la vivacité de notre zele, que l'état present de nos affaires particulieres n'a rien derobé à l'émulation de la Trouppe, & que nous n'avons cherché qu'à soûtenir par une execution vive & exacte, la beauté & les agrémens de nos Pieces ; nous croyons même pouvoir compter parmi nous des Sujets, qui ayans cultivé sur votre goût, des talens distinguez, & formé sur vos décisions les differens caracteres qu'ils possedent, sont capables de soûtenir la gloire du Théâtre, & ajoûter, peut-être, aux productions de ces celebres genies dont nous exposons successivement sur la Scene, les excellentes Pieces que la posterité ne regardera qu'avec respect, & dont elle ne trouvera point de modele dans l'antiquité.

Dans le cours de tant de cir-

constances qui parlent pour nous, au milieu même des applaudissemens qu'il vous plaît quelquefois de nous accorder ; ne pouvons-nous point espérer que vous ne nous refuserez pas l'honneur de nous plaindre dans notre triste situation ? c'est à vos lumieres & à vos jugemens, que nous prenons la liberté d'appeller des traitemens où la Comedie se trouve aujourd'hui exposée : nous sommes contraints quelquefois de fermer le Théâtre ; nos plus belles Representations renduës avec toutes leur dignité & toute leur magnificence ont presque été desertes, notre application n'en a pas été moins grande, ni notre jeu moins marqué ; au moins devions nous ce respect aux Pieces mêmes, & aux Mânes de nos illustres Auteurs.

Oüi, Messieurs, ce qu'il y a de plus élevé dans les sentimens &

de plus utile dans la raison ; l'un sous des dehors brillants & respectables, l'autre sous des envelopes legeres & riantes ; nous l'exposons ici, tour à tour, sous des images nobles ou gracieuses qui donnent des graces à la moralité même, & qui ayant par les progrez des tems, perfectionné la nature & la vertu, a fait de nos Spectacles le plus digne de vos amusemens : Que de raisons, Messieurs, pour oser esperer quelque préference ! & pour oser nous flatter du retour de cette protection particuliere, à laquelle vous nous avez accoûtumé depuis si long-tems ! Nous vous la demandons aujourd'hui, avec mille ardents desirs de la mériter, nous la regardons toûjours comme le motif le plus pressant de nôtre travail & de nôtre application, & comme l'objet le plus flatteur de la Comedie, & le plus capable d'en assûrer la gloire & les interêts.

Le 25. Avril le Théâtre fut r'ouvert par la même Piece de *Polyeucte*, & le même Fontenay parla au Public en ces termes.

Compliment M. de Fontenay fait à l'Ouverture du Théâtre des Comediens François.

MESSIEURS,

Nous venons de r'ouvrir nôtre Théâtre suivant notre usage, par celle de toutes nos Pieces qui s'est toûjours montrée au Public avec plus d'avantage, soit que sa constitution renferme toutes les beautez de l'art, soit que les sujets puisez dans les sources sacrées & rendus avec dignité, portent des droits sur l'esprit des Spectateurs, dont les Poëmes profanes ne sont point suceptibles; mais par la nouvelle disposition des Rôles, & par le changement des emplois, vous devez vous apercevoir, Messieurs,

que plusieurs de nos Camarades, soit Acteurs, soit Actrices, se sont retirez de la Trouppe, selon les diverses considerations qui ont déterminé leurs sorties : Un d'entr'eux (*a*) a été enlevé au Theâtre par le long âge, & par les infirmitez & les accidents qui le suivent d'ordinaire ; sa vieillesse cependant n'avoit pas refroidi son zele pour sa profession, elle n'avoit servi, au contraire, qu'à le r'approcher encore plus prés d'un caractere de verité dans les Rôles de convenances dont il étoit chargé : De quelles larmes, Messieurs, n'avez-vous point honoré ses récits ! & quels tributs de loüanges publiques, ne lui devons-nous point en nôtre particulier, pour les exemples qu'il nous a laissé, de probité & de droiture !

La Scene vient de perdre aussi un de ses anciens Acteurs (*b*), qui

(*a*) Guerin. (*b*) Dancour.

ayant paru excellent dans les Rôles qui lui étoient propres, a fait sentir dans tout le reste le goût & l'esprit qu'il a répandu dans les nombreux Divertissemens, dont la Comédie lui est redevable ; sa retraite a été suivie de celle d'un de nos Camarades (*c*), qui ayant succedé immediatement au plus grand Comedien (*d*) qui ait paru sur le Théâtre François, accoûtuma bien-tôt le public à la difference de son jeu, & a toûjours continué d'enlever ses suffrages. Il reste encore, Messieurs, à regreter devant vous une de nos plus anciennes Actrices (*e*), aussi utile à la Trouppe, par son exactitude, qu'agréable à la Cour & à la Ville par ses talens ; elle avoit sur tout saisi l'expression la plus juste des caracteres qui étoient dans son jeu ; qui a jamais ma-

(*c*) Beaubour. (*d*) Baron le pere.
(*e*) Mademoiselle des Brosses.

nié avec plus d'art le ridicule des vieilles Coquettes, & rendu avec un feu plus reglé, & si j'ose le dire, avec plus de sagesse, tous les differens personnages de folie ?

Le souvenir de ce qu'il y a eu de parties plus essentielles dans les uns & dans les autres, ne perira jamais parmi nous, la tradition qui a fait passer jusques-ici la memoire de nos prédecesseurs, portera sans doute aussi loin le merite de ceux dont j'ai l'honneur de vous parler. Mais, Messieurs, comme les talens les plus brillants ne se perfectionnent que sur le jugement qu'il vous plaît d'en rendre, & que la gloire des Comediens ne sera jamais que l'effet de vos instructions ; nous osons nous promettre de l'émulation que chacun ressent au dedans de lui-même, que vous ne nous refuserez pas la continuation de vos avis ; nous démêlerons jusque dans vos applau-

difsemens, ce qui nous restera à acquerir pour les meriter, & le desir de vous plaire, nous élevant à tous les efforts dont nous sommes capables, nous ne craignons point d'esperer, Messieurs, dans l'execution de nos Divertissemens, de parvenir à l'honneur de vous faire sentir qu'il n'est presque point au Theâtre de perte irreparable.

Ces deux Complimens furent également bien reçus, aussi peut-on dire, à la loüange de celui qui les débita, que personne ne les auroit pû rendre avec plus d'art qu'il le fit. Les Comediens ont fait de tout tems de ces Complimens ; c'étoit autrefois la même personne qui les prononçoit toûjours ; nous avons vû, pendant plusieurs années, Dancour chargé de cet emploi, aussi-bien que des Annonces journalieres ; mais

cela eit changé, ils les font préfentement tour à tour.

Ce n'eſt pas ſans raiſon que Fontenai s'eſt plaint douloureuſement dans font premier Compliment, de ce que le Public abandonnoit de plus en plus leur Théatre: En effet, nous voyons, depuis un tems, la Comedie Françoiſe abſolument deſerte; ce Public dit pour ſes raiſons qu'on n'y voit plus ni bonnes Pieces, ni bons Acteurs. Examinons un peu ſes plaintes, ou plutôt ſes prétextes.

Quant aux Pieces, s'il entend parler de quelques nouvelles, j'avouë qu'il pourroit avoir raiſon; & j'admirerois la délicateſſe de ſon goût, ſi je ne l'avois vû, dans le tems qu'il paroiſſoit ſi difficile, courir avec empreſſement à des Spectacles bizarres, où cette délicateſſe devoit être bien moins ſatisfaite; car, exceptées quelques Pieces que des perſonnes d'eſprit

& de réputation y ont fait joüer, plûtôt pour se vanger des Comediens François, desquels ils croyoient avoir sujet de se plaindre, que par aucune autre raisons. On peut dire en general que tout ce qu'on y a vû n'a servi qu'à détruire une partie du bon goût, en introduisant en sa place un dérangement également opposé aux regles essentielles du Théâtre & à celles des bonnes mœurs ; les Comediens espere que le Puplic se trouvant forcé de renoncer à ces ridicules amusemens, reviendra insensiblement à leur Théâtre faire abjuration de toutes ses erreurs, & rendre au vrai bon la justice qui lui est dûë ; si cela arrive ainsi, ils en auront l'obligation à Monsieur le Duc d'Aumont ; je leur ai oüi dire, que ce Seigneur, de concert avec les autres Gentilshommes de la Chambre, a cru devoir distraire un instant le

Regent des grandes affaires qui l'occupent, pour lui representer que si les Spectacles de la Foire continuoient, la Comedie Françoise ne pourroit pas se soûtenir encore long-tems; parce que les Comediens, manquans de Spectateurs, seroient incessamment obligez de prendre d'autres partis; que comme le Théâtre François étoit sans contredit le plus beau, & celui qui faisoit le plus d'honneur à la Nation, il esperoit que son Altesse Royale, ne balanceroit pas à sacrifier à ce Spectacle, des Bâteleurs qui sembloient vouloir s'établir sur ses ruïnes. Les Comediens ajoûtent que, le Prince ayant goûté ces raisons, a consenti à la destruction des Théâtres Forins, leur laissant pourtant la liberté de joüer à cette Foire S. Laurent derniere, en considération des avances faites par l'Entrepreneur de ces Jeux; cependant, pour

dédommager les autres Spectacles du tort que cette Foire leur pourra faire, cet Entrepreneur doit donner dix mille francs, dont les deux tiers feront pour l'Opera, & l'autre doit être partagé entre les deux autres Théâtres. Souvenez-vous que je ne vous donne tout cela que comme des oüi dire, & que je ne m'en rend pas garand. Venons présentement aux Acteurs qui servent de second prétexte pour s'absenter de la Comedie Françoise.

Si le Public qui se plaint, pouvoit se défaire d'une certaine prévention, qui lui fait estimer ce qu'il n'a plus, beaucoup au-dessus de ce qu'il valoit, & méprifer ce qu'il a, quoiqu'il soit souvent aussi bon que ce qu'il regrette, il trouveroit dans les Acteurs qui restent, des Sujets trés-dignes de sa présence & de ses applaudissemens; mais c'est demander une chose impossi-

ble, ou du moins qui ne peut être que l'ouvrage du temps. Nous croyons souvent qu'un Acteur se forme, lorsque c'est nôtre goût qui s'accoûtume à son jeu : Je ne prétends pas dire que les Acteurs sont toujours ce qu'ils ont été; je sçai qu'ils acquerent de la perfection jusqu'à un certain point; mais je suis trés persuadé qu'ils ne font tout au plus que la moitié du chemin, & que nous faisons le reste. Je pourrois ajoûter que ce n'est point la retraite des cinq Acteurs, que le Théâtre François a perdus depuis peu, qui en a éloigné le Public, puisque long-tems avant que ces Acteurs se retirassent, il avoit cessé d'y aller.

Pendant que je suis en train de quereller le Public, il faut que je lui reproche encore une sorte de mépris qu'il témoigne avoir pour ceux qui font profession de joüer la Comedie, & qui n'est

fondé que sur les préjugez de l'enfance, je veux dire, sur les idées desavantageuses que nos Peres nous ont données de leurs mœurs; car enfin l'experience montre qu'en general, la conduite des Comediens de la Troupe de Paris est depuis long tems aussi épurée que leurs Pieces, & qu'ils vivent en honnêtes gens. Supposé qu'il y en ait quelques-uns qui par leur dérangement & leur orgueil ayent attiré aux autres le mépris dont je parle, convenez qu'il est injuste de confondre les innocens avec les coupables. Si cet abus continuë, j'entreprendrai peut-être dans la suite de caractériser si bien les uns & les autres, qu'en cas qu'il s'y en trouve de méprisables, le public sçachant en faire la différence, ne prendra pas le change, quand il s'agira de son mépris ou de son estime.

Voici quels sont les Acteurs & Actrices

Actrices qui se sont retirez dans le temps de Pâques dernier. Dancour, Beaubour & sa femme, Guerin & Mlle. Desbrosses.

Dancour a joué la Comedie à Paris, pendant trente-trois ans. Il est petit, trapu, assez beau de visage, & a l'air & les manieres nobles. Sans être grand Acteur, il avoit certains Rôles convenables dont il se tiroit fort bien, sur tout ceux de raisonnemens tels que le Misantrope, Esope & d'autres semblables ; on a dit de lui qu'il jouoit la Comedie noblement & bourgeoisement la Tragedie. Tout le tems qu'il a été Comedien, il a, dit-on, aspiré à devenir le maître de ses camarades ; mais quelques ressorts qu'il ait fait jouer pour cela, il n'a pû y parvenir. Au surplus c'est sans contredit un des hommes de France qui a le plus d'esprit ; nous avons plusieurs volumes de Co-

medies imprimez sous son nom; à la verité on pretend qu'une grande partie n'est pas de lui ; on en attribuë plusieurs à differentes personnes, cependant elles ont toutes le même tour théâtral, & ce charmant dialogue, qui lui a attiré la reputation d'être en même tems, le meilleur & le plus agreable Dialogueur des Modernes.

Beaubour sans être ni beau ni bienfait, étoit d'une belle representation au Théâtre, il y avoit un air noble & imposant ; la maniere dont il debitoit ses Rôles, étoit plûtôt un chant qu'une déclamation ; il avoit des tons fort touchans & qui alloient jusqu'au cœur, souvent aussi en donnoit-il de trés-desagreables. Certaines personnes pretendent qu'il n'étoit pas toûjours d'accord avec le bon sens, tout ce que je puis dire, c'est que quand son intelligence, ou, si l'on veut, le hazard l'avoit mis

dans la bonne voye, il tiroit d'un Rôle tout le parti qu'on en pouvoit tirer. J'ai remarqué une chose, c'est qu'il n'a jamais si bien joüé que lorsqu'il y avoit peu de Spectateurs & qu'il joüoit, ce qu'ils appellent en robe de chambre; la raison de cela, est que, comme il étoit naturellement un peu outré quand il vouloit plaire, le peu de monde le faisant joüer negligeamment, il aprochoit pour lors du naturel & plaisoit infiniment. Ce fut Mlle. Bauval dont il étoit le gendre, qui le fit recevoir dans la Trouppe de Paris, & quoiqu'en dise Fontenay dans son compliment, on m'a assûré qu'il avoit joüé plusieurs années avec tous les désagremens que sont obligés d'essuyer les mauvais Acteurs. Il y avoit 26. ans qu'il joüoit la Comedie à Paris quand il s'est retiré.

Pour *Mlle. Beaubour*, quoi.

qu'elle fut la fille d'une des plus excellente Comedienne que nous ayons eu, & la femme d'un homme qui a passé pour bon Acteur, comme elle étoit denuée de toutes sortes de talens, malgré les leçons que sa mere & son mary ont pû lui donner, elle est toûjous restée au dessous du mediocre ; ce qui me fait ressouvenir d'un bon mot de *Baron* qui trouve icy sa place naturellement. *Baron* le pere s'entretenant avec Beaubour & quelques autres Comediens qui paroissoient souhaiter qu'il rentrât dans leur Trouppe, il leur dit qu'il y consentiroit volontiers à condition qu'ils lui donnassent deux parts, & comme Beaubour se récria sur cette proposition, Baron lui répondit qu'ils en avoient bien deux sa femme & lui ; mais, dit Beaubour, nous jouons aussi tous deux ; c'est en cela, reprit Baron, que ce que

je demande doit paroître avantageux à la Trouppe, car en exigeant 2. parts, je promets en même tems que ma femme ne joüera point.

Quoiqu'on en dife l'experience nous apprend que fi Mlle. Beaubour eut été plus jolie, le public auroit peut être eû quelque indulgence pour elle ; en effet nous en voyons qui, à la faveur d'une aimable figure, fe mettent á l'abri de la critique, Elle a été à la Comedie trente-quatre ans.

Une paralifie dont *Guerin* fut attaqué au mois de Juillet 1717. l'obligea de quitter le Théâtre. Quoi qu'âgé de 77. ans il n'y avoit point de Comedien dans la Trouppe qui joüat plus fouvent que lui & qui aimât mieux fon métier. Il étoit grand & affez bien fait, il avoit le vifage long & les traits à la romaine ; fa jeuneffe ne fut pas brillante, mais il fût fort goûté fur fes vieux jours;

personne n'a mieux joüé que lui l'Avare, le Grondeur & plusieurs autres Rôles à manteau, il s'acquittoit aussi avec applaudissement de tous les beaux Rôles de Confidens dans le Tragique ; nous lui avons vû representer le pere de Rodrigue dans la Tragedie du Cid, d'une maniere à faire trembler tous ceux qui de son tems auroient été obligez de le joüer. On peut dire qu'il a sçu tirer avantage de ses deffauts, son grand âge & sa voix cassée, étoient en lui des perfections ; car comme il ne joüoit que des Rôles de vieillards, on y trouvoit une certaine verité qui ne se feroit point rencontrée, si un plus jeune que lui les avoit joüez. Il étoit de plus, parfaitement honnête homme, aussi a-t'il toujours eu l'estime de tous ceux qui l'ont connu ; ses camarades même lui en ont donné des marques, en le

laiſſant joüir de ſa part, depuis le jour qu'il tomba malade, juſqu'à Pâques dernier, quoiqu'ils euſſent été en droit de l'en priver, en lui donnant ſeulement la penſion de mil livres. Il a joüé 38. ans la Comedie a Paris.

Mademoiſelle Desbroſſes eſt ſortie de la Trouppe aprés trente trois ans de ſervice. Elle eût dans les commencemens le ſort qu'ont preſque tous les Comediens, c'eſt-à dire qu'elle ne plût pas d'abord; mais s'étant jettée dans les Rôles de ridicules outrées, qui avant elle étoient joüez par des hommes déguiſez en femmes, elle excella ſi fort dans ces caracteres, que le public lui rendit pour lors la juſtice qui lui étoit dûë, & a continué de la lui rendre juſqu'à ſa ſortie. On peut dire qu'elle a pouſſé ſi loin ce genre de jeu, qu'elle a mis preſque tous les Comediens dans l'impoſſibilité de

la bien remplacer.

Voisa, Monsieur, tout ce que j'avois à vous dire sur les cinq personnes qui ont quitté le Théâtre. Retournons presentement à nos Pieces.

La Comedie de *Crispin rival de son maître*, petite Piece d'un Acte, fut remise au Théâtre le 29. Avril. Cette Piece est de M. le Sage; comme elle n'est pas nouvelle & que d'ailleurs elle est imprimée, je la mets au nombre de celles dont vous prendrez s'il vous plaist la peine de juger par vous même; je vous dirai seulement qu'elle a toujours été fort bien receuë du public, & que selon moi on n'a fait que lui rendre justice en l'applaudissant.

May 1718.

Enfin nous voici à une Piece nouvelle & non imprimée, aussi vais-je vous en donner un Extrait
fort

fort ample. Quoique je vous aye marqué ci-devant être ennemi des Extraits; recevez, par exception celui-ci seulement comme un essai; & ne craignez point s'il vous ennuye de me l'avoüer. En ce cas vous tomberez dans mon sens; & ce sera dans la suite autant d'ennui d'épargné pour vous, que de peine pour moi. C'est d'une Tragedie intitulée *Artaxare* dont il est question; l'Auteur se nomme M. de la Serre. Elle fut representée pour la premiere fois le troisiéme May 1718, on l'a interrompuë à la sixiéme representation pour la donner dans une saison plus favorable. Voici les principaux Personnages de cette Piece.

ARTAXARE Roy des Parthes & des Perses.

ARSINOE', fille de Tigrane Roy d'Armenie, & femme d'Artaxare.

SAPOR, fils d'Arsinoé & d'Artaxare.

ARSACE, dernier Prince de la race des Arsasides.

ASPASIE; fille d'Arsace.

PHARNABASE, Prince Persan, favori d'Artaxare.

ARtaxare ou Artaxerses étoit Persan, d'une naissance fort obscure; il se rendit si recommandable à ceux de sa Nation qu'il se mit en état de ravir la Monarchie aux Parthes. Il détrôna & fit perir Artaban le dernier des Arsacides, & Sapor premier du nom lui succeda. Voilà tout ce qu'il y a d'historique dans cette Tragédie, ou plûtôt voilà les noms sous lesquels on a donné une histoire arrivée de

nôtre tems. M. de la Serre n'a rien fait en cela en quoy il ne soit autorisé par de fameux exemples, & sa Tragédie est du même genre que celles de Tyridate, & d'Andronique qui ont paru avec tant d'éclat sur nôtre Théâtre. Venons à la fable de cette Piece.

Artaxare avoit fait perir Vardanes son premier fils convaincu d'avoir conspiré contre lui. Arsinoé la mere de ce Prince Ambitieux & rebelle, avoit trempé dans la conjuration, & auroit éprouvé le même traitement que son fils, si Sapor son dernier fils ne l'eût tirée de prison par le secours d'Arsace.

Cet Arsace dont Sapor aimoit la fille, flatté de l'esperance de la faire monter sur le Trône de ses ayeux, avoit fait une conspiration secrette contre Artaxare, à l'insçû, mais sous le nom de Sapor, ne doutant point que ce Prince ne l'avoüât de tout quand il seroit tems d'écla-

ter. Tout ce que je viens de dire s'est déja passé dans l'avant Scene; voici par où l'action théâtrale commence.

ACTE I.

Arsace n'oublie rien pour faire entendre à Sapor qu'il ne tient qu'à lui de vanger son frere & de regner; la fidelité de ce Prince est inebranlable, ce qui oblige Arsace de s'adresser à Pharnabase, qui aime aussi sa fille; de sorte qu'il ne fait que changer de mesure sans changer d'objet. Ce Prince qui est attaché inviolablement aux interêts d'Artaxare, fremit à la premiere ouverture qu'Arsace lui fait, il lui declare que la conjuration est prête à estre découverte par l'un des chefs des conjurez qu'on appelle Artane. Au nom d'Artane, Arsace ne doute point qu'il ne soit trahi, il prie Pharbanase d'empêcher ce perfide de parler au Roy, & ne pouvant

l'obtenir de lui, même par l'offre qu'il lui fait d'Aspasie sa fille; il engage Aspasie même à éprouver pour cet effet tout le pouvoir que l'Amour lui a donné sur le cœur de Pharnabase. Les larmes d'Aspasie attendrissent Pharnabase, sans pourtant donner atteinte à sa fidelité, il lui promet seulement de ne rien oublier pour faire réussir un projet que les Dieux viennent de lui inspirer, & pour meriter le bonheur qu'Arsace son pere vient de lui faire esperer; ces dernieres paroles allarment Aspasie; elle aime Sapor; elle prefereroit la mort à l'himen qu'on semble exiger d'elle; cependant elle veut sauver son pere à quelque prix que ce soit.

ACTE II.

Artaxare informé de l'enlevement de la Reine, ordonne à

Pharnabase son favori & son premier Ministre de courir aprés elle; Pharnabase le prie de l'en dispenser & lui annonce la conjuration, mais il lui demande la grace du Chef avant que de le nommer; Artaxare ne doute point que ce ne soit son fils Sapor, Pharnabase l'ayant rassuré contre ce soupçon, il accorde la grace qu'on lui demande. Pharnabase sur la foy de son Maître nommé Arsace, mais il n'est pas moins surpris qu'Artaxare est irrité lorsqu'Artane qu'on fait venir, nomme Sapor comme Auteur de la conspiration; Artaxare fait retirer Artane; il accuse Pharnabase de trahison parce qu'il croit qu'il a voulu lui cacher le veritable Chef des Conjurez; ce favori se justifie & fait connoître qu'on l'a trompé & trahi tout le premier. Le Roy irrité contre Sapor le veut faire perir; Pharnabase employe les prieres les plus pathétiques pour

le détourner d'une resolution si violente ; mais tout ce qu'il peut obtenir, c'est d'interroger ce Prince, pour sçavoir s'il est veritablement coupable, ce qui donne lieu à une Scene entre les deux Rivaux qu'on a trouvé trés belle. Sapor déja coupable de l'enlevement de la Reine, & qui croit que c'est de cela dont il s'agit, avoüe son crime avec fierté, & Pharnabase, à qui cet aveu fait prendre le change, ordonne qu'on l'arrête selon le pouvoir qu'il en a reçû du Roy, Arsace irrité contre Pharnabase revient à son premier dessein, il se flatte que l'emprisonnement du Prince ranimera l'ardeur des Conjurez & le mettra en état de le nommer hautement ; mais craignant que ce Prince qui n'est instruit de rien, ne le desavoüe, il ordonne à Arbate son confident d'aller trouver Arsinoé qui n'est qu'à peu de distance d'Ecatompile, où la Scene

se passe & de l'engager à venir au secours de son fils, l'humeur ambitieuse de cette Reine lui donnant tout lieu de croire qu'elle portera Sapor à l'avoüer de tout ce qu'il a entrepris en sa faveur.

ACTE III.

Aspasie est accablée de douleur & glacée de frayeur par l'emprisonnement de son amant, elle en demande des nouvelles à son Pere, qui lui apprend que le Roy a promis sa grace à Pharnabase à condition qu'elle épousera ce dernier. La douleur d'Aspasie est redoublée par cette Loy cruelle qu'on lui impose: Arsace lui dit qu'il n'est pas encore tems qu'elle s'afflige; qu'il s'agit de tromper le Roy & Pharnabase, & d'instruire Sapor de ses veritables intentions. Aspasie se refuse à cette tromperie, elle proteste à son Pere que si elle fait tant que de promet-

tre sa main au genereux Pharnabase elle lui tiendra parole, comme il lui a tenuë lui-même, en demandant & en obtenant la grace de son pere. Arsace lui fait entendre que cet excez de vertu est incompatible avec son amour, & voyant approcher Sapor il la presse de lui donner des marques de son obeissance & de son zele; Aspasie lui répond qu'elle lui sera plus fidele qu'il ne croit. Cette Scene entre Sapor & Aspasie est des plus tendres & des plus interessantes; Aspasie annonce à Sapor qu'elle va épouser Pharnabase pour sauver la vie à tout ce qu'elle a de plus cher; Sapor frappé d'une resolution si étrange l'accuse d'infidelité; Aspasie l'accuse à son tour d'injustice & d'ingratitude, & lui annonce enfin que son dessein est de se poignarder à l'Autel aprés avoir assuré la vie de son Pere & de son amant; Sapor effrayé d'une si

grande resolution, l'apprend à Pharnabase qui arrive dans ce moment, & Sapor se retire. Pharnabase irrité de la tromperie d'Aspasie, jure la perte d'Arsace, & dit à la Princesse qu'il est plus criminel qu'elle ne pense, qu'il vient d'apprendre des Conjurez, que Sapor est innocent, & qu'Arsace a abusé de son nom. Aspasie le desarme & le pique d'honneur, en l'assurant avec serment qu'elle le rend arbitre de son sort, pourvû qu'il sauve Arsace & Sapor; Pharnabase charmé de sa vertu, lui promet tout ce qu'elle demande sans rien exiger d'elle. Il declare au Roy ce que les Conjurez lui ont dit à la décharge de Sapor, Artaxare croit que c'est un artifice dont il se sert pour sauver ce Prince, il commence pourtant à pancher du côté de la clemence; mais l'arrivée de la Reine & ses menaces hautaines, luy font reprendre

ses premiers soupçons & sa premiere colere; ce qui donne lieu à Pharnabase de faire de nouveaux efforts sur son cœur; Artaxare se détermine enfin à tout examiner avant que de prononcer sur la destinée de son épouse & de son fils.

ACTE IV.

La resolution qu'Artaxare a formée à la fin du troisiéme Acte s'execute dés le commencement du quatriéme; il interroge la Reine sur le crime de Sapor; comme elle n'en connoît point d'autre en son fils que de l'avoir délivré, elle en fait un aveu sincere, mais sitôt qu'elle apprend que Sapor est accusé d'avoir conspiré contre les jours de son Pere, elle fremit & demande à confondre l'auteur d'une si noire calomnie; l'arrivée de Pharnabase lui ôte le peu d'esperance que quelques larmes que sa douleur

vient d'arracher au Roy, ont fait naître dans son cœur. Le Roy lui dit que c'est à tort qu'elle accuse Pharnabase de lui être contraire, & qu'il vient par son ordre lui faire entendre ses souveraines Loix. Le Roy s'étant retiré, Arsinoé étale ironiquement le pouvoir de Pharnabase; ce genereux favori lui répond d'un ton modeste qu'il espere lui faire voir avant la fin du jour s'il sçait bien user de la faveur de son Maître; il lui declare qu'il entreprend de la sauver & de sauver son fils; la Reine toujours défiante, prend toutes les avances de Pharnabase pour des pieges; mais voyant que tout ce qu'il exige de son fils, c'est de se declarer innocent en desavoüant Arsace & tous les Conjurez, elle se rend & consent qu'on lui amene Sapor. Pharnabase charmé d'avoir gagné cela sur cette ame fiere, ordonne qu'on la laisse en liberté parler à son fils.

sur la Comedie Françoise. 61

Ce ménagement de l'Auteur donne lieu à faire mettre entre les mains d'Arsinoé un billet d'Arsace; elle apprend par ce billet qu'on ne veut porter son fils à desavoüer ce qu'on fait pour lui, quoiqu'à son insçû, que pour écarter ceux qui ont pris les armes en sa faveur & pour le perdre avec plus de facilité. Cette lettre fait rentrer la Reine dans ses premiers soupçons, & se rappellant la funeste ruse par laquelle Artaxare a sacrifié son premier fils, elle ne doute point qu'il ne soit déterminé à immoler le dernier avec la même adresse ; elle ne balance donc plus à suivre l'avis d'Arsace qu'elle croit dicté par les Dieux ; son fils vient, elle lui montre la lettre d'Arsace ; le premier vers qui fait entendre à Sapor qu'il touche au rang suprême, le fait fremir d'horreur, il refuse d'en lire davantage, & demande seulement qu'on lui nomme le per-

fide qui a tracé ce qu'il vient de lire, difant qu'il ne veut que le voir & lui percer le cœur. Arfinoé lui nomme Arface croyant l'ébranler par un nom fi cher; Sapor en eft frappé; mais fa vertu n'en eft pas ébranlée; rien ne peut le detourner du deffein qu'il a formé de declarer fon innocence au Roy fon pere. La Reine voyant venir le Roy fe retire, pour n'être pas témoin d'un aveu qu'elle croit funefte à fon fils. Sapor declare fon innocence au Roy, il refufe pourtant de démentir Arface, & ne confent à le confondre d'impofture qu'aprés que le Roy lui aura confirmé la grace qu'il lui a déja accordée; cette Scene eft interrompuë par Pharnabafe qui vient annoncer au Roy l'évafion d'Arface, & l'approche de la Flotte d'Armenie, dont l'Auteur a pris foin de parler dans les Actes précedens, toutes ces circonftances

concourrent à convaincre le Roy du crime de son fils ; il le fait remener en prison & jure sa perte. Pharnabase jugeant sagement qu'il ne faut pas le heurter de front, feint d'entrer dans ses sentimens, & ménage si bien son esprit, qu'il le fait consentir à differer la mort de son fils jusqu'à la nuit prochaine, se chargeant lui-même de l'execution.

ACTE V.

Ce dernier Acte commence precisément à la pointe du jour. Aspasie éperduë vient raconter à sa confidente un songe terrible qu'elle a fait, dans lequel elle a vû Arsace mort, & crû voir Sapor sacrifié à la rage de ses ennemis : Arbate lui vient confirmer une partie de son songe par le recit terrible qu'il lui fait de la pretenduë mort de Sapor. Pharnabase survient, & n'osant reveler son se-

cret, il retient Aspasie dans sa douloureuse situation; il acheve de lui mettre le desespoir dans l'âme, en lui declarant qu'il va combattre Arsace; envain il lui promet d'épargner des jours qui lui sont si precieux, la premiere infidelité dont elle le croit coupable lui donne une trop juste défiance sur sa derniere promesse. Pharnabase se retire sans l'éclaircir. Le Roy en qui la nature commence d'agir, vient agité de fureur, & malgré ses Gardes il veut aller percer le cœur du perfide Arsace qui a perdu son fils; Aspasie le conjure de commencer ce sanglant sacrifice par elle-même, s'accusant d'être la premiere cause de la mort de Sapor. Dans ce moment on amene Arsace mourant, il fait connoître qu'il s'est tué lui même & annonce avec une maligne joye à Artaxare que son fils étoit innocent; Artaxare est d'abord frappé d'un aveu

si funeste; mais faisant reflexion que la disposition d'Arsace mourant peut être dictée par le desespoir & par la vengeance, il ordonne qu'on fasse venir la Reine pour apprendre la verité de sa bouche; enfin il est reduit à la triste necessité de souhaiter que son fils ait été coupable; mais la lettre d'Arsace que la Reine lui montre le plonge dans le dernier malheur. Voyant venir Pharnabase il lui demande la mort; mais ce fidel favori lui rend la vie en lui apprenant qu'il lui a desobei & qu'il a sauvé son fils. Artaxare ne peut s'en fier qu'au rapport de ses yeux, il ordonne qu'on fasse venir Sapor, ses ordres sont executez, Sapor vient, il se jette dans les bras que son pere lui tend, & Pharnabase pour couronner son ouvrage lui cede Aspasie. Le Roy consent à cet hymen, dont le principal obstacle est levé par la mort d'Arsace.

F

Voilà, comme vous voyez un Extrait assez long; ne croyez pourtant pas en être quitte; car il me reste encore à examiner les objections qu'on a faites sur cette Piece.

PREMIERE OBJECTION,

On dit que la Piece est trop chargée sur le devant, & que le premier Acte ressemble à un troisiéme, ou du moins à un second.

REPONSE.

Il y a quelque chose de vrai dans cette objection, l'action paroît un peu precipitée, & Arface passe trop subitement de Sapor à Pharnabase pour donner un Chef à la conjuration; mais on peut dire à la défense de l'Auteur que l'inflexibilité de Sapor qu'Arface n'avoit pas prévûë, & la nécessité de voir avorter ses desseins

ambitieux, s'il ne met à la tête des Conjurez un homme tel que Pharnabase, lui font une Loy indispensable de ne pas perdre un seul moment.

DEUXIE'ME OBJECTION.

La multiplicité d'incidens, a paru un défaut à quelques Connoisseurs, auprés desquels la simplicité tient lieu de premier merite dans une Tragedie.

RE'PONSE.

Je doute que la simplicité soit un grand merite dans un Poëme dramatique; plus on y agit, & plus on occupe le Spectateur. Je conviens toutesfois qu'il ne faut pas porter la multiplicité d'incidens jusqu'à rendre une Piece confuse, il y a un juste milieu à prendre. Berenice est trop simple, & Heraclius est trop im-

plexe. l'Auteur d'Artaxare me paroît s'être éloigné de ces deux excez; cependant j'avouë que je n'ay emporté sa Piece qu'à la deuxiéme representation.

TROISIE'ME OBJECTION.

Pharnabase est si vertueux dans tout le cours de la Tragedie, qu'il y a une espece de cruauté à le rendre malheureux en amour.

REPONSE.

Pharnabase n'est pas un amant vulgaire, il tient plus à l'heroïsme qu'à l'amour, & il me paroît qu'on ôteroit beaucoup à sa gloire si on le faisoit seulement interesser pour un rival hay; l'Auteur le fait connoitre par les deux vers qu'il lui met dans la bouche.

*Je cours malgré l'amour dont je suis
　enflammé,
Au secours d'un rival, & d'un rival
　aimé.*

Cet heroïsme supposé, il n'est pas si malheureux qu'on le veut croire, lorsqu'il cede Aspasie à Sapor, il ne fait que se rendre tout entier à sa gloire, & le nouvel éclat qui lui en revient, le console assez des pertes de l'amour; ajoutez à cela que le Spectateur n'est pas moins interessé pour Sapor que pour Pharnabase, & qu'il seroit embarassé dans le choix si l'on mettoit le bonheur de l'un des deux rivaux en sa disposition. D'ailleurs si Sapor n'étoit pas aimé, Aspasie seroit tout à fait hors d'interest, la grace de son pere ayant été obtenuë par Pharnabase.

QUATRIE'ME OBJECTION.

La Reine expose la vie de son fils, en le portant à avouer Arsace de tout ce qu'il a fait à son insçû.

REPONSE.

Elle croit l'exposer encore davantage en desarmant les mutins par un desaveu dont Arsace vient de lui faire prévoir les suites ; d'ailleurs elle peut se servir de la lettre d'Arsace quand elle s'y verra reduite, & il n'est pas naturel qu'elle s'imagine qu'on le fera perir sans observer aucune formalité.

CINQUIEME OBJECTION.

La lettre d'Arsace ne produit rien, c'est donc un incident à retrancher.

REPONSE.

Elle ne produit rien dans le quatriéme Acte, mais dans le cinquiéme elle sert à justifier Sapor dans l'esprit de son pere. Un Testament de mort n'est pas toujours suffisant, & surtout quand il peut être suggeré par la vengeance; on ne peut pas nier qu'Arsace ne soit dans ce dernier cas.

Au reste tous les Actes sont si remplis d'action, qu'on ne peut pas dire que le premier en soit surchargé au dépens des autres. On a fait d'autres objections, mais elle m'ont paru si frivoles que je les ay negligées, si l'on en fait de plus sensées à la reprise de cette Piece je vous en ferai part. Passons à d'autres choses.

Le 13 May un Acteur nouveau débuta par le Rôle d'Oedipe dans la Tragedie de ce nom. il joüa en-

suite celui d'Oreste dans Andromaque; puis Mitridate dans Mitridate, & pour dernier Rhadamiste dans Rhadamiste: C'est un jeune homme qui paroît avoir de l'intelligence, & qui pourra devenir quelque chose avec le tems. Il se nomme Chamvallon, c'est le fils de M^{lle} Chamvallon Actrice de la Troupe de Paris. On ne l'a pas reçû, mais étant jeune & ayant des talens, il peut esperer de l'être dans la suite.

JUIN.

Une nouvelle Actrice debuta le quatorziéme de Juin par le Rôle de Phedre dans la Tragedie de ce nom, cette Actrice est sœur des Quinault. Elle est d'une aimable figure au Theâtre & d'une representation noble. Sa voix est grande, belle & variée, elle joüa son Rôle avec une intelligence qui prouve

qu'elle

qu'elle a de l'esprit plus que l'on n'en doit esperer d'une personne de son âge, car il est bon de vous dire qu'elle n'a que dix sept ans; aussi a-t'elle tout le feu de la grande jeunesse; on pourroit même lui reprocher qu'elle en a un peu trop. Le public parut en être fort content, & ne lui refusa pas les applaudissemens qu'elle meritoit. Il y a encore quelques talens qui lui manquent, mais ce sont de ceux qui s'acquerent par la pratique; à l'égard des autres, la nature les lui a pour ainsi dire prodiguez, & il ne lui reste plus que d'en faire un bon usage pour devenir une excellente Actrice. On peut dire en passant, que toute cette famille semble née pour le Theatre. L'aînée des filles, mademoiselle de Nesle, que nous avons perduë il y a quelques années, étoit dans tous les genres une des plus gracieuses Comediennes que nous ayons vûës. Ses deux freres tien-

nent actuellement les premiers emplois de la Comedie, & n'y sont parvenus que par leur merite, Mlle Quinault l'aînée des filles qui restent est tres aimable, & feroit sans doute grand plaisir aux Spectateurs si elle vouloit s'en donner la peine, enfin celle qui vient de debuter doit selon toutes les apparences devenir une grande Comedienne. Ainsi, à considerer la situation presente de la Comedie Françoise, il est constant que cette famille ne contribuëra pas peu à la soutenir.

JUILLET.

Un Acteur nommé Romagnezy parut pour la premiere fois le quatriéme Juillet, & joüa le Rôle de *Rhadamiste*; tout le monde convint qu'il avoit joué avec esprit; sans doute que cela ne suffit pas, puisqu'on m'a assûré qu'il ne seroit pas reçû.

Depuis le quatriéme Juillet jusqu'au trentiéme, je n'ay rien de remarquable à vous apprendre. Je viens au 31. auquel on remit au Théatre une petite Piece de Poisson appellée l'*Aprés-soupé des Auberges*. On m'assure qu'elle eut autrefois quelque succés; cette reprise ne lui a pas été si favorable, & je n'en suis point surpris; car ce n'est à proprement parler, qu'une conversation denuée d'action & de tout ce qu'on exige dans une vraie Comédie.

Avant que de passer au mois d'Août, il est de mon exactitude de vous dire que dans le mois de Juillet, les Comediens reçurent par ordre de la Cour un nouvel Acteur nommé Duchemin; quand je l'aurai vû joüer pendant quelque tems, je vous manderai mon sentiment sur son chapitre. Je sçai que les jugemens precipitez ne sont pas toûjours justes; c'est

pourquoi j'évite autant qu'il m'est possible d'en porter, afin de n'être pas obligé dans la suite de chanter la palinodie.

AOUST.

Le cinquiéme Août on representa la Tragedie de *Phedre* de M. Racine; je ne vous en parle que pour rendre justice à Mlle le Couvreur, qui y joüa le Rôle de Phedre d'une maniere dont tous les Spectateurs furent charmez; on peut dire qu'elle s'y surpassa, puisqu'on lui trouva ce jour-là plus de voix qu'elle n'en a d'ordinaire.

Le sixiéme Août, quoiqu'ils eussent annoncé la veille & affiché le matin, *Jodelet Maître*, ils avertirent l'aprés-midi par une autre affiche, que des personnes de considerations leur ayant demandé pour ce jour là *Democrite*, ils n'avoient pû les refuser; apparemment ces per-

sonnes de consideration se placerent dans le Parterre, car on remarqua qu'il n'y en eut pas une ni sur le Théâtre ni dans les premieres loges: Cela fit soupçonner que quelque partie de plaisir avoit plus de part à ce changement que les pretenduës personnes de considerations qui en avoient fourni le pretexte.

Le 16. Aoust ils voulurent ressusciter *Sertorius* Tragédie de P. Corneille, qui avoit été ensevelie depuis 20 ans; mais à ne considerer que leur interêt, ils auroient aussi-bien fait de la laisser en repos. Peut être pourtant y auroient-ils mieux trouvé leur compte, si le principal Rôle avoit été rempli par un Acteur convenable.

SEPTEMBRE.

Les Comediens annoncerent par leurs affiches pendant quatre

ou cinq jours; qu'ils representeroient le neuviéme Septembre *la Tragedie d'Iphigenie*, où l'on verroit quelque chose d'extraordinaire qu'on n'avoit point encore vû, & qu'on ne verroit peut être jamais. Vous ne pouvez vous imaginer combien cette affiche fit faire de raisonnemens & de conjectures pour tâcher de deviner quel pouvoit être cette chose extraordinaire; enfin ce jour tant attendu & desiré arriva; on joüa en effet Iphigenie, & voici historiquement tout ce qui se passa à cette representation.

L'Assemblée fut aussi nombreuse qu'elle pouvoit être, puisque la recette monta à mille écus, tout étoit si plein qu'on ne pouvoit se remuer, cette gêne commença à indisposer l'Assemblée. Les gens du Parterre qui se trouvoient les plus incommodez, entrerent d'abord en mauvaise humeur, & demanderent qu'on commençât; mais

comme ceux qui avoient loüé des loges entieres ne se pressoient pas de venir, & que d'ailleurs l'heure ordinaire pour commencer n'étoit pas encore arrivée, on ne fit aucune attention à leurs impatiences; ce que voyant ces mécontens, ils prirent le parti de chercher un amusement; un jeune homme qui n'avoit pû trouver aucune place leur en fournit un, en s'avisant d'aller chercher une chaise & de se camper pour sa commodité sur le bord du Théâtre; mais à la malheure se campa t'il de la sorte; car sitôt qu'il y fut, ils le prirent à tâche, & crierent comme des furieux *à la chaise à la chaise,* & voyant qu'il tenoit bon, ils redoublerent leur baccanale, & firent tant de bruit que le jeune homme ayant perdu contenance, prit le parti de se lever, & s'enfonça sagement dans la presse; cette action fut suivie d'un *ha* general! d'éclats de rire qui

ressembloient assez à des hurlemens, & de claquemens de mains. Enfin on leva les lustres & Legrand qui representoit Agamemnon ouvrit la Scene. Comme on ne vit rien en lui que de tres ordinaire, & qu'on n'étoit venu que pour l'extraordinaire promis, le Parterre ne jugea pas à propos de l'écouter; les autres Acteurs qui parurent dans le premier & le second Acte eurent à peu prés le même sort ce qui obligea les Comediens de retrancher le troisiéme & de venir à la chose extraordinaire qui ne devoit Paroître que dans les quatriéme & cinquiéme: nous voici donc à cette chose extraordinaire, ou plûtôt nous voici à l'accouchement de la montagne, puisque ce n'étoit qu'un changement d'Acteur où le public perdit infiniment, je veux dire, que l'on vit paroître à la place de Legrand & Dufresne, la Torilliere

& Poisson; le premier, representant Agamemnon, & le second, Achille. A la verité cette mascarade fit d'abord rire les Spectateurs; mais insensiblement la joye se changea en tristesse, les éclats de rire degenererent en baillemens, & les huées alloient succeder aux claquemens de mains; quand les Comédiens qui prévinrent l'orage, firent cesser cette momerie & empêcherent nos deux histrions métamorphosez de joüer le cinqniéme Acte; ainsi comme ils avoient déja supprimé le troisiéme & tronqué le premier & le second, on peut dire qu'ils ne joüerent tout au plus que deux Actes & demi de cette Tragedie; au reste quelque mauvais succez qu'ait eu cette plaisanterie, la Torilliere n'a pas laissé d'en profiter en son particulier, puisque les Connoisseurs sont convenus, que si les Spectateurs n'avoient point été remplis de l'idée de son

jeu comique, ils l'auroient certainement gouté dans le serieux.

Comme je vous ai rendu compte des Comédiens qui se sont retirez depuis le premier Janvier, le dessein de mon projet demande que je vous parle aussi d'un que la mort vient d'enlever : C'est *Ponteüil*. Cette perte est regardée comme presque irreparable. Si vous ne l'avez pas connu, voici en abregé ce qu'on en peut dire; il étoit grand & gros, deux qualitez qu'une je ne sçai quelle manie exige dans ceux qui representent les Rois. Un air noble, une phisionomie revenante, une belle voix, beaucoup de feu & d'entrailles, un geste juste & expressif, & une intelligence sûre formoient en lui un parfait Acteur. Il excelloit non seulement dans le Tragique, mais encore dans les Rôles de Païsan, de Gascon, d'Yvrogne; enfin dans sous les differens personnages qu'il

faisoit. Son merite pourtant ne commença d'être connu qu'aprés la mort de Sallé. Il est mort âgé de 44 ans, & a joüé la Comédie à Paris 16. ans

On remit au Théâtre le 16. Septembre *le Fou raisonnable* petite Piece de Poisson. le Public ne me parut pas y prendre plus de goût qu'à *l'Aprés-soupé des auberges.*

OCTOBRE.

L'Andrienne Piece de Baron remise au Théâtre le premier Octobre, a été parfaitement bien reçuë & joüée plusieurs fois de suite & fort applaudie. Quoique cet ouvrage merite beaucoup par lui même, il faut convenir que la parfaite execution de la part des Acteurs, n'a pas peu contribué à sa réussite. Mademoiselle Dancour qui joüa autrefois d'original, le Rôle d'Andrienne, se fit faire à

cette occasion une robe de chambre toute longue & d'une nouvelle façon ; les femmes trouverent cet habit si galand qu'elles adopterent d'abord cette mode, & ont eu la constance de la conserver jusqu'à present, ce qui prouve qu'elles doivent y avoir trouvé de grands avantages. On a toujours appellé ces robes des *Andriennes*.

Le 2. Octobre les Comediens remirent *Bajazet* Tragedie de Racine, à qui le Public rendit la justice qui lui est düe. Mlle Desmarres & Mademoiselle le Couvreur joüerent si parfaitement dans cette Piece, que malgré toutes les préventions, j'y ay vû les Partisans de Mlle Desmarres applaudir Mlle le Couvreur, & reciproquement ceux de Mlle le Couvreur, ne pouvoir s'empêcher d'admirer Mlle Desmarres.

On representa pour la premiere fois, le 18. Octobre *l'Ecole des*

Amans Piece nouvelle, en trois Actes & en vers. Un conte de Fées intitulé *le Palais de vengeance*, servit de plan pour une petite Piece representée à une Foire Saint Germain, sous le titre de *l'Ecole des Amans*, & celle ci a donné lieu à la Comedie en question; voici en peu de mots quel en est le sujet.

Deux jeunes Amans qui ont une forte tendresse l'un pour l'autre, prennent le parti de se retirer à une maison de campagne, afin que leur amour ne soit ni distrait ni traversé, comptant que la vûë de ce qu'on aime suffit pour rendre hûreux; mais au bout de quelque tems ils s'apperçoivent de leur erreur; la trop grande facilité qu'ils ont de se voir ralentit insensiblement leur ardeur, le dégoût succede à ce ralentissement, & peu s'en faut enfin qu'ils ne viennent à se haïr autant qu'ils se sont aimez;

vous jugez bien qu'étant dans ces dispositions, chacun souhaite de son côté une rupture; mais un reste de bienséance les retient, ce qui donne le tems de revenir à celui qui leur avoit prêté son Château pour l'execution de ce beau projet, & qui avoit été obligé de les y laisser quelques jours; nos amans charmez de son retour, lui font chacun dans leur particulier un sincere aveu du changement de leur cœur; celui-ci, qui avoit quelque dessein sur la Demoiselle (mais en tout bien & en tout honneur) est charmé de ce changement, & se charge volontiers de la commission qu'ils lui donnent de les en instruire, en leur rendant pour cet effet des lettres qu'ils s'écrivent reciproquement dans lesquelles il est parlé de l'amour en fort mauvais termes. L'amant qui s'étoit flatté que son changement causeroit une peine

mortelle à sa maîtresse, & qui n'avoit différé de le lui apprendre que pour s'épargner les reproches dûs à sa legereté, est bien surpris de voir qu'elle avoit fait autant de chemin que lui; sa vanité en est picquée, & sa tendresse en renaît, la demoiselle dont l'amour propre est entierement satisfait par le retour de ce volage, bien loin de tomber dans le même inconvenient se rit de sa douleur, & pour achever de le punir, elle épouse le Maître du Château. Quoique ce sujet soit tres simple dans le sens que l'Auteur l'a pris, & ne fournisse pas beaucoup d'action, M. Joly a suppléé à ce petit défaut par des portraits charmans, des pensées brillantes, & des sentimens si naturels, que personne ne peut disconvenir que le cœur humain n'y soit parfaitement bien peint. Joignez à tout cela un comique noble, une versification aisée, des expressions

pures qui ne sont susceptibles d'aucunes mauvaises équivoques, vous conviendrez que cet assemblage doit composer une trés jolie Piece; aussi a-t'elle été trouvée telle, & si universellement applaudie que j'en ai peu vû dans ce genre, qui ayent eu un si grand succés.

NOVEMBRE.

Le 6. Novembre on joüa *Andromaque*. Mademoiselle Duclos qui n'avoit paru sur le Théâtre depuis plus de deux ans y representa *Andromaque*. Jay remarqué que les personnes qui avoient vû joüer cette Actrice lui rendirent plus de justice que celles qui la virent ce jour-là pour la premiere fois, je ne puis attribuer cette difference qu'aux éloges outrez dont les derniers avoient sans doute été prévenus; car comme vous sçavez souvent, *minuit presentia famam*.

On

On joüa le 18. Novembre pour la premiere fois une Tragedie intitulée Oedipe. Elle est de M. Arroüet; cette Piece fait un si grand bruit & les sentimens me paroissent si partagez que vous me permettrez de vous demander du tems pour vous en entretenir à fond; je vous dirai seulement par avance, qu'il y a deux partis declarez, dont l'un ose la mettre au dessus de l'Oedipe du grand Corneille, & l'autre infiniment au dessous. Quoique le premier de ces partis soit sans contredit le plus nombreux, l'autre ne me paroît point assez méprisable pour le condamner sans approfondir ses raisons : L'experience m'ayant appris que le plus grand nombre n'est pas toujours le plus infaillible. Au reste, à juger de cette Piece par l'affluence des Spectateurs qui s'y trouvent toutes les fois qu'on la represente, je

prevois que j'aurai beaucoup plus de bien à vous en dire que de mal; à moins que l'examen serieux que je me propose d'en faire, ne me force à me tirer de la presse pour me mettre à l'aise avec les critiques. Prenez donc patience, je vous prie, jusqu'à ma Lettre suivante.

Le 28. Novembre, Madame Duchesse de Berry vint voir la Tragedie d'*Oedipe* dont elle fut si satisfaite, que l'Auteur s'étant presenté à son passage, cette Princesse lui dit qu'elle avoit trouvé sa Piece fort bonne; elle rendit aussi la justice qui est dûë à Mlle Desmarres & à Dufresne, les deux principaux Acteurs de cette Piece.

DECEMBRE.

Le 19. une jeune Actrice nommée Mademoiselle Jouvenot debu-

tá par le Rôle de Camille dans la Tragedie des *Horaces*, & joüa enſuite celui de Servante dans la petite Comedie du *Cocher ſuppoſé*. Je me reſerve à vous parler de ſon merite lorſque je ſerai en état d'en porter un jugement certain.

Mes Memoires ne me fourniſſent plus rien ſur la Comedie Françoiſe qui ſoit digne de vôtre curioſité. Comme j'ai été obligé de commencer par un détail d'établiſſement & de regle qui ne m'a pas permis d'égayer la matiere, peut-être cette premiere lettre vous paroîtra t'elle trop ſerieuſe. Comptez que les ſuivantes feront plus amuſantes ; car n'ayant plus à parler que du courant, ſans doute je trouverai dans mon chemin differentes Epiſodes qui vous rejoüiront d'avantage. Car outre les Spectacles dramatiques, je pourrai vous entretenir des bals, des concerts, enfin de tout ce qui

H ij

procure des divertissemens pour le Public. Je vous laisse à penser si tout ceci ne me fournira pas matiere à vous entretenir agréablement; à la verité ce sera aux dépens de mon repos; mais rien ne me coûtera quand il s'agira de vous faire plaisir. Avoüez si j'execute ce que je projette, qu'il ne faut que me mettre en train: Car enfin vous vous ressouviendrez que vous n'avez exigé de moi que ce qui regarde les Théatres de Paris; & ainsi vous voyez que je me propose d'aller bien au delà de ce que vous avez souhaité. Je vous dirai bien plus, c'est que j'entre tellement en goût sur toutes ces matieres-là, que peut-être irai-je chercher jusqu'au fond des Provinces les plus éloignées de la France, de quoi vous parler spectacle; craignez même que je ne franchisse les frontieres; car de l'humeur où je suis, ni Mer, ni Alpes ni Pirennéees pourroient bien n'être pas capable de m'arrêter. Je suis.

LETTRES HISTORIQUES SUR TOUS LES SPECTACLES DE PARIS.

SECONDE LETTRE.

LETTRE PREMIERE
Sur l'Opera.

ONSIEUR,

La Musique faisant une des plus considerables parties des divertissemens publics & particu-

A

liers, sans doute vous vous attendez bien, que je ne veux pas manquer de vous en entretenir: je veux dire, de vous rapporter ce qui se passe de plus curieux par rapport à cet Art, autant que je pourrai en avoir connoissance par mes soins & par mes recherches.

Avant que de tomber dans le détail de la Musique d'aprésent, ainsi qu'elle se pratique en France; je vais vous donner une idée de ce qu'elle y étoit vers le commencement du dernier siecle, me persuadant que ce préliminaire, n'étant point hors d'œuvre, pourra vous faire quelque plaisir.

Il est certain qu'avant 1645. la Musique ne servoit pour ainsi dire, qu'à faire executer des Balets; c'étoit le seul divertissement que la Cour prenoit dans ce genre-là; la Musique vocale n'é-

tant alors qu'un contre-point sans aucune grace, ni aucun chant, ainsi qu'on le voit dans les Livres d'Orlando, Claudin le jeune, du vieux Guedron & d'autres.

On peut dire que les premiers qui ont introduit un beau chant en France, sont Boisset, Cambert, Bacilly & Lambert, & que ceux qui ont commencé à le bien executer sont; Nierz, Mademoiselle Hilaire, la petite la Varenne, & le même Lambert. Luigi, qui leur faisoit chanter ses belles compositions, disoit que les Italiens ne s'en acquitoient pas si bien qu'eux à beaucoup prés. On dit qu'étant de retour en Italie, il s'attira l'inimitié de tous les Musiciens de sa Nation; parce qu'il disoit hautement à Rome, comme il avoit dit à Paris, que pour rendre une Musique agreable, il faloit des airs Italiens dans la bouche des François.

On peut établir l'époque de la meilleure Musique & du plus beau chant en 1645. temps auquel le Cardinal Mazarin fit venir d'Italie des Acteurs pour executer au petit Bourbon un Opera Italien de la composition de Giuleo, qui avoit pour titre : *La festa Theatrale della finta pazza.* Et c'est-là le premier Opera qu'on ait representé en France; spectacle qui dans la suite s'est augmenté en beauté & en magnificence par l'habileté des Poëtes, des Musiciens & d'autres personnes qui ont eu interêt à le soûtenir. Quoique Monsieur de Saint Evremont qui me servira ici de guide pour vous entretenir de l'établissement des anciens Opera, quoique dis-je, ce celebre Auteur ait assez maltraité cette sorte de divertissement ; je suis bien éloigné d'être entierement de son ,, opinion. Selon lui ,, l'Opera est

sur l'Opera.

un travail bizarre de Poësie & " de Musique; où le Poëte & le " Musicien également gênez l'un " par l'autre, se donnent bien de " la peine à faire un méchant ou-" vrage. Dans les Opera où l'es-" prit a si peu à faire, c'est une " nécessité que les sens viennent " à languir. Une sottise chargée " de musique, de danses, de ma-" chines, de décorations, est une " sottise magnifique, mais toû-" jours sottise. Il y a une chose " dans les Opera, tellement con-" tre la nature, ajoûte-t-il, que " mon imagination en est blessée; " c'est de faire chanter toute la " piece depuis le commencement " jusqu'à la fin, comme si les " personnes qu'on represente, s'é-" toient ridiculement ajustées " pour traiter en musique & les " plus communes & les plus im-" portantes affaires de leur vie. " L'idée du Musicien va devant "

„ celle du Heros dans les Opera;
„ c'est Luigi, c'est Cavallo, c'est
„ Cesti qui se presentent à l'ima-
„ gination : l'esprit ne pouvant
„ concevoir un Heros qui chan-
„ te, s'attache à celui qui fait
„ chanter, & on ne sçauroit nier
„ qu'aux representations du Pa-
„ lais Royal, on ne songe cent
„ fois plus à Lully, qu'à Thesée
„ ni à Cadmus. Ce n'est pas, dit-
„ il encore, que vous ne puissiez
„ trouver dans les Opera des paro-
„ les agreables & de fort beaux
„ airs ; mais vous trouverez plus
„ surement à la fin, le dégoût des
„ vers, où le genie du Poëte a été
„ contraint, & l'ennui du chant
„ ou le Musicien s'est épuisé dans
„ une trop longue musique.,,

Sans doute, les endroits de Saint Evremont, que je viens de vous citer, ne sont pas de vôtre goût, j'ose vous assurer aussi, que je n'entre point dans son sens,

quelque raisonnable qu'il paroisse, à le prendre speculativement, sans faire attention sur la pratique ; il y a si long-temps qu'on frequente avec empressement cette sorte de spectacle, contre lequel il invective, qu'il est difficile de se persuader qu'il merite une si vive censure. En tout cas, si, absolument parlant, elle est bien fondée; difficilement pourra-t-on se dispenser de mettre tout le mal qu'on peut dire des Opera à succez, sur le compte d'un nombre prodigieux de spectateurs de toutes sortes de goût, d'états, & de professions qui depuis prés d'un siecle, les ont regardez & les regardent encore constamment comme un des plus sensibles plaisirs qu'ils puissent prendre ; & ainsi envain quelques particuliers feront-ils des raisonnemens pour en dégoûter ; puisque le Public semble prouver par

les nombreuses assemblées qui y assistent, que ces particuliers avec tous leurs raisonnemens, n'en sont pas plus raisonnables. Avoüez avec moi qu'en cela, aussi-bien qu'en plusieurs autres choses, ce n'est pas une petite affaire que de vouloir concilier la raison avec l'usage. Quand celui-ci a pris le dessus, celle-là n'est gueres écoutée, sans paroître avoir tort. Comme il ne s'agit pas ici de raisonner sur l'Opera en general, mais seulement de vous faire l'histoire de son établissement, ainsi que je vous l'ai promis : voici en abregé ce que j'en ai appris de plus essentiel.

Le Cardinal Mazarin, tout Cardinal qu'il étoit, fit venir d'Italie en France, l'an 1647. des Acteurs qui representerent en vers Italiens une piece intitulée, *Orpheo & Euridice.* Ce spectacle plût extrêmement, non seule-

ment par sa nouveauté ; mais encore par la beauté des vers, la varieté des concerts, le changement des décorations , le jeu surprenant des machines & la magnificence des habits. Ne trouvez-vous pas cette sorte de spectable bien honoré en France, d'y avoir pour son Instituteur un si grand Prince de l'Eglise ? Peut-être ne l'auroit-il pas fait , s'il avoit prévû les abus qui s'y sont introduits dans la suite. L'Abbé Perrin, (remarquez bien que c'étoit un Abbé) qui avoit été Introducteur des Ambassadeurs auprés de Gaston de France, Duc d'Orleans, composa une Pastorale en vers François , qu'il fit mettre en musique par Cambert, Intendant de la Musique de la Reine Mere ; & Organiste de saint Honoré. Cette piece fut chantée d'abord à Issy, chez Mr. de la Haye, en 1659. quoiqu'il

n'y eut ni machines, ni danses, elle fut si universellement applaudie, que le Cardinal Mazarin en fit donner à Vincennes plusieurs representations devant le Roi. Ce qu'il y eut de particulier, c'est qu'on y entendit des concerts de Flutes, ce que l'on n'avoit point encore entendu sur aucun theatre depuis les Grecs & les Romains.

Le même Cardinal voulant enfin donner au Roi un plus grand spectacle & plus digne de lui dans le temps de son mariage, fit représenter en 1660. avec une dépense trés-considerable, *Ercole Amante*, l'Hercule Amoureux, Opera Italien, dont les entr'actes étoient des Ballets, tirez de la piece, où le Roi & la Reine danserent avec tous les principaux Seigneurs de la Cour. Il en fit venir tous les Acteurs d'Italie, & l'Abbé Melani que tout le monde a connu, y chantoit un

sur l'Opera.

rôle, il n'y eut d'Acteurs François que Mesdemoiselles Hilaire & de la Barre qui y chanterent. Comme c'est le premier Opera, où il y ait eu un Prologue, qui a servi apparemment de modele à tous ceux qu'on a faits depuis; que cet opera est devenu trés-rare, & que je sçai que vous ne l'avez point lû; je vais vous donner la traduction de son Prologue, & ensuite les sujets des Ballets qui faisoient les entr'actes, avec les noms des Seigneurs & danseurs qui les executoient.

L'HERCULE AMOUREUX.
PROLOGUE.

La Scene des deux côtez repréſente des montagnes & des rochers, ſur leſquels ſont couchez quatorze fleuves qui ont été ſous la domination des François. Dans le fonds du Theâtre ſe voit la mer, & dans l'air la Lune qui deſcend dans une machine qui repréſente ſon Ciel.

LA LUNE. CHOEUR DE FLEUVES.
LE CHOEUR.

QUEL deſtin bienheureux, ou quelle pré-
 voiance
Nous aſſemble en ce jour au rivage de France?
Nous qui par cent chemins, & cent climats
 divers
Faiſons de ſon grand nom reſonner l'Univers?

LE TIBRE.

Quand par un ſeul hymen on voit toute la
 terre
Exemte des malheurs que produiſoit la guerre,
Le Ciel de cet hymen honorant la ſplendeur,

sur l'Opera.

Va du Royal Epoux étaler la grandeur.
Dans ces vastes miroirs sacrez à la mémoire,
Où des temps reculez se conserve l'histoire,
La Lune va montrer par combien de grands
 Rois
Passa l'auguste sang qu'adorent les François,
Et de ces veritez elle nous veut instruire,
Afin qu'après par tout nous allions les redire.

LE CHOEUR.

Pour la mieux écouter suspendons à la fois
Et le bruit de nos flots & celui de nos voix.

(La machine où descendoit la Lune, s'ouvre & fait voir quinze Dames représentant quinze familles Imperiales, dont est issuë la maison de France.)

LA LUNE.

Venez, Peuples François, venez, vous,
 Demi-Dieux,
Elevez vos regards jusqu'au premier des
 Cieux ;
Et voiez dans son sein vivre en dépit des Par-
 ques,
Ces pompeuses maisons d'où sortent vos Mo-
 narques.

C'est pour eux que le Ciel en diverses saisons
Tira le plus pur sang de ces grandes maisons;
Et joignant sceptre à sceptre, & couronne à couronne,
Forma cette grandeur dont la terre s'étonne:
Ce sang comme un torrent de qui les flots guerriers
Ne font naître en ses bords que palmes & lauriers,
Poussant en divers lieux sa course vagabonde,
Avoit en divers temps inondé tout le monde:
Mais enfin plus tranquille aprés ces longs détours,
Dans cette heureuse terre il a borné son cours;
Terre où chacun des cieux avec même abondance
Répand incessamment sa plus douce influence;
Où l'amour dans un lit par la paix apprêté,
Vient d'unir la valeur avecque la beauté.

LE CHOEUR.

Que nous goûterons bien cette douce allegresse,
Aprés l'ennuyeuse tristesse
Qu'ont produit en ces lieux la guerre & les combats!
France, dans un sort si propice,

Fais que ton cœur s'épanoüiſſe,
Lorſque le Ciel étend ta gloire & tes Etats.
LA LUNE *parlant aux Dames qui ſont dans la machine.*
Du ciel où vous brillez depuis cent & cent luſtres,
Deſcendez ici bas, ô familles illuſtres;
Venez rendre en ce jour un hommage éclatant
A cette Reine * auguſte à qui vous devez tant;
Qui du couple Royal quaſi mere commune,
Semble ſeule avoir fait toute votre fortune:
Et qui les étreignant d'un hymen bienheureux,
Vous promet pour jamais d'heroïques neveux.
Venez participer à cette grande fête,
Puiſqu'à la celebrer le monde entier s'apprête;
Et que le plus mutin de tous les élemens
Se retire & fait place aux divertiſſemens.

(*La Mer ſe retire & laiſſe libre la partie du Theâtre qu'elle occupoit.*)

Mais ce repos ſi doux, ces aimables merveilles,
Louis, nous les devons à tes penibles veilles:
Tes yeux toûjours ouverts au bien de ton Etat,
Sont les aſtres benins qui forment tant d'éclat,
Car nos celeſtes feux avec leur influence

* *La Reine Mere.*

Pour de si grands effets ont trop peu de puissance.
Toi seul peux en tout temps dans ton sublime cours
Donner à l'Univers le calme & les beaux jours.
Toi seul peux en tout temps d'un œil doux & paisible,
A tes moindres sujets devenir accessible ;
Pendant que redoutable aux plus puissans des Rois,
Tu leur fais respecter & ton trône & tes droits.
Toi seul peux en tout temps à toi-même semblable,
Tantôt au champ de Mars paroître infatigable ;
Puis soudain ménageant le loisir de la paix,
Reparer tous les maux que la guerre avoit faits :
Et dans tes premiers ans déja couvert de gloire
Par un second hymen couronner ta victoire.
C'est ainsi que fameux par cent travaux guerriers,
Alcide à la beauté consacra ses lauriers ;
Car le prix le plus noble & le plus magnifique
Dont se puisse payer la valeur heroïque,
C'est de pouvoir enfin avec tranquillité

Posseder

Posseder pleinement une rare beauté.

LE CHOEUR.

France, par tes lauriers déja si fortunée,
Que cette aimable paix, que ce grand hyme-
 née,
Te vont fournir encor de sensibles plaisirs,
Et borner doucement tes plus nobles desirs!
 Mais pour comble de biens, vois, bienheu-
 reuse France,
Que d'un nouveau Loüis la Royale naissance,
Vient t'assûrer encor pour des siecles entiers
Et cette même paix & ces mêmes lauriers.

Les Dames descendent sur le Theâtre pour danser une Entrée de Ballet, & puis rentrent dans la machine qui les reporte dans le Ciel.

Voilà comme vous voiez, assûrement un Prologue qui a servi à mettre entrain ceux qui ont suivi; aussi ne s'en est-on point écarté; les Poëtes se sont dans la suite évertuez de leur mieux à donner des loüanges, & les Musiciens ont mis toute leur habileté en

usage pour les bien assaisonner. Les efforts de ceux-ci n'ont pas peu contribué à contenter les Spectateurs ; quant aux autres, on leur a été obligé d'y avoir donné occasion. Disons pourtant que les Poëtes de nôtre temps ont beaucoup rencheri sur ceux qui les ont précedez, tant par la délicatesse de leurs sentimens, que par la justesse de leurs expressions : quand j'aurai attrapé le courant, j'espere vous en donner de bonnes preuves ; peut-être pourtant pourrai-je vous y faire remarquer quelques défauts ; il sera trés-vrai cependant de dire qu'en general ils ont surpassé les autres.

Venons aux Argumens & aux Entrées de l'Opera d'*Hercule amoureux*. Je vous les vais donner, ainsi qu'ils furent traduits dans ce temps là.

Argument de toute la piece.

Hercule aiant aſſujetti l'Eſcalie, Illus ſon fils, & Yole fille du Roi vaincu, conceurent un amour reciproque ; peu de temps aprés, Hercule étant devenu amoureux de cette même Princeſſe, la demanda pour femme au Roi Eutyre ſon pere, qui ne ſçachant pas encore l'engagement de ſa fille avec Illus, conſentit à la demande ; mais depuis mieux informé voulut retracter ſon conſentement, dont Hercule fut ſi puiſſamment irrité, qu'il le tua. Yole prenant de ce meurtre une nouvelle averſion contre Hercule ; Venus, pour l'adoucir a recours aux enchantemens ; Junon tout au contraire, ancienne ennemie d'Hercule, s'applique ſoigneuſement à traverſer ſon amour, & parmi les divers éve-

nemens qui naissent des efforts opposez de ces deux Déesses ; Hercule s'apperçoit que son fils est son Rival, & s'étant faussement imaginé qu'il avoit attenté sur sa vie, s'apprête à le faire mourir ; quand Dejanire, mere infortunée de cet aimable fils, conduite par sa jalousie, arrive à propos pour se mettre entre deux; mais elle ne peut obtenir autre chose, que d'entrer avec Illus dans le même danger de mort ; ce qui contraint Yole de promettre toutes choses à Hercule qu'elle haïssoit, pour sauver Illus qu'elle aimoit. Ses promesses font suspendre la résolution d'Hercule, & pendant qu'il en attend l'execution, il commande à Dejanire de retourner à Callidonie, & envoie son fils prisonnier dans une tour environnée de la mer ; déclarant à Yole, qu'il le fera bientôt mourir, si elle lui manque

de parole. Cette menace fait consentir Yole à épouser Hercule; mais Illus en étant averti, se précipite dans la mer aux yeux de Dejanire qui alloit pour le consoler. L'ombre d'Eutyre se sert de cet événement pour dissuader sa fille du mariage d'Hercule, en lui faisant connoître qu'après la perte d'Illus, elle n'a plus rien à menager; & Licas serviteur de Dejanire, fait souvenir sa maîtresse que le Centaure mourant lui a laissé une chemise dont il l'a assuré que l'effet seroit tel, qu'aussi-tôt qu'Hercule l'auroit prise, il n'auroit plus d'amour que pour elle. Yole qui ne cherchoit qu'à se garentir de ce mariage, reçoit avec plaisir cet expedient, & se charge de se servir de la chemise lorsqu'il en sera temps: mais au moment qu'Hercule en est revêtu, il entre dans une fureur si violente, qu'il se

jette lui-même dans le feu. Cependant l'on découvre que Neptune à la priere de Junon, avoit sauvé Illus des flots de la mer, & cette même Déeffe vient dire de quelle maniere Jupiter a garenti Hercule des flâmes où il s'étoit expofé, pour le tranfporter au Ciel, & le marier avec la beauté, & comme ce Heros dépoüillé des paffions humaines, en permettant les nôces d'Yole avec Illus, a merité qu'elle même confentît à le voir heureux.

Argument du premier Acte.

Les deux côtez du Theâtre font des bocages, & l'enfoncement de la perfpective eft un grand païfage en éloignement, qui touche au Palais Royal d'Eocalie, où Hercule paffionnément épris des beautez d'Yole, fe plaint de fa rigueur, & de l'in-

justice de l'amour. Venus descend accompagnée des Graces, excuse son fils, & promet à Hercule de lui rendre le cœur d'Yole favorable. Pour cet effet, elle ordonne à ce demi-Dieu de se rendre dans le jardin de fleurs où elle sera devant que le Soleil se couche, & de faire ensorte qu'Yole s'y trouve. Junon leur commune ennemie, cachée dans un nuage pour les écouter, se dispose à rompre l'effet de leur entreprise, & court toute furieuse vers la grotte du sommeil, faisant sortir de ce même nuage des foudres & des tempêtes qui forment la troisiéme Entrée du Ballet, & termine le premier Acte.

Argument du second Acte.

La Scene change en une grande cour du Palais d'Eocalie, où

Illus & Yole s'entretenant de la passion qu'ils ont l'un pour l'autre, sont interrompus par l'arrivée d'un Page qu'Hercule envoye à Yole, pour la prier de se trouver au jardin des fleurs, ce qui cause une grande jalousie au pauvre Illus; mais il est un peu rassûré par sa Maîtresse; qui est toutefois contrainte d'accepter l'offre d'Hercule, & presse Illus son fils de vouloir être de la partie. Ils partent ensemble pour y aller, & le Page resté seul, s'étonne en lui-même, & ne peut compendre ce que c'est que cet amour, qui fait tant de bruit dans les Cours, où il est chanté si souvent. Là-dessus arrive Déjanire femme d'Hercule, suivie de Licas, qui s'entretient avec le Page, & ayant tiré par adresse de sa bouche une plus particuliere connoissance des amours de son maître, confirme d'autant plus
Déjanire

Déjanire dans la jalousie qui la fait venir en ce païs, & elle se plaint hautement de l'infidelité de son époux. Lycas lui dit assez plaisamment son opinion sur cette matiere, elle lui demande conseil, & enfin ils resolvent entr'eux de se tenir encore cachez sous les mêmes habits de païsans qu'ils avoient pris pour n'être point connus, & d'attendre le temps de se découvrir bien à propos. La scene étant changée en la grotte du sommeil; où par l'ordre de Pasithée sa femme, il se fait un petit concert de zephirs & de ruisseaux, pour entretenir son assoupissement; Junon paroît, qui la prie de trouver bon qu'elle emmene le sommeil pour un peu de temps, & qu'il ne courre point fortune en cette occasion de déplaire à Jupiter : ce qui lui étant accordé, elle l'emporte dans son char. Les songes étendus & gissans

C

dans la grotte se relevent, & font la quatriéme entrée du Ballet, & la fin du second Acte.

Argument du troisiéme Acte.

Le theâtre n'est plus qu'un jardin de fleurs, Venus descenduë du Ciel dans son char y trouve Hercule, & par le moyen de la baguette qu'elle a prise à Circé, elle fait sortir de terre un siege d'herbes & de fleurs enchantées, & se retire. Yole paroît, Hercule la convie de s'asseoir sur ce siege; elle obéit, & n'y est pas si-tôt, qu'elle est contrainte, non sans étonnement, de lui avoüer qu'elle a pour lui beaucoup d'inclination : Illus frappé de ce discours, ne peut retenir sa douleur, ce qui confirme dans le pere le soupçon que le Page lui avoit déja donné, que son propre fils étoit son Rival. Hercule le chasse, & demeu-

re seul avec Yole, qui forcée par l'enchantement, lui déclare que non seulement elle l'aime, mais qu'elle est toute prête à l'épouser, pourvû qu'elle en ait la permission de l'ombre de son pere Eutyre, qu'elle veut appaiser par ses prieres. Junon paroît en l'air avec le sommeil qui par ses ordres ayant endormi Hercule, donne lieu à la Déesse d'avertir Yole de la tromperie, & aprés lui avoir ôté cette impression magique par l'odeur de quelques herbes, elle lui jette un poignard, & l'exhorte à venger la mort de son pere sur la vie d'Hercule endormi. Yole rentrée en elle-même, & revenuë à ses premiers sentimens, prend l'occasion, & comme elle est sur le point de tuer Hercule, elle en est empêchée par son cher Illus, qui lui retient le bras, & que Junon avoit fait cacher pour être témoin de ce qui se passeroit entre

Yole & son pere, lequel étant soudain réveillé par le soin de Mercure; que Venus avoit employé à cela, & voiant encore dans la main de son fils le poignard qu'il avoit ôté à Yole, va s'imaginer qu'il n'est en cette posture que pour l'assassiner, & tout furieux, il conclud sa mort, sans écouter les justifications d'Illus, ni les protestations d'Yole; encore moins les larmes de sa femme, survenuë assez mal-à-propos pour rendre plus visible le mépris qu'il faisoit d'elle. Yole voiant la vie de son amant en danger, croit ne pouvoir prendre un meilleur parti que de promettre à Hercule de l'aimer, pourvû qu'il pardonne à son fils; cette esperance le retient; cependant il veut que Déjanire s'en retourne, & en attendant un plus grand éclaircissement, il commande à son fils de s'aller mettre lui-même dans une tour

qui est sur la mer. Ensuite de ces cruels ordres, il sort avec Yole & laisse la mere & le fils qui déplorent leur mauvaise fortune ; & se plaignent de leur douloureuse séparation. Le Page & Lycas se disent adieu, & l'un apprend à l'autre une chanson contre l'amour qui est cause de tant de désordres. Les esprits qui se trouvoient un peu resserrez dans le siege enchanté, témoignent la joye qu'ils ont de se voir libres, & entrant dans les statuës du jardin, les animent & font la cinquiéme entrée du Ballet, & la conclusion du troisiéme Acte.

Argument du quatriéme Acte.

La scene est changée en une Mer au bord de laquelle on voit quantité de tours sur des écueils & sur des rochers, & dans l'une se trouve Illus prisonnier, qui se

plaint de sa jalousie. Le Page arrive dans une barque, & lui presente une lettre de la part d'Yole, par laquelle elle s'excuse envers lui de la dure necessité qui la force d'épouser le pere pour sauver la vie au fils : Illus, bien plus malheureux par ce remede qu'il ne l'étoit par son propre mal, presse le Page de s'en retourner en diligence, de lui dire qu'elle n'épouse point Hercule, & qu'il ne lui peut arriver rien de pis que ce mariage. Une tempête s'éleve, abîme le Page & la barque, ce qui est cause qu'Illus se précipite de désespoir. Junon paroît sur un trône, & prie Neptune de le sauver ; en quoi la Déesse étant obéïe à point nommé ; elle revoit ce jeune homme à ses pieds, le console par l'esperance d'une meilleure destinée, & l'ayant laissé sur le rivage, s'en retourne au Ciel, & commande aux zephirs

de celebrer la victoire qu'elle vient de remporter sur la Déesse Venus, ce qu'ils font par une danse dans la même machine; la scene change en un bois de Cyprez plein de sépulchres de Rois, où Déjanire désesperée vient pour s'enterrer toute vive : mais en étant empêchée par Lycas, elle y voit aussi entrer Yole environnée d'une troupe de Sacrificateurs & de Demoiselles qui l'assistent pour le sacrifice qu'elle veut faire devant le tombeau de son pere Eutyre ; afin d'obliger ses manes à lui permettre d'épouser Hercule. L'ombre sort des ruines du tombeau, & lui fait de sanglans reproches de ce qu'elle veut être la femme de son meurtrier. Déjanire qui entend parler de son mari & de son fils, se mêle dans la conversation, & leur apprenant comme Illus vient d'être noyé; l'ombre en tire une nou-

velle raison, pour dissuader ce mariage à sa fille, qui ne le faisoit que pour lui sauver la vie, & puis retombe aux enfers en murmurant; & aprés avoir menacé Hercule de se joindre pour sa perte à tous ceux qu'il avoit massacrez. Yole ne voulant pas moins mourir que Déjanire; toutes deux ne reçoivent de consolation, que par l'esperance que Lycas leur donne de délivrer Hercule de sa passion, par le moyen de la chemise du Centaure Nessus. Elles se retirent avec lui, & il ne demeure que les Demoiselles, qui dans l'épouvante que leur causent quatre fantômes qui leur apparoissent, composent la septiéme entrée du Ballet, & forment le quatriéme Acte.

Argument du cinquiéme Acte.

L'Enfer paroît, & l'on y voit

l'ombre du grand Eutyre, avec celles des autres Rois & Princes tombez sous les armes d'Hercule, qui conspirent tous ensemble, comme autant de furies à le faire mourir de rage & de douleur. Pluton sur le point de se voir vengé d'Hercule, qui a porté ses conquêtes jusques aux enfers, en témoigne sa joie par une danse qu'il fait avec Proserpine. La scene change encore, & represente un portique des deux côtez, & une perspective du Temple de Junon pronube. Là, Hercule vient pour épouser Yole, de la main de laquelle il reçoit la fatale chemise du Centaure, & l'ayant revêtuë comme une robe de nôce, il entre aussi-tôt dans une telle fureur, qu'il sort pour s'aller jetter dans le feu du sacrifice; mais Jupiter l'ayant transporté dans le Ciel, & lui ayant fait épouser la beauté, Junon

descend, & par cette nouvelle donne une grande joie aux deux jeunes amans qu'elle marie sur le champ. En même temps toutes les spheres & les diverses influences jointes à un chœur d'étoiles, font une danse qui n'est pas moins à la gloire du mariage de leurs Majestez, que de celui d'Hercule, qui n'est que la figure de l'autre, & toutes ensemble composent huit entrées d'un Ballet, par où finit cette Tragedie.

ENTRÉES
DES BALLETS
DE
L'HERCULE AMOUREUX.

PREMIERE ENTRÉE.

LE ROY, représentant la Maison de France. La valeur inseparable de la Maison de France, représentée par le Comte de Saint-Aignan, qui suit Sa Majesté, & lui dit :

DES Royales vertus grande & noble demeure,
Je me suis attachée à vous de si bon heure,
Que dans vos glorieux & penibles exploits
J'ai suivi pas à pas vos jeunes destinées,
Et c'est pour ce sujet qu'on a dit tant de fois,
La valeur n'attend pas le nombre des années.

II. ENTRE'E.

Le Roi, *la Maison de France.* La Reine, *la Maison d'Autriche.* Monsieur, *l'Hymen.* Monsieur le Duc, *l'Amour.* Mademoiselle. Mesdemoiselles d'Alençon & de Valois. Les Comtesses de Soissons & d'Armagnac. Mesdemoiselles de Nemours & d'Aumale. Les Duchesses de Luines, de Sully & de Crequi. La Comtesse de Guiche. Mesdemoiselles de Rohan, de Mortemar, & des Autels. *Toutes représentant des Familles Imperiales.*

Pour LEURS MAJESTEZ *représentant les Maisons de France & d'Autriche.*

Deux puissantes Maisons pour qui tout se partage,
Les armes à la main s'entrepoussoient à bout;
Mais l'amour & l'hymen ont pacifié tout,
Et de ces deux Maisons ne font plus qu'un ménage.

Leur éloge se mêle, & l'on prise à tel point
L'auguste majesté du nœud qui les assemble,

sur l'Opera.

Qu'on ne sçauroit faillir de les loüer ensemble,
Pour ne pas separer ce que le Ciel a joint.

 Maisons que l'Univers a toûjours adorées,
Ensuite d'un lien si charmant & si doux,
Que d'heureuses grandeurs vont sortir de chez vous,
Et répondre aux grandeurs qui chez vous sont entrées !

 Déja ce beau Dauphin nous est en arrivant
Le présage assûré d'une longue bonace ;
Déja quoique de loin sa naissance menace
D'un furieux débris les côtes du Levant,

 Il faut que l'art s'éleve au dessus de ses regles,
Pour dire de vous deux les charmes accomplis,
L'un a plus de blancheur que n'en ont tous vos lys ;
L'autre a plus de fierté que n'en ont tous vos aigles.

Pour MONSIEUR, *représentant l'Hymen.*

Sans faire ici contester
La fable avec l'histoire,

Dire qu'Hymen est blond, cela ne se peut croire,
Il est fait comme un Ange, on n'en sçauroit douter;
Mais c'est comme un bel Ange à chevelure noire.
Ce doux charmeur par qui tout le monde est lié,
Lui-même à son profit ne s'est pas oublié.
 Les Dieux font ce que nous sommes,
 Interessez, amoureux :
 Et de même que les hommes,
 Gardent le meilleur pour eux.

Pour Monsieur LE DUC, représentant l'Amour.

 Sorti du plus pur sang des Dieux,
 Vous faites paroître en tous lieux
 L'autorité que vous y donne
 Votre rang & votre personne;
 Qui vous refuseroit ses vœux ?
 Vous avez des dards & des feux;
 Mais pour gagner une Maîtresse,
 Et dans son cœur vous faire jour,
 Vous avez la grande jeunesse,
 C'est un des beaux traits de l'amour.

sur l'Opera.

Pour MADEMOISELLE,
Famille Imperiale.

Un seul de ses divins regards
A plus de majesté que les douze Cesars,
Elle a beaucoup de l'air d'une fiere Amazone
Qui marche droit au premier trône.

C'est l'objet des plus nobles vœux,
Si l'hymen & l'amour en étoient crûs tous deux,
On n'attendroit pas moins de cette auguste fille
Qu'une Imperiale famille.

Mademoiselle d'ALENCON,
Famille Imperiale.

Quelle gloire pour une fille !
Pour la fortune quels efforts !
Si j'entre dans une famille
Egale à celle dont je sors !

Pour Mademoiselle de VALOIS,
Famille Imperiale.

Vous égalez les plus belles personnes,
Vous êtes née entre mille couronnes
Dont l'éclat veut que vous le portiez haut,
Et seulement qu'il plaise à la fortune

Que vous puissiez en avoir encore une,
Vous en aurez autant qu'il vous en faut

Pour la Comtesse de SOISSONS
Famille Imperia[le]

Ces aimables vainqueurs, vos yeux, [ces]
 fiers Romains,
Semblent n'en vouloir pas aux vulgaires h[u]
 mains,
Mais des plus élevez permettre la souffran[ce]
Et ces grands cheveux noirs alors qu'ils so[nt]
 épars,
Ont un air de triomphe & toute l'apparen[ce]
De sçavoir comme il faut enchaisner les C[é]
 sars.

Pour la Comtesse d'ARMAGNAC
Famille Imperial[e]

Si l'amour qui peut tout sans qu'on y trou[ve]
 à mordre,
De Femmes d'Empereurs vouloit fonder [un]
 ordre ;
Qu'il fallût de beaux yeux, un tein verm[eil]
 & blanc,
Une bouche adorable entre les plus parfaite[s]
Qui vous empêcheroit de prétendre à ce ran[g]
N'avez-vous pas déja toutes vos preuves fa[i]
 tes ?

L'on vous regarde ici joüer un personnage
Où vous eussiez naguére excellé davantage,
Et vous êtes moins propre à de pareils emplois,
Aiant si-tôt repris votre embonpoint de fille,
Vous étiez d'une taille au bout de vos neuf mois
A bien représenter le corps d'une famille.

Pour Mademoiselle de NEMOURS, *Famille Imperiale.*

Ce grand air, cette haute mine
Prouve quelle est votre origine :
Mais cette douceur qu'ont vos yeux
Est toute charmante, & respire
Je ne sçai quoi qui vaut bien mieux
Que la majesté de l'Empire.

Pour Mademoiselle d'AUMALE sa sœur, *Famille Imperiale.*

Vos yeux à qui déja tant de cœurs appartiennent,
N'ont rien des Empereurs, ces tyrans anciens,
Sinon qu'à leur exemple on connoît qu'ils deviennent
Grands persecuteurs de Chrétiens.

D

Premiere Lettre Historique

Pour la Duchesse de LUYNE, *Famille Imperiale.*

Les miracles sont possibles
A cette rare beauté :
Dans ses yeux doux & terribles
On voit en societé
Deux choses peu compatibles
L'amour & la majesté.

Pour la Duchesse de SULLY, *Famille Imperiale.*

Les riches ornemens, les superbes couronnes
Ajoûtent peu de chose à certaines personnes,
Et ne pourriez-vous pas fort bien regner sans eux ?
Vous avez une taille & vous avez des yeux.

Pour la Duchesse de CREQUY, *Famille Imperiale.*

Vous abandonnez donc la Seine pour le Tibre ?
Rome va s'enrichir aux dépens de Paris.
Elle y perdra pourtant ce qu'elle avoit de libree
Et se prendra sans doute où le reste s'est pris:
On ne peut s'échaper de cet aimable piege,
Et vous allez remettre avec votre beauté
L'Empire dans son premier siége;

Mais bien plus floriſſant qu'il n'a jamais été.

Pour la Comteſſe de GUICHE,
Famille Imperiale.

Quoique votre interêt ne ſoit pas mon affaire,
Laiſſez-moi vous en dire ici mon ſentiment.
Vous êtes belle & jeune, aimable infiniment;
Mais vous ne faites pas ce que vous devez faire.
Repréſenter ainſi la famille d'un autre,
Qu'a cette fonction d'agréable pour vous ?
Et ne vous en déplaiſe ainſi qu'à votre Epoux,
Seroit-ce pas mieux fait de commencer la vôtre ?

Pour Mademoiſelle de ROHAN,
Famille Imperiale.

Cette Belle à qui rien ne ſe doit comparer,
En ſa jeune perſonne a des graces divines:
Qui peut y parvenir n'a rien à deſirer.
Quelquefois ſur le trône on eſt ſur des épines:
Qui ſera dans ſon cœur ſera plus doucement,
Et ne laiſſera pas d'être auſſi noblement.

Pour Mad^{elle} de MORTEMAR,
Famille Imperiale.

Dieux ! à quel comble eſt-elle parvenuë ?

Jamais Beauté n'eut des progrez si prompts,
Comme elle y va ! Si cela continuë,
Je ne sçai pas ce que nous deviendrons.
L'aimable fille !
A tous les cœurs elle donne la loy;
Et pour avoir une belle famille,
Voilà de quoy.

Pour Mademoiselle DES AUTELS, *Famille Imperiale.*

De cette jeune troupe en beauté singuliere
On n'a pris que vous seule, & ce choix est bien doux.
Ce n'est pas sans raison qu'on peut dire de vous,
Que vous représentez une famile entiere.

III. ENTRE'E.
Des Foudres & des Tempêtes.

Les sieurs Beauchamp, d'Heureux, Raynal & des Brosses, *Foudres.*
Les Sieurs Des-Airs, de Lorge, le Chantre & de Gan, *Tempêtes.*

Pour LES FOUDRES.

L'impetuosité de la chaude vapeur
Nous transit & nous charme, on l'admire on en tremble,

sur l'Opera.

Et nous doutons encor qu'on puisse tout en-
semble
Donner tant de plaisir, & faire tant de peur.

IV. ENTRE'E.
Des Songes.

Le Chevalier de Fourbin, les sieurs d'Heureux, Don, Beauchamp, des Brosses, Villedieu, le Chantre, de Lorge, du Pron, de Gan, Mercier & la Pierre. *Songes.*

Pour LES SONGES.

Belles illusions, agréables mensonges,
Combien de vrais plaisirs nous causez-vous
 ici ?
L'on dit qu'il ne faut pas s'arrêter à des Son-
 ges :
Le moien de ne pas s'arrêter à ceux-ci ?

V. ENTRE'E.
Des Statuës.

Le Marquis de Rassan, Monsieur Coquet, Messieurs Bruneau, Langlois, Tartas & Lambert. Les sieurs Lami, les deux Des-Airs,

Jolly, le Noble, Noblet, Proüaire, Des-Rideaux, Des-Airs le petit, & le Grais : *Statuës.*

Pour LES STATUES.

Les choses de ce monde étant bien débatuës,
Ceci témoigne assez que chacun a son temps;
Les gens sont quelquefois ainsi que des statuës,
Les statuës par fois sont ainsi que des gens.

VI. ENTRE'E.
Des Zephirs.

Le Comte de Marsan, le Baron de Gentilly, Messieurs Hesselin, fils, d'Aligre, fils, & le sieur Létan: *Zephirs.*

Le Comte de MARSAN, *Zephir.*

Il me déplaît assez de n'être qu'un zephir,
Et de ne pouvoir pas encore à mon plaisir.
Déraciner un arbre & le coucher par terre,
Abattre de mon souffle & tours & pavillons,
Renverser comme épis les plus gros bataillons.
Helas! moi qui me sens si propre pour la guerre,
La ferai-je long-temps encore aux papillons?

Pour le Baron de GENTILLY, Zephir.

L'on me verra bientôt pousser de vrais soupirs,
Et n'être plus du rang de ces petits Zephirs
Dont la plûpart ne font encore
Que badiner aveque Flore.

Pour Monsieur HESSELIN, fils, Zephir.

Déja mon petit murmure
Fait trembler plus d'une fleur,
J'espere, si le temps dure,
Estre en assez bonne odeur.

Pour Monsieur SANGUIN, fils, Zephir.

Un Zephir est mal-propre aux navigations,
Mais quel vent je ferai ? si je tiens de mes peres
Qui de la grande mer des conversations
Sont les uniques vents incessamment contraires ;
Ils vont par un chemin des autres different,
Et ne se laissent pas emporter au torrent,

VII. ENTRÉE.

Des Fantômes & Demoiselles.

Mrs Dumoustier, Lamare, Mahieu, Grinerin, Chicaneau, Desonets, Dufeu, Manseau, Bureau, Des-Airs le petit, Cordelle & Arnal : *Fantômes & Demoiselles.*

Pour LES FANTOMES & DEMOISELLES.

Mettez-moi d'un côté quatre spectres d'Enfer,
De l'autre nombre égal d'antiques Demoiselles
De celles que l'on croit faites pour Lucifer
Pour la damnation des jeunes & des Belles,
Joignez bien ce troupeau dont je vous fais le plan,
Je le donne au plus fin qui soit dans le Royaume,
De pouvoir démêler en l'espace d'un an
Quelle est la Demoiselle ou quel est le fantôme.

VIII. ENTRE'E.

PLUTON & PROSERPINE
Avec douze Furies.

LE ROY, *représentant Pluton.*
RAYNAL, *représentant Proserpine.*
Pour LE ROY, *représentant Pluton.*

Qu'à son gré le Soleil regne sur l'hemis-
phere,
Vous ne l'enviez point, & la grande clarté
Quoique l'on ne soit pas resolu de mal-faire,
Ne laisse pas d'avoir son incommodité.
Chacun dans ces bas lieux sent son mal qu'il
expose
Seulement aux regards de celle qui le cause :
On soupire en secret dans vos sombres Etats ;
Et la flame qui brûle au moins n'éclaire pas.

Les Démons vos sujets endurent mille peines,
Car outre l'interêt, outre l'ambition,
Amour leur fait sentir ses rigueurs inhumaines
C'est une imperieuse & forte passion,
Tous en sont agitez d'une terrible sorte :
De s'enquerir comment le Monarque se porte
Parmi de si grands maux, & si contagieux,

E

La curiosité n'en appartient qu'aux Dieux.

IX. ENTRÉE.

Mars, suivi d'Alexandre, Jules Cesar, Marc Antoine, Pompée, & autres grands Capitaines de l'Antiquité.

LE ROY, *représentant Mars.* Monsieur le Prince, *représentant Alexandre.* Monsieur le Comte de Saint Aignan, *représentant Cesar.* Le Marquis de Rassan, *representant Marc-Antoine.* Monsieur Bontemps, ou M. S. Fré. Messieurs Verpré, Langlois, Bruneau, le Sieur Des-Airs, Raynal, & le Noble *Capitaines.*

Monsieur Coquet, Messieurs Beauchamp, d'Heureux & des Brosses, *Enseignes.*

Pour LE ROY, *représentant le Dieu Mars.*

Donc la guerre étant finie,
Loin d'être les bras croisez
A des travaux opposez
Mars applique son genie ;

Donc il met les armes bas,
Et ne se repose pas
Quand les mains de sang sont nettes ;
Mais dans un calme si doux
Assis entre les planettes
Il regne & veille sur nous.

Le bonheur en abondance
Par lui nous sera versé
De son Ciel ou l'a placé
L'éternelle providence :
C'est-là qu'il sçait presider,
Et qu'on lui voit décider
Des fortunes de la terre,
Nul n'est parvenu si haut,
Il est le Dieu de la guerre
Et gouverne comme il faut.

Venus aimable & charmante
Le dompte sans l'affoiblir,
L'occupe sans le remplir,
Soit presente, soit absente :
Plutôt ému que troublé
Son cœur n'est point accablé
Sous une indigne victoire,
Et mettant ses fers au jour,

Premiere Lettre Historique

>Il n'ôte point à la gloire
>Ce qu'il donne à son amour.

Pour Monsieur LE PRINCE, représentant Alexandre.

Alexandre est connu pour un grand Capi-
 taine,
De cette verité l'Histoire est toute pleine,
Dés sa grande jeunesse enfin sans contredit
Dans le monde il a fait ce que le monde en dit,
Cent belles actions d'immortelle memoire
Comme à toute la terre ont pû lui faire croire
Qu'elles ne partoient pas d'une mortelle main:
Examinant son cœur il s'est crû plus qu'hu-
 main;
Mais comme on se reveille à la fin d'un long
 somme,
Prenant garde à son sang il ne s'est crû qu'un
 homme,
Et depuis Jupiter n'a point veu sous les Cieux
De zele plus soûmis, ni plus religieux:
Ce n'est qu'un homme enfin, mais un homme
 admirable,
Il ne s'en verra point qui lui soit comparable,
Personne au champ de Mars jamais si loin
 n'alla.

Mais n'en difons pas plus, & demeurons-en là,
Abregeons des difcours fleuris comme les nô-
　　tres ;
Ces braves ont leur foible auffi-bien que les
　　autres,
En quelque fi haut point que fa gloire l'ait
　　mis ;
Lui feul qui tiendroit bon contre cent ennemis,
Fiez-vous en à moi, quelque mine qu'il faffe,
Il ne foûtiendroit pas une loüange en face.

JULES CESAR, *reprefenté par le Comte de Saint Aignan.*

AUX DAMES.

Par tout mes ennemis ont montré les épaules,
Je me fuis fignalé dans la guerre des Gaules,
Ce theatre fameux de tant d'exploits hardis :
Faire des impromptus fut ma noble coûtume,
Tantôt par mon épée, & tantôt par ma
　　plume,
On parle de mes faits, on parle de mes dits.

Il n'eft difficulté que mon bras n'ait fran-
　　chie
Pour montrer à quel point j'aimois la Mo-
　　narchie

Dont selon mon pouvoir j'ai rehaussé l'éclat :
A tous les ennemis de la grandeur Roiale
De bon cœur je souhaite une rencontre égale
A ce qui m'arriva jadis dans le Senat.
 Vôtre force n'est pas une force commune,
Beaux yeux qui rappellez Cesar en sa fortune,
Afin de les mener derriere vôtre char :
Personne de si loin n'est venu pour vous plaire,
Cette peine vaut bien quelque petit salaire ;
Et comme vous sçavez il faut rendre à Cesar.

Le Marquis DE RASSAN,
representant Marc Antoine.

 Ici je represente
Un Romain qu'à la fin son malheur mit à
 bout,
Qui voudra l'imiter il est bon qu'il s'exemte
Du dessein de vouloir le copier en tout ;
Ce fut un noble cœur, une ame grande & haute
Qui tomba neanmoins dans une lourde faute :
Sa faute lui coûta son Empire & le jour,
Lui coûta son honneur qui vaut mieux qu'un
 Empire,
Lui coûta plus encore, lui coûta son amour,
 Et cela c'est tout dire.

X. ENTRE'E.
Influences de la Lune & Pelerins.

Mademoiselle GIRAULT, representant la Lune.

Pelerins. Messieurs Coquet & Ville-Dieu; les Sieurs Don, Lambert, Baltazard, le Conte, Noblet, Bonard, Mercier & la Pierre.

POUR LES PELERINS,
AUX DAMES.

Nous avons fait un vœu d'aller par tout le monde
Publier qu'il n'est rien de comparable à vous;
Sur cet unique point le voiage se fonde,
Et déja pour partir nous nous préparons tous:
C'est à vous de songer à nôtre subsistance,
Et même il ne faut pas y songer pour un peu,
Car si vous refusez d'en faire la dépense,
Adieu le Pelerin, le bourdon & le vœu.

E iiij

XI. ENTRE'E.

Influences de Mercure, & Charlatans.

MERCURE SEUL, *representé par Monsieur Dolivet.*

Les Charlatans. Messieurs Parque, Chamois, Bourssier, Chevillard, Mahieu, Dumoustier, Lerambert, le Chantre, Guignar, Picot, de Lalun, Desoners, du Breüil, Vagnac, Paysan, Cordesse.

POUR LES CHARLATANS.

Dans un siecle comme le nôtre
Il ne se fait plus rien qui ne serve aujourd'hui,
Quand un homme est un sot, si c'est tant pis
pour lui,
Du moins c'est tant mieux pour un autre.

XII. ENTRE'E.

Influences de Jupiter, accompagné de quatre Monarques, & de quatre Nations.

Le Duc DE GUISE, *Jupiter.*

Le Chevalier de Fourbin, *Auguste*,
le Sieur Beauchamp, *Annibal*,
le Sieur d'Heureux, *Philippe*, &
le Sieur Raynal, *Cyrus*.
Monsieur de l'Héry, les Sieurs des
Airs, de Lorge, des Brosses. *Grecs.*
Messieurs du Jour & Ville-Dieu, les
Sieurs de Gan & le Noble. *Romains.*
Les Sieurs de la Marre, Don, Dupront,
& Noblet. *Persans.*
Monsieur Souville. Les Sieurs Dufor,
le Chantre & Chicanneau. *Africains.*

Le Duc DE GUISE, *representant Jupiter.*

Malgré le rang que je tiens,
Mon cœur est dans les liens,
J'ai mis les Geans en poudre,
La beauté toute seule a pû m'assujettir,
Et mon Aigle ni mon foudre
Ne m'en ont sçû garantir.

XIII. ENTRE'E.
VENUS ET LES PLAISIRS.

LES PLAISIRS.
Vous qui des seuls tresors comblez tous vos désirs,

L'avare faim de l'or peut bien être assouvie,
Mais sans les vrais plaisirs,
Qu'est-ce que de la vie?

Recit de Venus, chanté par Mademoiselle Hilaire.

Plaisirs venez en foule,
Vous qui sçavez si bien rendre les cœurs contens,
Le bel âge s'écoule,
Et vous passez aussi de même que le temps.
Accompagnez toûjours le Royal hymenée,
Vous êtes faits pour lui, comme il est fait pour vous;
Gardez bien la chaleur qu'amour vous a donnée,
Et pour être permis n'en soyez pas moins doux.

LES PLAISIRS.

Vous que tient la fortune au rang de ses martyrs,
Elle peut vous payer quand vous l'avez suivie;
Mais sans les vrais plaisirs,
Qu'est-ce que de la vie?

VENUS continuë.

Pourquoi faire des crimes

sur l'Opera.

Quand on peut autrement soulager ses desirs ?
Les plaisirs légitimes
Enfin vont l'emporter sur les autres plaisirs.
 Accompagnez, &c.

LES PLAISIRS.

Vous, qui faites l'amour, vous pouvez en
 soupirs
Passer vos plus beaux jours, s'il vous en prend
 envie.
 Mais sans les vrais plaisirs
 Qu'est-ce que de la vie ?

Monsieur le Duc, le Prince de Lorraine, les Comtes d'Armagnac, de Guiche & de Sery, les Marquis de Genlis, de Mirepoix, de Villeroy & de Raffan. Monsieur Coquet. *Les plaisirs.*

Monsieur LE DUC, *un des plaisirs.*

Bien que dans les plaisirs s'enrôle ma jeunesse,
Elle & mon cœur iroient à des emplois meil-
 leurs.
Il est formé d'un sang ennemi de mollesse,
Et je les sens tous deux qui m'appellent ail-
 leurs.

Premiere-Lettre Historique

Pour le Prince DE LORRAINE,
un des plaisirs.

AUX DAMES.

Sexe charmant voici bien votre affaire,
 Et suppose que le plaisir
 Soit une chose necessaire ;
 Vous ne sçauriez pas mieux choisir.
 Mais n'allez pas d'un air farouche
 Dire que vous n'en voulez point,
 Et niaisement sur ce point
 En faire la petite bouche :
 Le plaisir aide à la santé,
 La santé fait qu'on est plus belle,
 Et n'est-ce rien que la beauté ?
 A vôtre avis que feriez-vous sans elle?

Le Comte d'ARMAGNAC,
un des plaisirs.

Les autres à leur gré feront cent & cent tours,
Ce n'est pas trop pour eux d'avoir toute une Ville,
Je me contente à moins, & veut être toûjours
Le plaisir d'une seule, & le desir de mille.

Pour le Comte DE GUICHE,
un des plaisirs.

Ici tous les plaisirs sont ramassez ensemble,
La nature qui fait les choses avec poids,
En un même sujet les a tous mis ensemble,
Afin de les pouvoir donner tous à la fois,
Ils y sont tous, & telle avec un air modeste
Prétend que sa vertu soit un de ses appas,
Qui dans ce seul *plaisir* que vous voiez si leste,
Les a tous rencontrez & ne s'en vante pas.

Le Comte DE SERY,
un des plaisirs.

Mieux que personne au fond de mon desir
Je sens combien la double peine est grande,
Soit quand il faut attendre le plaisir,
Soit quand il faut que le *plaisir* attende.

Pour le Marquis DE GENLIS,
un des plaisirs.

Lequel de nos cinq sens pouvez-vous délecter ?
Ce n'est pas nôtre oüye à vous oüir chanter,
Pour le goût, il faudroit une faim effroyable
A qui vous mangeroit étant dur comme un diable,

Quant à l'attouchement nous serions empêchez
A démêler ici les cœurs que vous touchez:
L'odorat est subtil, mais aucun ne soupçonne
Qu'en ce point vous soyez incommode per-
 sonne,
On ne peut là-dessus vous accuser de rien:
Ha ! je l'ai deviné, c'est que vous dansez bien
Et qu'ayant de beauté la face dépourvûë
Vous ne laissez pas d'être un *plaisir* pour la vûë.

Le Marquis de MIREPOIX,
un des Plaisirs.

Encore que je sois d'un climat peu discret,
J'aime à ne dire mot de ma bonne fortune;
Et si je suis jamais le plaisir de quelqu'une,
 Je serai son plaisir secret.

Au Marquis de VILLEROY,
un des Plaisirs.

La troupe des plaisirs étoit presque passée;
Alors qu'un jeune objet aimable, tendre &
 doux,
Comme j'avois sur vous les yeux & la pensée,
Me vint dire à l'oreille en me parlant de vous:
Il est assûrément le plus joly de tous.

Et c'est en sa faveur que mon ame décide;
Mais fiez-vous à moi, me dit-elle entre nous,
Ce n'est pas un plaisir extrêmement solide.

Le Marquis de RASSAN, un des
Plaisirs.

Belle & charmante inhumaine,
Seul objet de mon desir,
Comme vous êtes ma peine,
Que je sois votre plaisir.

Monsieur COQUET, un des
Plaisirs.

A juger sainement ici de notre danse,
Les autres ne vont point du bel air dont je vais,
Que chacune de vous dise ce qu'elle en pense,
Le dernier des plaisirs n'est pas le plus mauvais.

XIV. ENTRÉE.

Influences de Saturne, qui produit plusieurs enchantemens.

Monsieur Villedieu, les sieurs Baltazard, Noblet, Don, Laleu, le

Conte, Cordeſſe, Deſonets, Arnal, Mercier, le Noble, & Bonard.

Pour des ENCHANTEMENS.

De tant d'enchantemens dont le monde eſt
 charmé,
A mon gré le plus grand & le plus ordinaire,
C'eſt de pouvoir aimer, quand on n'eſt point
 aimé ;
Et de ſuivre toûjours la Cour ſans y rien faire.

XV. ENTRÉE.

Influences du Soleil accompagné des vingt-quatre heures, de l'Aurore & des Etoiles.

Les 12. HEURES DE LA NUIT.

Le Comte d'Armagnac, le Chevalier de Fourbin, Meſſieurs Coquet, de Souville & de l'Hery. Meſſieurs Beauchamp, d'Heureux, de Lorge, De Gan, des Broſſes, du Pron, & Des-Airs le cadet : *Heures de la nuit.*

Pour le Comte d'ARMAGNAC, repréſentant une *Heure de la nuit*.

Une jeune beauté qui n'a point de ſeconde,

Sur l'Opera.

En vous seul a borné tous ses contentemens :
Et vous êtes l'heure du monde
Qui passez les plus doux momens.

XVI. ENTRE'E.

L'AURORE

Représentée par Mademoiselle Verpré.

XVII. ENTRE'E.

Le Soleil & les douze Heures du jour.

LE ROY. *Le Soleil.*

Monsieur le Duc, le Comte de Saint Aignan, le Comte de Guiche, les Marquis de Genlis & de Rassan. Monsieur Bontemps, ou M. S. Fré, Messieurs Verpré, Bruneau & Langlois, Les sieurs Noblet, Raynal, & la Pierre : *Heures du jour.*

Pour LE ROY, *représentant le Soleil.*

Cet astre à son auteur ne ressemble pas mal,
Et si l'on ne craignoit de passer pour impie,
L'on pourroit adorer cette belle copie,
Tant elle approche prés de son original.

F

Ses rayons ont de lui le nüage écarté ;
& quiconque à présent ne voit point son visage,
S'en prend mal à propos au prétendu nuage ;
Au lieu d'en accuser l'excés de sa clarté.

 N'est-on pas trop heureux qu'il fasse son
 métier
Dans ce char lumineux où rien que lui n'a
 place,
Mené si sûrement & de si bonne grace
Par un si difficile & si rude sentier ?

 Des secrets Phaëtons les grands & vastes
 soins
Pourroient bien s'attirer la foudre & le nau-
 frage ;
Si pour la chose même il faut tant de courage,
Pour la seule pensée il n'en faut guére moins.

 Voyant plus par ses yeux que par les yeux
 d'autruy,
Il empêchera bien ces petits feux de luire ;
Par sa propre lumiere il songe à se conduire
Tout brillant des clartez qui s'échapent de
 lui.

 Mais qu'il est dangereux pour ces tendres
 Beautez !

On ne l'évite pas bien que l'on s'en recule ;
Et s'il faut une fois qu'il hâle ce qu'il brûle,
Que de teints délicats vont en être gâtez.

Monsieur LE DUC, représentant une Heure.

Si venant à sonner je fais autant de bruit
 Que l'heure qui m'a precedée,
Quelle gloire pour moi, pour les autres quel
 fruit !
Je ne sçaurois choisir une plus noble idée ;
Il faut acheminer ce que j'ai de momens
 A d'aussi beaux évenemens
Dont l'éclat bien avant dans l'avenir demeure,
Et remplir tous les temps de l'ouvrage d'une
 Heure.

Pour le Comte de SAINT AIGNAN, représentant une heure.

Des heures il en est de plaisir & d'affaire,
Celle dont il s'agit est une *heure* à tout faire,
Le soleil qui les fit toutes ce qu'elles sont,
Y voit je ne sçai quoi de brillant & de prompt
Et sur les ennemis au point qu'elle en attrape,
 L'heure frappe.

F ij

Mais est-il question de changer de maniere,
D'en prendre une plus douce au lieu d'une plus
fiere,
Pour celebrer son nom de bouche ou par écrit,
Et faut-il galamment payer de son esprit,
Aprés avoir ailleurs payé de sa personne?
L'heure sonne.

Pour le Comte DE GUICHE,
une heure.

Dans la communauté des belles,
Ce n'est pas tout d'être avec elles
L'*heure* de recreation,
Pour conserver leur bien-veillance,
Il faut que par discretion
Vous soyez l'*heure* du silence.

Pour le Marquis DE GENLIS,
une heure.

La belle *heure* du jour sans doute la voilà,
Si ce n'est la plus belle au moins c'est la meil-
leure,
On dit communément que l'amour a son *heure*
Mais je douterois fort que ce fut celle-là.

XVIII. ET DERNIERE ENTREE.
Des Etoiles.

Mademoiselle de Touſſy, Mademoiſelle de Brancas, Mademoiſelle de Bailleul, Meſdemoiſelles de Barnouville, de Leſtrade, de Vaune, de Plabiſſon, d'Argentier, de Certe, du Mouſſeaux, d'Arnouville, de Saugé, Mignon, Longuet, & Kilera.

Pour Mademoiſelle MANCINI,
qui devoit repreſenter une Etoile.

Chacun dans ſon état a ſa mélancolie,
Ne cachez point la vôtre, elle eſt viſible à tous,
Etre *Etoile* pourtant c'eſt un poſte aſſez doux,
Et la condition me ſemble fort jolie:
Vous la deviez garder, ce goût trop délicat
A vôtre feu ſi vif & ſi rempli d'éclat,
Mêle quelque fumée, & ſert comme d'obſtacle,
Les *Etoiles* vos ſœurs vous diront qu'autrefois
Une étoile a ſuffi pour produire un miracle,
Et pour faire bien voir du païs à des Rois.

Pour Mademoiselle DE TOUSSY,
Etoile.

Diroit-on pas que c'est l'amour
Qui ne fait encor que de naître,
Où l'*Etoile* du point du jour
Qui déja commence à paroître ?

Mademoiselle DE BRANCAS,
Etoile.

Les étoiles du jour ne se laissent pas voir,
Leur temps de se montrer est toûjours vers le
 soir,
Ce qui de leur éclat peut causer de grands
 doutes :
 Mais mon teint devient plus hardi,
Et devant qu'il soit peu je ferai voir à toutes
 Le étoiles en plein midy.

Pour Mademoiselle de BAILLEUL,
Etoile.

Dans la suite bien-heureuse
De vos beaux & jeunes ans,
Vous serez pour quelques gens
Une *Etoile* dangereuse.

POUR TOUTES LES ETOILES.

Le Ciel ne fut jamais en l'état qu'il se treuve,
On diroit qu'il a mis une parure neuve,
De tous ces petits feux l'éclat est pur & fin,
Et la nuit aura beau tendre ses sombres voiles
On ne laissera pas de faire du chemin
Aveque la plûpart de ces jeunes *Etoiles*.

FIN DES ENTRE'ES.

Voilà quel étoit le sujet du premier Opera qui ait été imprimé en France, du moins je n'ai point connoissance d'aucun autre qui l'ait précedé; & parce que je l'ai regardé comme le premier modele de ceux qui ont été faits dans la suite, il m'a paru que je devois vous en donner une idée un peu étenduë; n'allez pas croire que je vous entretiendrai aussi long-temps des autres; j'aurois trop d'ouvrage à faire, & vous auriez peut-être trop d'ennui à essuyer. Ainsi je me contenterai de vous rapporter ce qui pour-

ra vous instruire sur cette matiere, ou plûtôt vous servir d'amusement. Continuons donc nôtre carriere.

L'Opera d'*Arianne*, suivit l'*Hercule amoureux*; ce fut l'Abbé Perrin qui en fit les vers, & ils furent trouvez fort mediocres, pour ne pas dire mauvais ; la musique étoit de la composition de Cambert. On y admiroit plusieurs endroits, & particulierement les plaintes d'*Arianne*. On prétend que ce Musicien n'entroit pas assez dans le sens des vers; & qu'il aimoit sur tout à travailler sur des passions violentes, c'étoit un petit Crebillon en musique. Cet Opera passoit pour chef-d'œuvre; il ne fut pourtant pas representé, parce que la mort du Cardinal Mazarin en empêcha ; mais on en fit plusieurs repetitions.

En 1669. les Opera en langue Françoise

Françoise commencerent à prendre une vraie forme ; l'Abbé Perrin obtint des Lettres Patentes pour leur établissement ; & afin de les bien executer, il s'associa avec Cambert pour la musique, avec le Marquis de Sourdeac pour les machines, & avec un nommé Champeron pour fournir aux frais necessaires. Ils firent venir de Languedoc plusieurs celebres Musiciens qu'ils tirerent sans scrupule des Eglises Cathedrales. A propos de l'Abbé Perrin, j'ai lû quelque part, qu'il mourut en prison pour ses dettes, six mois aprés avoir gagné dix mille écus à un de ses Opera. Entre nous, il arrive souvent que les gens dont la profession est de donner du plaisir aux autres, font mal leurs affaires ; parce qu'ils veulent eux-mêmes en trop prendre ; nous en avons vû bien des exemples. Je ne veux pourtant

G

pas dire que la pauvreté de nôtre Abbé soit venuë de cet excez; car je n'ai aucun memoire qui me l'apprenne; persuadons-nous donc seulement par charité, que poussant trop loin la magnificence pour plaire au Public, la dépense surpassoit peut-être de beaucoup la recette.

L'Opera de *Pomone* suivit celui d'*Ariane*, & fut representé sur le Theâtre de Guenegaud, aprés avoir été reperé plusieurs fois dans la grande salle de l'Hôtel de Nevers. Perrin en fit les vers, qui ne furent pas plus estimez que ceux d'*Ariane*. La musique fut faite par Cambert; Clediere & Beaumavielle y joüerent leurs rôles avec un trésgrand succez. Une Chanteuse, nommée la Cartilly, y faisoit celui de Pomone; on ne la vit plus depuis. Cet Opera se soûtint pendant huit mois entiers; "On

y voyoit, dit Saint Evremont, " les machines avec surprise, " les danses avec plaisir; on en- " tendoit le chant avec agrément, " mais les paroles avec dégoût. "
Il faut conclure de ceci, que la poësie contribuë bien moins au succez de ce divertissement, que la bonne musique jointe avec la danse, les machines, & tout ce qui peut fraper agréablement les yeux. Je ne sçai si les Poëtes en conviendront, mais quoiqu'il en soit, l'experience n'est pas pour eux.

Aprés *Pomone* la dissention se mit entre ceux qui étoient interessez dans l'établissement de ce spectacle. Le Marquis de Sourdeac prétendant avoir fait de grandes avances, prit si bien ses mesures pour ne les pas perdre, qu'il s'empara du Theâtre; Perrin fut exclus, & Gilbert ayant pris sa place, composa une Pasto-

rale, intitulée : *Les peines & les plaisirs de l'Amour*; on la joüa en 1672. on en admiroit particulierement le Prologue & le Tombeau de Climene.

Lully profitant de la division qui continuoit entre les associez, obtint par le credit de Madame de Montespan, & moyennant une certaine somme pour dédommager les interessez, le Privilege de l'Opera. Cambert se retira peu de temps aprés en Angleterre, & y mourut en 1677. Sur-Intendant de la Musique de Charles II.

Nous voilà donc à Lully. Avant que de parler de ses Ouvrages, disons quelque chose de sa personne & de sa fortune ; un si grand homme merite bien assurément qu'on s'étende du moins un peu pour le faire connoître.

Lully étoit de Florence ; on prétend que le Chevalier de Guise étant sur le point de partir pour

voyager en Italie ; alla prendre congé de Mademoiselle, & que cette Princesse le pria de lui amener quelque petit Italien, s'il en recontroit un qu'il crût pouvoir lui plaire & la divertir. Ce Seigneur étant à Florence, rencontra Lully, & sur ce qu'il remarqua en lui une certaine vivacité qui témoignoit de l'esprit, il lui proposa de le suivre ; à quoi Lully consentit volontiers. Il avoit alors environ douze ans. Monsieur le Duc de la Ferté disoit, que dans un voyage qu'il fit à Florence, il y vit chez Monsieur le Grand Duc un vieux Jardinier qu'il croyoit l'oncle de Lully, s'appellant du même nom. Tout jeune que Lully étoit, il sçavoit déja quelque chose de la musique & joüer de la Guitarre ; ce fut un Cordelier qui lui en donna les premieres leçons ; aussi se souvenoit-il souvent de ce Religieux avec des

ressentimens de reconnoissance.

Etant arrivé en France, Mademoiselle le prit chez elle; mais soit qu'elle ne trouvât pas en lui de quoi l'amuser, ou que sa physionomie ne lui plût pas, soit que la fortune voulût le mettre bien bas, afin de montrer sa puissance en l'élevant dans la suite bien haut, il fut reduit dans ces commencemens à servir dans la cuisine. Comme il avoit un penchant violent pour la musique, ayant trouvé un méchant violon, il se mit à le racler dans les momens qu'il n'avoit point d'autre chose à faire. Un Seigneur (quelques-uns disent que c'étoit le Comte de Nogent,) l'ayant un jour entendu toucher cet instrument, il dit à Mademoiselle, que Lully avoit du talent & de la main; sur ce rapport, la Princesse le tira de la cuisine, lui donna un Maître pour l'aider à se perfectionner à joüer

du violon, & dans peu de temps il devint Musicien en titre, & fut regardé comme un homme distingué dans cette profession.

Une avanture de la Maîtresse de Lully, où il se mêla (mauvais Courtisan pour un homme de sa naissance) le fit chasser, dit un Auteur de nôtre temps. Vous souvenez-vous, continuë ce même Auteur, de ces stances de Bardou, entre lesquelles il y en a une citée par plusieurs gens polis ? C'est celle-ci.

Mon cœur outré de déplaisirs,
Etoit si gros de ses soupirs,
Voyant vôtre cœur si farouche,
Que l'un d'eux se voyant réduit
A ne pas sortir par la bouche,
Sortit par un autre conduit.

Un soûpir de cette nature, "
que fit dans sa garderobe Ma- "
demoiselle, & qui fut trés clai- "

G iiij

,, rement entendu dans sa cham-
,, bre, fut cause de la disgrace de
,, Lully. Il courut des vers sur cet
,, accident, & Lully, s'étant avisé
,, d'y faire un air, qui donna en-
,, core du cours aux paroles, Ma-
,, demoiselle le congedia sans ré-
,, compense. ,,

Comme l'Auteur que je viens de citer, s'est appliqué à s'instruire de l'histoire de ce fameux Musicien, je vais vous rapporter ce qu'il en dit de plus digne de vôtre curiosité. Je pourrois déguiser sous des expressions de ma façon, ce qu'il m'en apprend, comme ceux qui aprés avoir volé de la vaisselle d'argent armoriée, en font effacer les armes pour y mettre les leurs afin de se l'approprier ; mais comme je hais le métier de plagiaire, je vous citerai ses propres termes. Car enfin, je n'étois pas de ce temps-là, & ainsi vous devez bien

sur l'Opera.

juger que je ne puis dire là-dessus que ce que d'autres m'ont appris. Que je vous fasse parler ces autres, ou que je vous parle moi-même, je me persuade que cela vous est indifferent. Si l'on faisoit souvent cette réfléxion, & si l'on s'y conformoit, les originaux y trouveroient mieux leur compte, & l'on ne verroit pas tant de copies qui les défigurent. Il ne faut pas multiplier les êtres sans necessité. On ne verroit pas tant de Livres, & on ne seroit pas ennuyé de tant de repetitions fardées, si l'on se rendoit à cette maxime. A la verité les Auteurs ne fourmilleroient pas avec tant d'abondance; à la verité aussi verroit-on plus de nouveautez. A vôtre avis, lequel vaudroit le mieux? Vous êtes trop judicieux pour ne pas décider en faveur du dernier; mais venons à Lully.

Il entra dans les Violons du

Roy. Quelques-uns disent qu'il ne fut au commencement que leur garçon, portant leurs instrumens, (il n'y a pas d'apparence que cela soit ainsi, puisqu'étant sorti de chez Mademoiselle, il étoit déja Musicien titré) il composa bien-tôt des airs qui le firent connoître au Roi, & ce Prince goûta tellement ses airs & son jeu, que pour le mettre à la tête d'une bande de violons qu'il pût conduire à sa fantaisie, il en créa exprés une bande nouvelle, qu'on nomma les petits violons, & qui en peu de temps surpassa la fameuse bande des vingt-quatre.

Le Roi faisoit faire alors tous les ans de grands Spectacles qu'on appelloit des Ballets. Lully fut choisi pour travailler à la Musique de ces divertissemens, & il s'en acquita avec un succez qui lui valut la Charge de Sur-Intendant de la Musique du Roi.

sur l'Opera.

En 1672. le Roi lui donna l'Opera, vrai époque de sa grandeur & de celle de nôtre Musique.

Du jour que le Roi le fit Sur-Intendant de sa Musique, il negligea si fort son violon, qu'il n'en avoit pas même chez lui. Monsieur le Maréchal de Grammont fut le seul qui trouva le moien de l'en faire joüer de temps en temps. Ce Duc avoit un *Domestique*, nommé la Lande, qui joüoit assez souvent de cet instrument, en presence de Lully; celui-ci qui ne manquoit pas de s'appercevoir qu'il passoit mal quelque note, lui prenoit le violon des mains ; & quand une fois il le tenoit, c'en étoit pour trois heures : il s'échauffoit & ne le quittoit qu'à regret.

Il composoit sur son Clavessin, sur lequel il avoit la main sans cesse, sa tabatiere sur un bout, &

84 *Première Lettre Historique*
toutes les touches pleines & sales de tabac.

A la convalescence du Roi, sur la fin de l'année 1686. il fit executer son *Te Deum* aux Feüillans de la ruë Saint Honoré, & y battoit la mesure. Dans la chaleur de l'action, il se donna sur le bout du pied un coup de la canne dont il la battoit : il y vint un petit ciron, qui augmenta peu à peu. Monsieur Alliot son Medecin, lui conseilla d'abord de se faire couper le petit doigt du pied, puis aprés quelques jours de rètardement, le pied entier, puis la jambe. Il se présenta un avanturier de Medecin, qui se fit fort qu'il le gueriroit sans cela. Messieurs de Vendôme qui aimoient Lully, promirent à ce Charlatan, en cas qu'il vint à bout de cette cure, deux mille pistoles. Mais il mourut le 22. Mars 1687. âgé de cinquante-quatre ans.

On a conté cette petite histoire sur la conversion de Lully mourant. On n'ignoroit pas qu'il travailloit toûjours à quelque nouvelle piece. Son Confesseur lui dit tout net, qu'à moins qu'il ne jettât au feu ce qu'il avoit de noté de son Opera nouveau, afin de montrer qu'il se repentoit de de tous les Opera passez, il n'y avoit point d'absolution à esperer. Aprés quelque resistance Lully acquiesça & montra du doigt un tiroir où étoient les morceaux d'*Achille* & de *Polixene*, qu'il avoit fait copier au net. Les voilà pris & brûlez; & le Confesseur parti. Lully se porta mieux, & on le crût hors de danger. Un de ces jeunes Princes qui aimoient Lully & ses ouvrages vint le voir. Et quoy, Baptiste, lui dit-il, tu as été jetter au feu ton Opera! Morbleu étois-tu fou d'en croire un Jen-

feniste qui rêvoit, & de brûler une belle Musique ? Paix, paix, Monseigneur, lui répondit Lully à l'oreille, je sçavois bien ce que je faisois ; j'en avois une seconde copie. Par malheur, cette plaisanterie fâcheuse fut suivie d'une rechûte, la mort vint, & il finit avec de beaux remords & des sentimens de pénitence.

La phisionomie de Lully étoit vive & singuliere ; il étoit noir, avoit les yeux petits, le nez gros, la bouche grande & élevée, & la vûe trés-courte. Il étoit plus gros & plus petit que ses estampes ne le représentent. Il avoit le cœur bon ; point de fourberie ni de rancune, les manieres unies & commodes, vivant sans hauteur & en égal avec le moindre Musicien.

Il laissa dans ses coffres six cens trente mille livres tout en or. Il avoit tant oüi parler d'Orphées

morts à l'Hôpital, qu'il se croyoit un peu de bon ménage permis. Il prenoit pour ses menus plaisirs le debit de ses livres qui lui valoit sept ou huit mille francs par an; & laissoit gouverner le reste par sa femme, pour qui il avoit une grande consideration. Elle étoit fille de Lambert, qu'il consideroit aussi beaucoup; il aimoit ses airs, & non les doubles: il vouloit qu'on chantât uniment & sans broderie les recitatifs.

Il se fit recevoir Secretaire du Roy à la pointe de l'épée, & même malgré Monsieur de Louvois.

Quinault qui étoit son Poëte, dressoit plusieurs sujets d'Opera. Lui & Lully les portoient au Roy qui en choisissoit un. Alors Quinault écrivoit un plan du dessein & de la suite de sa piece; il donnoit une copie de ce plan à Lully, & Lully voyant dequoy il étoit question en chaque acte,

quel en étoit le but, préparoit à sa fantaisie des divertissemens, des danses & des chansonnettes de Bergers, de Nautonniers, &c. Quinault composoit ses Scenes. Aussi-tôt qu'il en avoit composé quelques-unes, il les montroit à l'Academie Françoise, dont il étoit. Lully éxaminoit mot à mot cette Poësie déja revûë & corrigée, dont il corrigeoit encore & retranchoit la moitié, lorsqu'il le jugeoit à propos; & point d'appel de sa critique. Dans Phaëton il le renvoya vingt fois changer des Scenes entieres approuvées par l'Academie Françoise. Quinault faisoit Phaëton dur à l'excez, & qui disoit de vrayes injures à Theone; autant de rayé par Lully. Il vouloit que Quinault fist Phaëton ambitieux, & non brutal.

Delisle Corneille est Auteur de Bellerophon. Lully le mettoit à
tout

tout moment au deſeſpoir. Pour cinq ou ſix cens vers que tient cette piéce, Corneille fut contraint d'en faire deux mille. Le Muſicien avoit le ſoin & le talent de mener le Poëte par la main. Lully faiſoit le canevas des vers pour les airs. Il donnoit quatre mille francs par an à Quinault, & le Roy deux.

Il avoüoit que ſi on lui avoit dit que ſa muſique ne valoit rien, il auroit tué celui qui lui auroit fait un pareil compliment.

Du moment qu'un Chanteur, une Chanteuſe de la voix deſquels il étoit content, lui étoit tombé entre les mains, il s'attachoit à les dreſſer avec une affection merveilleuſe. Il leur enſeignoit lui-même à entrer, à marcher ſur le Théâtre, à ſe donner la grace du geſte & de l'action. Il payoit un Maître à danſer à la Forêt, & il forma ainſi de ſa main

H

Dumesnil, qui avoit passé de la Cuisine au Theâtre ; ce que les railleries perpetuelles de la Comedie Italienne, & sur tout Persée Cuisinier, ont assez appris à la France. La Forest avoit une voix rare ; & ce fut pour lui que Lully fit :

Au genereux Roland je dois ma délivrance, &c.

Lully le garda plusieurs années. Aprés cinq ou six ans d'Opera, demeurant rude & mal façonné, on le congedia. Beaupui joüoit d'aprés Lully le personnage de Protée dans Phaëton, qu'il lui avoit montré geste pour geste.

Lully avoit l'oreille si fine, que du fond du Theâtre il démêloit un violon qui joüoit faux. Plus d'une fois en sa vie il a rompu un violon sur le dos de celui qui ne le conduisoit pas à son gré. La repetition finie, il l'appelloit, lui payoit son violon au triple, & le menoit dîner avec lui.

Afin d'éprouver ceux qui se présentoient pour joüer de quelque instrument, il avoit coutume de leur faire joüer les Songes funestes d'Atys.

Il se mêloit de la danse presque autant que du reste. Une partie du Ballet des Fêtes de l'Amour & de Bacchus avoit été composée par lui.

Il payoit à merveille, & point de familiarité. Il ne demandoit rien à Chanteuse ni à Danseuse, & tenoit la main qu'elles n'accordassent rien à autrui, ou du moins qu'elles ne fussent pas aussi liberales de leurs faveurs, qu'on en a vû depuis quelques-unes l'être. L'Opera n'étoit pas cruel, mais il étoit politique & reservé. Sous son Empire les Chanteuses n'auroient pas été enrhumées six mois de l'année; & les Chanteurs yvres quatre jours par semaine. Ils étoient accoutumez à marcher

d'un autre train; & il ne seroit pas alors arrivé que la querelle de deux Actrices se disputant un premier Rôle, ou de deux Danseuses se disputant une Entrée brillante, eussent retardé d'un mois la représentation d'un Opera.

Finissons l'article de cet Orphée moderne, en disant, que Lully est venu en France dans un si bas âge, & s'y est naturalisé de telle sorte qu'on ne peut le regarder comme Etranger. C'est un homme du Pays d'Italie ; mais c'est un Musicien du nôtre.

Aprés Lully l'Opera passa à Monsieur Francine & à Monsieur Dumont : ensuite à Monsieur Guinet, puis aux créanciers de ce dernier.

Je reviens aux Opera, pour vous en donner la suite jusqu'à notre temps ; puis vous aurez les

noms de tous ceux qui composent à présent ce theâtre; & enfin je ferai des refléxions, & je vous rapporterai celles qu'on a faites sur les nouveaux Opera, qui ont paru depuis le commencement de cette année mil sept cent dix-huit. Aprés tous ces préliminaires, je n'aurai qu'à vous entretenir du courant.

Les Fêtes de l'Amour & de Bacchus, Pastorale représentée en 1672, dans le jeu de paume de Bel-air. M. le Grand, M. le Duc de Monmouth, M. le Duc de Villeroi, & M. le Marquis de Rassen y danserent avec quatre Danseurs un jour que le Roy y étoit. Les paroles de cet Opera sont de M. Quinault, la musique de M. Lully.

Cadmus & Hermione, Tragedie représentée en 1674. Les paroles sont de M Quinault, la Musique de M. Lully.

Alceste ou le Triomphe d'Alcide, Tragedie représentée en 1674. Les paroles sont de M. Quinault, la musique de M. Lully.

Thesée, Tragedie représentée en 1675. Les paroles sont de M. Quinault, la musique de M. Lully.

Le Rôle de Medée est merveilleux : il y a quelques airs fort singuliers.

On se leve d'ordinaire & peu de gens demeurent au divertissement qui finit froidement la Piece : ce qui est un malheur commun à tous les Opera, qui finissent par un divertissement, par une Chacone ou par une Passacaille.

Le Carnaval, Mascarade représentée en 1675. Les paroles sont de differens Auteurs, la musique est de M. Lully.

Atys, Tragedie représentée en 1677. Les paroles sont de M.

Corneille, la musique de M. Lully.

Voici ce que S. Evremont a dit de cet Opera : " Les habits, les decorations, les machines, les danses y sont admirables, la Descente de Cybele est un chef-d'œuvre : le Sommeil y regne avec tous les charmes d'un Enchanteur. Il y a quelques endroits de recitatif parfaitement beaux, & des scenes entieres d'une musique fort galante & fort agréable. A tout prendre Atys a été trouvé le plus beau : mais c'est là qu'on a commencé à connoître l'ennui que nous donne un chant continué trop long-temps. "

On a dit qu'Armide est l'Opera des femmes, Atys l'Opera du Roi, Phaëton l'Opera du Peuple, Isis l'Opera des Musiciens.

Isis, Tragedie représentée en

1677. les paroles sont de Monsieur Corneille. La Musique de Monsieur Lully.

Psyché, Tragedie representée en 1678. Les paroles sont de M. Corneille. La Musique de M. Lully.

Bellerophon, Tragedie representée 1679. Les paroles sont de Monsieur Corneille, la Musique de Monsieur Lully.

Proserpine, Tragedie representée en 1680. Les paroles sont de Monsieur Quinault, la Musique de Monsieur Lully. La Duverdier y joüoit le rôle de Ceres. Cette femme a chanté aux Spectacles depuis l'âge de 15. ans, jusqu'à prés de 60.

Le triomphe de l'Amour, Ballet, representé en 1681. Les paroles sont de Monsieur Quinault, la Musique de Monsieur Lully. Ce fut dans cet Opera qu'on introduisit pour la premiere fois des Danseuses, entre lesquelles bril-
la

la Mademoiselle de la Fontaine.

Persée, Tragedie representée en 1682. Les paroles sont de Monsieur Quinault, la Musique de M. Lully.

Phaëton, Tragedie representée en 1683. Les paroles sont de M. Quinault, la Musique de M. Lully.

Amadis, Tragedie representée en 1684. Les paroles sont de M. Quinault, la Musique de M. Lully.

Mademoiselle Aubri, qui avoit commencé dans les Opera de M. le Marquis de Sourdeac, ne s'est retirée qu'aprés avoir joué dans Amadis l'admirable rôle d'Oriane, (quoiqu'un peu trop pleureur) fait pour elle.

Roland, Tragedie representée en 1685. Les paroles sont de M. Quinault, la Musique de M. Lully.

L'Idylle de la paix & *l'Eglogue de Versaille*, divertissemens re-

I

presentez en differens temps. Les paroles sont de differens Auteurs, la Musique est de M. Lully.

Le temple de la paix, Ballet representé en 1685. Les paroles sont de M. Quinault, la Musique de M. Lully.

Armide, Tragedie representée en 1686. Les paroles sont de M. Quinault, la Musique est de M. Lully.

Acis & Galatée, Pastorale heroïque, representée en 1686. Les paroles sont de M. Campistron, la Musique est de M. Lully.

Achile & Polixene, Tragedie representée en 1688. Les paroles sont de M Campistron, la Musique de M. Collasse.

Zephire & Flore, representée en 1688. Les paroles sont de M. du Boulay : la Musique est de Messieurs Loüis de Lully & Jean-Loüis de Lully.

Thetis & Pelée, Tragedie re-

presentée en 1689. Les paroles sont de M. de Fontenelle, la Musique est de M. Colasse.

Orphée, Tragedie representée en 1690. Les paroles sont de M. du Boulay, la Musique est de M. Loüis de Lully.

Enée & Lavinie, Tragedie representée en 1691. Les paroles sont de M. de Fontenelle, la Musique de M. Colasse.

Coronis, Pastorale heroïque, representée en 1691. Les paroles sont de M. Baugé, la Musique est de M. Theobal.

Astrée, Tragedie representée en 1691. Les paroles sont de M. de la Fontaine, la Musique est de M. Colasse.

Ballet, dansé à Ville-neuve Saint Georges, devant Monseigneur, en 1692. Les paroles sont de M. Banzy, la Musique est de M. Colasse.

Alcide, Tragedie representée

en 1693. Les paroles sont de M. Campistron, la Musique est de Messieurs Loüis de Lully & Marais.

Didon, Tragedie représentée en 1693. Les paroles sont de Madame Xaintonge, la Musique est de M. Desmarets.

Medée, Tragedie représentée en 1694. Les paroles sont de M. T. Corneille, la Musique est de M. Charpentier.

Cephale & Procris Tragedie représentée en 1694. Les paroles sont de M. Duché, la Musique est de Mademoiselle de la Guerre.

Circé, Tragedie représentée en 1694. Les paroles sont de Madame Xaintonge, la Musique est de M. Desmarets.

Theagene & Cariclée, Tragedie représentée en 1695. Les paroles sont de M. Duché, la Musique est de M. Desmarets.

Les amours de Momus, Ballet

représenté en 1695. Les paroles sont de M. Duché, la Musique est de M. Desmarets.

Ballet des saisons, représenté en 1695. Les paroles sont de M. Picque, la Musique est de M. Colasse.

Jason, ou la Toison d'or, Tragedie représentée en 1696. Les paroles sont de M. Rousseau, la Musique est de M. Colasse.

Ariane & Bacchus, Tragedie représentée en 1696. Les paroles sont de M. Saint Jean, la Musique est de M. Marais.

La naissance de Venus, Opera représenté en 1696. Les paroles sont de M. Picque, la Musique est de M. Colasse.

Meduse, Tragedie représentée en 1697. Les paroles sont de M. Boyer, la Musique est de M. Gervais.

Venus & Adonis, Tragedie représentée en 1697. Les paroles

font de M. Rousseau, la Musique est de M. Desmarets.

Aricie, Ballet representé en 1697. Les paroles sont de M. Pic, la Musique est de M. la Coste.

L'Europe galante, Ballet representé en 1697. Les paroles sont de M. de la Mothe, la Musique est de M. Campra.

Issé, Pastorale heroïque representée en 1697. Les paroles sont de M. de la Mothe, la Musique est de M. Destouches.

Les Festes Galantes, Ballet representé en 1798. Les paroles sont de M. Duché, la Musique est de M. Desmarets.

Le Carnaval de Venise, Ballet representé en 1699. Les paroles sont de M. Renard, la Musique est de M. Campra.

Amadis de Grece, Tragedie representée en 1699. Les paroles sont de M. de la Mothe, la Musique est de M. Destouches.

Marthesie Reine des Amazones, Tragedie representée en 1699. Les paroles sont de M. de la Mothe, la Musique est de M. Destouches.

Le Triomphe des Arts, Ballet representé en 1700. Les paroles sont de M. de la Mothe, la Musique est de M. de la Barre.

Canente, Tragedie representée en 1700. Les paroles sont de M. de la Mothe, la Musique est de M. Colasse.

Hesione, Tragedie representée en 1700. Les paroles sont de M. Danchet, la Musique est de M. Campra.

Arethuse, Ballet representé en 1701. Les paroles sont de M. Danchet, la Musique de M. Campra.

Scylla, Tragedie representée en 1701. Les paroles sont de M. Duché, la Musique est de M. Theobal.

Omphale, Tragedie represen-

tée en 1701. Les paroles font de M. de la Mothe, la Musique est de M. Destouches.

Medus, Roy des Medes, Tragedie representée en 1702. Les paroles sont de M. de la Grange, la Musique est de M Bouvard.

Les Fragmens de Lully, Ballet mis au Théâtre par Messieurs Danchet & Campra, en 1702.

Tancrede, Tragedie representée en 1702. Les paroles sont de M. Danchet, la Musique est de M. Campra.

Ulysse, Tragedie representée en 1703. Les paroles sont de M. Guichard, la Musique est de M. Rebel.

Les Muses, Ballet representé en 1703. Les paroles sont de M. Danchet, la Musique est de M. Campra.

Amarillis, Pastorale representée à la place de ce qui se trouve dans le Ballet des Muses.

Le Carnaval & la Folie, Comedie-Ballet repreſentée en 1704. Les paroles ſont de M. de la Mothe, la Muſique eſt de M. Deſtouches.

Iphigenie en Tauride, repreſentée en 1704. Les paroles ſont de M. Duché, la Muſique eſt de M. Deſmarets, miſe au Théâtre par Meſſieurs Danchet & Campra.

Telemaque, Tragedie, Fragmens des Modernes.

Cette Piece fut miſe au Théâtre par Meſſieurs Danchet & Campra en 1704.

Alcine, Tragedie repreſentée en 1705. Les paroles ſont de M. Danchet, la Muſique eſt de M. Campra.

La Venitienne, Comedie Ballet repreſentée en 1705. Les paroles ſont de M. de la Mothe, la Muſique de M. de la Barre.

Philomele, Tragedie repreſentée en 1705. Les paroles ſont de

M. Roy, la Musique est de M. de la Coste.

Alcione, Tragedie representée en 1706. Les paroles sont de M. de la Mothe, la Musique est de M. Marais.

Cassandre, Tragedie representée en 1706. Les paroles sont de M. de la Grange, la Musique est de Messieurs Bouvard & Bertin.

Polixene & Pirrhus, Tragedie representée en 1706. Les paroles sont de M. de la Serre, la Musique est de M. Colasse.

Bradamante, Tragedie representée en 1707. Les paroles sont de M. Roy, la Musique est de M. de la Coste.

Hippodamie, Tragedie representée en 1708. Les paroles sont de M. Roy, la Musique est de M. Campra.

Issé, Pastorale héroïque representée pour la premiere fois en 1697. Remise au Théâtre en 1708.

Les paroles sont de M. de la Mothe, la Musique est de M. Destouches.

Semelé, Tragedie representée en 1709. Les paroles sont de M. de la Mothe, la Musique est de M. Marais.

Meleagre, Tragedie representée en 1709. Les paroles sont de M. Jolly, la Musique est de M. Batistin.

Diomede, Tragedie representée en 1709. Les paroles sont de M. de la Serre, la Musique est de M. Bertin.

Les Festes Venitiennes, Ballet representé en 1710. Les paroles sont de M. Danchet, la Musique est de M. Campra.

Manto la Fée, Opéra representé en 1711. Les paroles sont de M. de Menesson, la Musique est de M. Batistin.

Idomenée, Tragedie representée en 1712. Les paroles sont de

M. Danchet, la Musique est de M. Campra.

Creüse l'Athenienne, Tragedie, representée en 1712. Les paroles sont de M. Roy, la Musique est de Monsieur de la Coste.

Les Amours de Mars & de Venus, Ballet representé en 1712. Les paroles sont de M. Danchet, la Musique est de M. Campra.

Callirhoé, Tragedie representée en 1712. Les paroles sont de M. Roy, la Musique est de M. Destouches.

Medée & Jason, Tragedie representée en 1713. Les paroles sont de M. de la Roque, la Musique est de M. Salomon.

Telephe, Tragedie representée en 1713. Les paroles sont de M. Danchet, la Musique est de M. Campra.

Les Amours déguisez, Ballet representé en 1714. Les paroles sont de M. Fuzelier, la Musique est de

Monsieur Bourgeois.

Arion, Tragedie representée en 1714. Les paroles font de M. Fuzelier, la Musique est de M. Matho.

Les Fêtes de Thalie, Ballet representé en 1714. Les paroles font de M. de la Font, la Musique est de M. Mouret.

Telemaque, Tragedie representée en 1714. Les paroles font de M. le Chevalier Pellegrin, la Musique est de M. Destouches.

Les Plaisirs de la Paix, Ballet representé en 1715. Les paroles font de M. Menesson, la Musique est de M. Bourgeois.

Theonoé, Tragedie representée en 1715. Les paroles font de M. de la Roque, la Musique est de M. Salomon.

Ajax, Tragedie representée en 1716. Les paroles font de M. Menesson, la Musique est de M. Bertin.

Les Fêtes de l'Eté, Ballet représenté en 1716. Les paroles sont de Mademoiselle Barbier, la Musique est de M. Monteclair.

Ariane, Tragedie représentée en 1717. Les paroles sont de M. Roy, la Musique est de M. Mouret.

Hypermenestre, Tragedie représentée en 1717. Les paroles sont de M. de la Font, la Musique est de M. Gervais.

Camille, Tragedie représentée en 1717. Les paroles sont de M. Danchet, la Musique est de M. Campra.

Le Jugement de Paris, Pastorale heroïque représentée en 1718. Les paroles sont de Mademoiselle Barbier, la Musique est de M. Bertin.

Aprés vous avoir donné les titres de tous les Opera, qui ont été representez depuis 1672. jusqu'à l'année 1718. je vais suivant l'ordre que je me suis prescrit,

sur l'Opera. 111

vous donner les noms des Acteurs & Actrices, Danseurs & Danseuses, & ensuite je feray le détail de l'Orchœstre.

ACTEURS. ACTRICES.

Messieurs	Mesdemoiselles
Thevenard.	Journet.
Cochereau.	Antier.
Murayre.	Poussin.
Hardouin.	Lagarde.
Dubourg.	Courbois.
Dun.	Milon.
Lemire.	
Mantienne.	
Guedon.	
Buzeau.	

ACT.

ACTEURS ACTRICES
DES CHOEURS. DES CHOEURS.

Messieurs	Mesdemoiselles
Alexandre.	1. Souris.
Bouley.	2. Milon.
Corbie.	3. Tettelette.
Dautrep.	4. Limbourg.
Deshayes.	Guillet.
Duchesne.	Charlard.
Dun, *le fils*.	Chevalier.
Duplessis.	Constance.
Fauffié.	De la Garde.
Houbeau.	Pasquier.
Lejeune.	La Roche.
Lebel.	Tulou.
Lemire, *L.*	Veron.
Morand.	Rubantel.
Paris.	
Poste.	
Thomas.	
Venec, *pere*.	
Corail.	

Les quatre premières qui sont numerotées, joüent quelquefois des Rôles.

K

DANSEURS.	DANSEUSES.
Messieurs	Mesdemoiselles
Pecourt, *Maître de Ballets.*	Prevost.
	Guïot.
Blondy.	Dupré.
Marcel.	Duval.
Dangeville.	La Ferriere.
Les trois Dumoulin.	Haran.
	Lemaire.
Dupré.	Mangot.
Ferrand.	Le Roy, C.
Guiot.	Roze.
Javilliers.	Emilie.
Pecourt.	Le Roy.
Pierret.	
Laval.	
Maltaire.	

ORCHOESTRE.

Monsieur REBEL, Batteur de mesure. Il est à la teste des vingt-quatre de chez le Roy, & a une pension particuliere pour les faire repeter.

PETIT CHŒUR.

MESSIEURS

Bertin, pour le Clavessin.
Favre, dessus de Violon.
Baudy, le pere, dessus de Violon.

BASSES DE VIOLES.

Baudy, l'Aîné.
Baudy, le Cadet.

BASSES DE VIOLONS.

Monteclerc.
Theobald.

THUORBES.

Campion.
Bernardeau.

FLUSTES.

La Barre.
Bernier.

GRAND CHOEUR.

BASSES.

MESSIEURS

Le Clerc.
Converset, des vingt-quatre de chez le Roy.
Le Prince.
Bins.
Le Cointre.
Campra, le cadet.
Francœur, le pere, des vingt-quatre de chez le Roy.
Paris.

sur l'Opera.

DESSUS DE VIOLONS.

Messieurs

Lalande, des vingt-quatre de chez le Roy.
Cantin, l'aîné.
La Barre.
Moyen.
Francœur, le fils aîné, des vingt-quatre de chez le Roy.
Pleſſy.
Rebel, le fils, Surnumeraire.
Brunet, des vingt-quatre. Il fait repeter les danſes.
Caraffe, deſſus de Violon & Timbalier.
Francœur, cadet.
Mathieu.
Le Blanc.
Cantin, cadet.
Le petit Lalande, Surnumeraire.

BASSONS.

De Barre.

Pierre Pont.
Cheteville Hotter, cadet.
Desjardins.

QUINTES DE VIOLONS.

Des Voix.
Gaudeau.

HAUTES CONTE.

Merger.
Saint Denis.

TAILLES.

Joly.
Bourgeois.
Les mêmes Basses que cy-devant.

Pour vous faire connoître parfaitement ce Theâtre, & tout ce qui y a rapport, voici quelques petites remarques qui pourront y contribuer, & que vous ne jugerez peut-être pas indignes de votre curiosité.

Les Interessez dans l'Opera

font, comme je crois vous l'avoir dit, les creanciers de feu Monsieur Guinet; on en compte cinquante ou soixante, qui ont nommé des Syndics pour prendre soin des interêts communs.

Monsieur Landivisio, Maistre des Requestes, & Commissaire du Conseil, est chargé des affaires de l'Opera, pour les rapporter au Conseil du dedans, & à Monsieur le Duc d'Orleans, Regent du Royaume.

Monsieur Destouches en est le Directeur General.

Messieurs de la Coste, Bluquet & Deshayes sont les Maistres à chanter des filles des Chœurs, & Monsieur Fauveau Maistre à danser des Danseuses. Ces deux Ecoles se tiennent au Magazin.

Ce Magazin est situé dans la rüe saint Nicaise. C'est une assez grande Maison nouvellement bâtie, & qui a coûté à construire

cent vingt mille livres. Sa figure est un quarré long qui soûtient quatre corps de logis. Sur le devant est le logement d'un des Syndics, vis-à-vis les atteliers des Ouvriers; à main droite, la sale des repetitions, & à main gauche la sale des assemblées. On a pratiqué autour de cette sale des armoires pour les habits. C'est en consideration de ce bâtiment qu'on a accordé à l'Opera le Privilege exclusif des bals; la recette étant destinée à rembourser celuy qui en fait les avances, aprés quoy ce bâtiment restera en propre au Roy.

Messieurs Haynot & Pavillon travaillent aux Machines.

Monsieur Berrin fait les desseins des decorations & des habits.

Les frais journaliers montent à six cent livres.

Le quart de la recette est pour l'Hôpital General.

Tous les habits dont on se sert
sur

sur ce Théâtre, appartiennent à l'Opera.

Voici les noms des principaux Auteurs qui travaillent pour ce Théâtre.

AUTEURS des Paroles.	AUTEURS de la Musique.
M. Fontenelle.	M. Campra.
M. Rousseau.	M. Destouches.
M. de la Mothe.	M. Marais.
M. Danchet.	Mlle la Guerre.
M. Roy.	M. Théobalde.
M. de la Serre.	M. de la Barre.
M. Pellegrin.	M. Rebel.
M. de la Font.	M. Gervais.
M. de la Roque.	M. Bertin.
Mlle Barbier.	M. Bouvart.
M. de la Grange.	M. Batistin.
M. Fuzelier.	M. Salomon.
M. Menesson.	M. de la Coste.
M. Joly.	M. Monteclerc.
	M. Bourgeois.
	M. Mouret.

Opera

Le sieur Ribou imprime les paroles, & le sieur Bâlard, la Musique.

Entrons à present dans le courant de la carriere que je me suis proposé de commencer par le premier du mois de Janvier 1718. jusqu'à la fin de la même année.

On a joüé pendant ce tems
Isis.
Bellerophon.
Tancrede.
Rolland.
Amadis de Gaule.
Le Jugement de Paris.
Acis & Galathée.
Le ballet des Ages.
Semiramis.

On a encore joüé les pieces de Musique qui suivent.
Les Caracteres de la danse de M. Rebel.
La Cantate d'Enone de M. Destouches.
Les Caracteres de la Guerre de M. Andrieux.

Isis a eu plus de succès, qu'on n'en esperoit. Cette Piece avoit, jusques-là, toûjours paru froide & dénüée d'action ; mais le soin avec lequel elle a été remise au Theâtre, joint à une parfaite execution de la part des Acteurs, ayant reveillé l'attention sur les beautez de la Musique, ont sçû couvrir les deffauts de la Poësie.

Bellerophon, quoique mieux conduit & plus rempli d'action que l'Opera d'*Isis*, n'a eu dans cette reprise qu'un succès mediocre ; soit que la tristesse du sujet en ait été la cause, ou qu'on ait trouvé que les graces naturelles de l'Acteur qui a representé Amisodar, ne convenoient point à la dureté & à la ferocité de ce Caractere.

Tancrede, a parfaitement soûtenu sa réputation, & a fait également honneur à ses Auteurs & aux Acteurs qui l'ont representé. On a regardé cet Opera comme le chef-

d'œuvre de Messieurs Danchet & Campra. Mademoiselle Antier a representé Clorinde, d'une maniere à ne pas faire regreter Mademoiselle Maupin.

Roland, n'a point trompé l'attente du Public. C'est un Opera en possession de réüssir, & qu'on peut regarder comme une piece de ressource, tant par son propre merite, que par celuy de l'Acteur qui le represente.

Les Caracteres de la Danse, ont été recûs comme un ouvrage de Musique d'un goût singulier & original; on en a estimé l'invention, & l'execution en a parfaitement soûtenu l'estime.

Le Cantate d'Enonne, a eu des aplaudissemens; aussi est-elle d'un Auteur qui a déja donné bien des preuves de ce qu'il vaut.

Amadis de Gaule, a eu dans cette reprise plus de reüssite qu'il n'en avoit eu dans les preceden-

tes. Mademoiselle Antier l'a retabli dans la réputation qu'il avoit en quelque maniere perduë depuis la retraite de Mlle Rochois.

Le Jugement de Paris, Pastorale heroïque & Piece nouvelle, fut parfaitement bien reçûë ; & son succès a été beaucoup plus grand que la saison ne sembloit le permettre ; elle a soutenu les plus grandes chaleurs d'un Eté extraordinairement chaud, & l'on y a trouvé des beautez dont le sujet ne paroissoit pas susceptible ; l'action en étoit par elle-même fort legere & assez dénuée d'interêt, mais les Scenes épisodiques qu'on y a fait entrer, le grand nombre de maximes qu'on y a semées, & où l'Auteur avoit pris soin de mettre l'esprit en sentimens, jointes à la beauté de la Musique & à l'agrément des Danses, l'ont fait regarder comme un des Ballets des plus amusans,

Thevenard y a pris tant de goût pour le Rôle du beau berger Paris, qu'il l'a joüé jusqu'à la derniere representation.

Les Caracteres de la Guerre, sont devenus assez à la mode pour être joüez dans des concerts, & pour faire grand bruit dans les serenades. C'est encore une de ces nouveautez qui peuvent plaire par leur singularité.

Acis & Galathée vient d'être remis au Théâtre. soit que la parfaite execution des Acteurs, soit que la beauté réelle de la Musique, où peut-être la seule reputation de Lully ait contribué à rendre cet Opera recommandable, tout ce que je puis vous dire, c'est que le succez de cette reprise, a passé l'attente de bien des gens. Vous sçavez sansdoute, que cette Piece fut representée pour la premiere fois à Anet, & fit partie d'une fête galante que feu M. le Duc de Vendôme y donnoit; ce Prince fut si con-

tent de ce poëme, qu'il crût ne pouvoir mieux faire que d'attacher à sa personne M. de Campistron qui en étoit l'Auteur ; & celui ci a prouvé dans la suite par ses ouvrages & par sa conduite qu'il étoit trés digne de ce choix, aussi bien que de la distinction particuliere dont ce grand Prince l'a toûjours honoré.

Quoique le *Ballet des âges* qui a suivi *Acis & Galathée* ait été annoncé comme un Opera d'Eté, les Auteurs n'ont pas jugé à propos de l'exposer aux chaleurs, & ils ont sçû sous differens prétextes en differer la premiere representation, jusqu'au neuviéme Octobre ; non seulement pour attraper la bonne saison, mais encore pour redoubler la curiosité du Public; aussi l'attendoit-on avec tant d'impatience, & l'a-t'on reçû avec tant d'avidité, qu'on en a été rempli, & presque rassasié dés la premiere representation. Vous trouverez dans le Mercure

du mois d'Octobre un ample extrait de ce Ballet. Vous jugez bien qu'ayant une fort grande antipathie pour les extraits, je ne suis pas fâché que l'Auteur du Mercure prenne la peine de faire ceux des pieces nouvelles: c'est un ouvrage que je ne lui envierai jamais; mais je me reserve les réflexions, & quoiqu'il en fasse de son côté, il me permettra d'en appeller quelquefois au Public, dont les décisions doivent nous servir de regles. Nous avons tous deux un systême bien different; il s'est fort prudemment fait une loi de toûjours loüer, & moi je m'en suis fait une de ne loüer que ce qui est loüable, & de critiquer sans quartier tout ce qui me paroît reprehensible; en un mot je parle en Ecrivain inconnu qu'aucun respect humain n'oblige d'alterer la verité. Ne soyez donc pas surpris quand vous nous

verrez parler differemment sur les mêmes sujets ; au reste c'est sans blâmer sa methode, que je suivrai absolument celle que je me suis prescrite. Revenons au *Ballet des âges*. C'est un Opera à la verité, moins rempli d'actions & d'interêts, que d'airs, de violons & d'entrées singulieres; c'est pourtant ce qui en assûre le succez, car la danse est, comme vous sçavez, l'ame d'un Ballet, & moins il est chargé de paroles, plus il y a d'apparence qu'il réüssira. On pourroit encore reprocher à celui-ci de n'être pas assez caracterisé, d'avoir des paroles peu lyriques, & surtout de manquer de Theâtre ; mais l'Auteur a eu soin d'avertir par une Preface, qu'il ne falloit point le chicanner, ni sur le fond des choses, ni sur le stile, ni sur la conduite ; ce sont des parties dont il est en possession de se passer, qu'il croit par

conſequent pouvoir negliger impunément, & ſans leſquelles il eſt bien ſur de réüſſir ; en effet on trouve dans ce Ballet aſſez d'autres choſes capables d'y ſuppléer, car ſans parler du pas de trois, de l'air à boire, & de celui que chante Mademoiſelle Haran, le brillant ſpectacle dont il eſt orné ſuffiroit pour le ſoûtenir ; quand il n'y auroit même que la jambe de Mademoiſelle Antier, cette jambe là ſeule feroit capable de le faire réüſſir ; & s'il venoit à tomber avec un tel ſecours, il faudroit qu'il fût deteſtable : Mais il n'y a rien à craindre, la délicateſſe des ſentimens, l'enjoüement des maximes, & ſur tout les bons mots de la Foire, que l'Auteur y a ſemez, luy ſont un ſur garand du ſuccès qu'il merite, & d'ailleurs un Ballet auroit autant de peine à tomber, qu'une Tragedie à réüſſir ; il faudroit pour

cela un Art tout particulier.

On représenta pour la premiere fois le 7. Decembre 1718. sur le Theâtre de l'Opera, *Semiramis*, Tragedie.

Les paroles sont de M. Roy, & la musique de M. Destouches. Voici en peu de mots ce que j'ai à vous en dire.

La musique en est bonne, les habits sont neufs & brillans, les decorations magnifiques, & malgré tout cela le public s'obstine à le trouver ennuyeux.

Le personnage Episodique de Zoroastre, quoique le moins necessaire, est cependant celui qui fait le plus de plaisir ; au contraire, la situation du quatriéme Acte, la plus essentielle au sujet & qui en forme le caractere, est ce qu'il y a de plus languissant, & ce qui interesse le moins.

Les Auteurs s'étoient sans doute flatté que le caractere d'A-

mestris produiroit un meilleur effet, & que la generosité qu'elle a de renoncer au trône, à son amour, au monde & à la vie, ne pouvoit manquer d'interesser; mais son obéïssance aveugle & sa parfaite resignation ont produit un tout autre effet : tout ce qu'on en peut dire, c'est que cette fille est d'un si bon exemple, que si cet Opera étoit assez heureux pour avoir la vogue, ce seroit sans doute par le concours des meres qui veulent absolument faire leurs filles Religieuses.

J'ajoûte en general que les parties principales de l'action, tant celles qui constituënt les actes, que celles qui constituënt les scenes, ne sont point dans l'ordre naturel, non plus que les sentimens des Acteurs dans les scenes ; les entrées & les sorties ne sont pas plus raisonnables : quoique le spectacle, à tout pren-

dre, soit ainsi que je viens de le dire, fort magnifique, bien des gens trouvent qu'il manque de goût, & qu'on auroit pû, sans faire une si grande dépense, le rendre d'une regularité plus agreable & moins colifichet. Il étoit facile, par exemple, de se passer de la pluye d'eau, par plusieurs bonnes raisons, dont la principale & la plus Theâtrale est qu'on n'a pû encore la faire appercevoir aux spectateurs, quelques soins & quelques peines qu'on se soit donné pour cela. On auroit pû aussi dans le second acte, en renonçant à la danse des trois Theâtres qui devient marionnettes, & presque insensible à cause de l'éloignement, conserver le caractere des jardins de Semiramis, qui étoit de les faire soûtenir par des arcades, & de laisser voir au-dessous des paysages & l'horison. Il étoit de même

d'autant plus inutile de mettre dans le troisiéme acte des flambeaux, que la décoration repréfente un Palais en feu dont ils obfcurciffent l'éclat, & qu'il y a dans les deux actes fuivans des lampes ardentes ; ce qui rend le fpectacle trop uniforme.

Je ne puis me refoudre à vous parler de la Poëfie.

En finiffant, je vous annonce que le merite a été recompenfé dans les perfonnes de Meffieurs Campra & Baptiftin, tous deux comme vous fçavez trés-grands Muficiens : ils ont chacun par brevet du Roy, une penfion de cinq cens livres fur l'Opera. On fonge auffi à prendre un arrangement pour recompenfer les Poëtes qui fe feront le plus diftinguez en travaillant pour ce Theatre. Je fuis, &c.

TROISIEME LETTRE
SUR
TOUS LES SPECTACLES DE PARIS.

✧✧✧✧✧✧✧✧✧✧✧✧✧✧✧✧✧✧✧✧✧✧

QUATRIEME LETTRE
Sur la Comedie Italienne.

ONSIEUR,

Si je veux m'en rapporter aux discours de bien des gens, vous vous êtes trompé, lorsque vous

avez cru que ma derniere Lettre sur la Comedie Italienne, me raccommoderoit, avec les Acteurs & Actrices de cette troupe; car non seulement on m'a assûré que Lelio & Flaminia ne se sont point adoucis en ma faveur, mais on ajoûte que Silvia & Thomaso m'en veulent presque autant que Scapin; je vous avoüe que cette addition m'a fait paroître le reste suspect: En effet est-il raisonnable de croire qu'ayant affecté en quelque façon, de ne parler que des bonnes qualitez de Silvia & d'Arlequin, ils soient aussi mécontens de moy que ceux que j'ai critiquez à la rigueur; je pense au contraire qu'ils doivent me tenir compte de ne les avoir montrez que par leurs beaux côtez: ainsi bien-loin de croire qu'ils soient mécontens de ma conduite, je suis presque convaincu aussi-bien que vous, que

que les uns & les autres me rendent la justice que je leur ai renduë, sans même en excepter Scapin ; tant de personnes diront de lui les mêmes choses que j'en ai dit, qu'il sera à la fin obligé de convenir que je ne pouvois pas faire autrement.

Les partisans outrez des Italiens, ces amateurs de la nouveauté ont diminué au moins des trois quarts les éloges qu'ils en faisoient, il semble même qu'ils évitent à present d'en parler. Voilà quel est le fonds qu'on doit faire sur ces sortes d'esprits : je remarque au contraire que les personnes de bon sens qui les ont critiquez dans les commencemens, changent insensiblement leurs critiques en loüanges, parce qu'effectivement on s'apperçoit de jour en jour que leur jeu se conforme à nôtre goût, & on leur tient compte de l'at-

tention qu'ils ont à s'y conformer.

Au reste je vous avertis en ami, qu'il est de vôtre honneur de moderer les éloges que vous faites des lettres que je vous ai écrit sur la Comedie Italienne ; car quelques gens qui font particulierement profession de censurer, & y dépensent le plus d'esprit qu'ils peuvent, ont pris la peine de les critiquer dans un Livre intitulé l'*Europe sçavante* ; ils me reprochent entr'autres choses que je ne donne que les titres des pieces ; j'avouë que j'aurois pû assommer mes lettres d'extraits fort longs, mais la crainte de vous ennuyer m'en a empêché, car selon moi cette sorte d'ouvrage est fort insipide & par consequent fort ennuyeux ; ces Messieurs eux-mêmes, ont sans y penser augmenté l'aversion que j'avois pour les extraits, & la lecture de celui de

sur la Comedie Italienne.

Semiramis, Tragedie de M. Crebillon, que j'ai trouvée dans leur *Europe sçavante*, n'a servi qu'à m'affermir dans la resolution que j'avois prise de n'en donner que le moins qu'il me seroit possible.

Enfin nos Comediens Italiens ont pris le parti que je leur avois conseillé de prendre dans ma derniere lettre ; je veux dire, qu'ils joüent presentement des pieces dans nôtre goût. Il étoit de leur interêt & de leur prudence, ayant perdu le merite de la nouveauté, qui avoit fait une partie de leur succès, de chercher à se rendre agréables au public par d'autres endroits, & c'est ce qu'ils ont fait en engageant des Auteurs François à travailler pour eux ; on assûre même qu'ils en agissent parfaitement bien avec ceux qui leur presentent des pieces : S'ils continuënt à avoir la même politesse, je suis persuadé que nos meilleurs

Auteurs se feront un plaisir de travailler pour leur Theâtre, les bons procedez leur étant d'autant plus sensibles, que rarement en a-t-on pour eux.

Ils n'ont encore joüé que deux ou trois de ces nouvelles Pieces, & ne les joüent pas toutes entieres en François, parce que tous les Acteurs ne le sçavent pas parler; mais les Auteurs ont soin d'arranger leurs scenes & de distribuer leurs rôles de façon que ce sont ceux qui possedent le mieux cette langue qui disent les choses les plus necessaires pour donner l'intelligence de la piece. L'oreille a d'abord de la peine à s'accoûtumer au mélange de ces deux langues, la premiere impression n'en étant point agréable; je ne puis mieux vous la representer qu'à celle que feroient deux instrumens mal d'accord ensemble; mais insensible-

sur la Comedie Italienne. 7
ment on s'y accoûtume, & l'oreille relâche un peu de ses droits en faveur de l'esprit.

Il n'y a qu'un petit nombre de personnes qui déclament contre cette nouveauté, parce qu'ils n'y trouvent pas leur compte; ce sont les interpretes des Comedies Italiennes, dont je vous ai parlé dans ma premiere Lettre, qui par ce changement deviennent inutiles, & ne joüissent presque plus des prérogatives de leurs charges ; ils s'attendent même, si cela continuë, d'être incessamment supprimez ; aussi font-ils tout ce qu'ils peuvent pour empêcher le succès de ces nouveaux ouvrages, & pour persuader que les Pieces toutes pures Italiennes, valent mieux que ces *salmigondis* (c'est ainsi qu'ils les appellent ;) mais ils déclament fort inutilement, car le Public n'est pas assez dupe pour se laisser persuader

dans cette occasion.

Flaminia & Silvia sont celles qui parlent le mieux François; pour Violette, comme on a remarqué qu'elle n'en sçait encore qu'un mot, il est à présumer que cette langue ne lui sera pas si-tôt familiere. Lelio la parle à peu prés comme un Suisse. Mario se fait entendre à force de tâtonner. Pantalon s'en tient à son langage Venitien, & évite par-là une peine, qui suivant toutes les apparences seroit aussi fatigante pour lui que pour le Public. Le Docteur sera un de ceux qui parlera le mieux François pour peu qu'il veüille s'y appliquer. Scapin, dit-on, fait son unique étude de cette langue, mais sans y faire un grand progrez, on s'apperçoit seulement qu'il oublie insensiblement la sienne; de sorte qu'avant qu'il soit six mois, on espere qu'il ne sçaura plus parler ni l'une ni

sur la Comedie Italienne. 9

l'autre, & plût à Dieu que Scaramouche puisse tomber dans le même inconvenient. A l'égard d'Arlequin, il faut qu'il s'en tienne à son bergamasque, jusqu'à ce qu'il se soit rendu intelligible dans nôtre langue; il est étonnant que depuis qu'il est à Paris, il n'ait pas encore appris à jargonner le François. Il faut sans doute qu'il ignore l'avantage qu'il en pourroit tirer, ou qu'il y ait bien peu de disposition; quoiqu'il en soit, je ne me lasserai pas de lui conseiller de n'en pas dire un mot, & je lui prédis que s'il ne suit pas ce conseil il s'en trouvera fort mal; il devroit même s'être déja apperçû que le Public ne prend pas grand goût aux choses qu'il lui entend dire en François. J'ai encore un reproche à lui faire, c'est qu'il repete trop souvent un certain compliment galimatias qui paroît être toûjours le même, ces

choses-là ne sont plaisantes qu'autant qu'elles sont faites rarement.

Quoiqu'ils ayent déja pris un homme pour chanter dans les divertissemens de leurs Pieces, il leur faudroit encore une femme, car il y a de l'extravagance à eux de faire chanter des airs & des paroles Françoises à leur Cantatrice, & il faut que les Auteurs ayent bien de la complaisance de le souffrir, & le Public bien de la patience de l'entendre. Dominique leur est d'une grande utilité depuis qu'ils joüent des Pieces Françoises. Il a quitté l'habit de Pierrot pour prendre celui de Trivelin qui lui convient beaucoup mieux ; il représente encore plusieurs autres caracteres ; nous lui avons vû joüer dans une Piece nouvelle le rôle d'une fille d'Opera avec beaucoup de finesse & de grace.

Quoique la presse ne soit pas
grande

grande chez nos Comediens Italiens, ils ne laiſſent pas par pluſieurs raiſons de ſe tirer mieux d'affaire que les François. La premiere, c'eſt qu'étant moins d'Acteurs leurs parts en ſont plus groſſes; la ſeconde, c'eſt que leurs frais journaliers ſont bien moins conſiderables: outre cela ils ne font pas tant de dépenſe en habits, & on peut dire qu'ils ſont en toutes manieres meilleurs menagers que les François. Voici par exemple un petit échantillon de leur œconomie. Un jour que S. A. R. Monſeigneur le Duc d'Orleans Regent, devoit aller à une de leurs repreſentations, quelqu'un leur dit que lorſque ce Prince ou Madame Ducheſſe de Berry alloient à un ſpectacle, il étoit de l'uſage d'éclairer le Theâtre en bougies ; nos Comediens Italiens voulurent ſe conformer à cet uſage : mais ayant fait attention que

cela monteroit bien haut, ils crurent qu'il suffiroit de garnir de bougies les lustres qui seroient sous la vûë du Prince; ils n'en mirent donc qu'aux trois qui se trouverent les plus prés de sa loge, & garnirent le reste de chandelles à l'ordinaire ; à la verité cela ne resta pas ainsi, parce que quelques personnes charitables leur firent entendre que cette épargne feroit un trés-mauvais effet, & fourniroit matiere à des railleries sur leur compte; ils se rendirent à de si bonnes raisons, & firent mettre de la bougie par tout.

On m'a assûré qu'ils avoient eu le dessein de faire bâtir une loge dans les Champs Elisées, pour y representer des Comedies la nuit pendant l'été ; mais qu'on leur en avoit refusé la permission; cela prouve que s'ils ne gagnent pas d'argent, ce n'est pas par negligence, ni faute de chercher les

moyens d'en gagner. Je ne doute point qu'ils ne souscrivent volontiers à cette réflexion que j'ai fait quelquefois, c'est qu'il semble que tout cherche à ruïner les spectacles, les modes même s'en mêlent; celle des paniers, par exemple, que les femmes mettent sous leurs juppes, leur font grand tort quand ils sont assez heureux pour avoir des Pieces fort courues, en ce que ces paniers tiennent tant de place, que deux femmes dans cet equipage occupent un banc entier, & avant cette impertinente mode, il y en tenoit quatre à l'aise.

Voilà assez parlé en General du Theâtre Italien, venons à present au detail des Pieces nouvelles qui y ont été representées depuis le premier Novembre 1717. (qui est le terme où j'ay fini ma derniere Lettre sur la Comedie Italienne) jusqu'au der-

nier Octobre 1718.

NOVEMBRE 1718.

Les Comediens Italiens repreſenterent le quatriéme Novembre, une Piece nouvelle en cinq actes, intitulée, *les Jumeaux*; ſuivant la regle que je me ſuis preſcrite, c'eſt faire le jugement de cette Piece, que de ne vous en donner que le titre.

Le 7. *le Débauché*, dont voicy le ſujet. Pantalon riche Marchand a pour fils Mario, jeune libertin, qui au lieu de tenir les livres de comptes de ſon pere, vend les étoffes de ſa boutique, va recevoir autant qu'il peut, tout ce qui eſt dû, & dépenſe enſuite cet argent à ſe divertir. Flaminia, ſa mere, qui eſt une bonne femme de l'ancien temps, & folle de ſon fils, le ſoûtient en quelque maniere dans ſon libertinage.

Aprés plusieurs frasques que Flaminia tâche toûjours de reparer, Mario devenu un peu plus sage épouse enfin Silvia, fille d'un des voisins de Pantalon. Le titre de l'enfant gâté seroit mieux convenu à cette Piece, que celui du Débauché; effectivement dans tout le cours de l'intrigue Mario ressemble à un petit miévre qui ne veut pas aller à l'école, & qui ne vole son pere que pour manger des petits pâtez, & des chataignes.

Le 14. du même mois on joüa *les Voleurs à la Foire*. Je vous avoüe que j'étois bien tenté de passer cette Piece sous silence, mais comme elle a été representée plusieurs fois, cela m'a fait penser qu'elle pouvoit bien n'être pas si mauvaise que je le croyois, c'est ce qui m'a déterminé à vous en donner l'extrait que voicy.

Scapin, fameux filou arrive sur

le Theâtre avec Trivelin, qu'il instruit dans le métier de voleur, il lui en aprend tous les tours les plus subtils. Ensuite Scapin se déguise en grand Seigneur, & secondé de Trivelin qui passe pour son Valet de chambre, ils font tant qu'ils volent à Scaramouche, Maître d'Hôtellerie, sa bourse & son manteau. Pantalon arrive, qui dit à Arlequin son Valet, d'aller chez un Marchand recevoir cent loüis; Scapin qui a écouté cet ordre, se déguise en Marchand Juif, & vient dire à Arlequin que s'il veut lui prêter six loüis, sur une médaille d'or qui en pese dix, il gagnera deux loüis pour une demie heure, parce que dans ce temps-là tous ses ballots seront arrivez; comme ils achevent ce marché, Scapin prend subtilement la bourse à Arlequin, lequel s'en apercevant la tient & ne la veut point lâcher. Sur ces entrefaites arrive

Pantalon à qui Scapin dit, qu'il est un Marchand, & qu'Arlequin lui veut voler cette bourse; & pour marque qu'il dit la verité, qu'il trouvera dans ladite bourse cent loüis moins six à cause d'un marché qu'ils venoient de faire, & outre cela une médaille qui est aussi dans la bourse. Pantalon voyant qu'il dit vrai, querelle son Valet, qui voulant l'instruire du fait est interrompu par Scapin & par Pantalon, qui lui dit des injures & qui le veut battre, ce qui l'oblige de garder le silence; enfin Scapin étant parti avec la bourse, Pantalon demande à Arlequin s'il a été recevoir les cent loüis, Arlequin lui dit en se tranquillisant, qu'il a reçû ledit argent; & lui conte tout ce qui s'est passé entre lui & Scapin jusqu'à son arrivée. Pantalon voyant que c'est sa bourse qui a été volée, se desespere; & Arlequin se met à rire

& se moque de lui.

Le Docteur avec son fils Lelio & sa fille Silvia arrivent chez Pantalon, où ils viennent passer tous les ans une quinzaine de jours à cause de la Foire de Beauquere, qui est à une demie lieuë de-là. Lelio prie Pantalon de vouloir bien envoier Arlequin à la Douane pour retirer sa valise; Pantalon dit à Arlequin d'y aller. Trivelin qui a tout entendu, va s'habiller en Acteur d'Opera & vient au-devant d'Arlequin, & sans faire semblant de le voir, se desespere de ce qu'un principal Acteur de son Opera est tombé malade, que l'Opera doit commencer dans une heure, & fait semblant d'étudier le rôle de l'Acteur qui manque: aprés avoir chanté quelque temps il se fâche de n'en pouvoir venir à bout, & dit; que, s'il trouvoit quelqu'un qui pût faire ce rôle, il y a cinquante pistoles à gagner,

sur la Comedie Italienne. 19
dix livres de macaroni, six bouteilles de vin d'Espagne. Arlequin ouvre les yeux & chante ce que l'autre repete. Trivelin paroît charmé & encourage Arlequin, lui disant, qu'il a la plus belle voix du monde, lui apporte un habit de Cupidon qui est le rôle, dit-il, de l'Acteur qui manque. Il l'habille en lui faisant repeter ce rôle. Aprés il lui bande les yeux pour le faire mieux ressembler à l'amour, & pendant que l'autre repete toûjours, Trivelin emporte la valise. Lelio arrive, qui voyant Arlequin le prend pour un fou; celui-ci qui a les yeux bandez, le croyant l'Entrepreneur de l'Opera, lui demande s'il sçait bien son rôle. Lelio s'impatiente de ce badinage, & veut sçavoir où est sa valise. Elle est là, répond Arlequin, en chantant toûjours. Lelio lassé de ce manége lui ôte son bandeau, & lui demande encore s'il a été

à la Doüane; il lui dit que oüi, mais qu'il n'a pas le tems de porter la valife au logis, parce qu'il faut qu'il aille à l'Opera repréfenter l'Amour. Lelio fe doutant de quelque chofe, le queftione tant, qu'il apprend la verité; ainfi étant parfaitement inftruit du fait, il demande à Arlequin de quel côté il croit que le voleur eft allé, & n'en pouvant rien tirer, il fort précipitament, & Arlequin s'en va tranquillement d'un autre côté en repetant gravement fon rôle.

Pantalon voulant troquer de la vieille vaifelle d'argent pour en acheter de neuve, dit qu'il s'en eft accommodé avec un de fes amis, & qu'on la doit venir querir; mais il ordonne à Flaminia fa fille de ne la mettre entre les mains que de celui qui apportera fa montre qu'elle connoît bien. Trivelin vient déguifé en Marchand, & pourfuivi de fes

sur la Comedie Italienne. 21

camarades déguisez en Archers, qui le saisissent, comme s'ils vouloient le mener en prison. Dans cette prétenduë persecution, il implore le secours de Pantalon, & dit qu'il est bien mal-heureux d'être fait prisonnier pour mille écus ; qu'il a chez lui beaucoup plus d'effets qu'il n'en faut pour acquiter cette somme. Comme ces satellittes, ajoûte-t-il, en parlant à Pantalon, ne me permettent pas d'aller dans ma maison, faites-moi la grace, je vous suplie, d'écrire pour moi à ma fille ; car comme vous voyez (en montrant son bras en écharpe) je ne suis pas en état de le faire. Pantalon le croyant de bonne-foi, écrit ces mots qu'il lui dicte. Ma fille ne manquez pas de donner au porteur ce que vous sçavez bien. Pendant que Pantalon écrit ce billet, Trivelin lui vole sa montre ; & muni de la montre & du billet, il

va trouver Flaminia qui lui remet sans difficulté la vaisselle.

Voici encore un de leurs plus plaisans vols. Trivelin & sa clique ayant appris que Pantalon & le Docteur s'étoient assemblez pour conclure le double mariage de leurs enfans, vont comme Comediens leur offrir la Comedie; on les reçoit avec plaisir en cette qualité; comme on les excite à joüer sur le champ, & qu'ils representent qu'ils n'ont pas les habits necessaires, chacun leur offre le sien. Nos voleurs qui les attendoient là, les dépoüillent; & afin d'ôter tout soupçon, ils chargent Arlequin valet de la maison, de tous ces habits; ajoûtant qu'ils vouloient faire joüer à ce valet un des plus plaisans rôles de la Piece. Aprés toutes ces précautions, ils se retirent dans une autre chambre sous prétexte de s'y aller habiller. Trés-peu de temps aprés

sur la Comedie Italienne. 23

on voit arriver Arlequin nud en chemise ; les gens de la nôce qui croyent que c'est lui qui ouvre la scene, rient de tout leur cœur le voyant dans cet équipage ; ce qui l'impatiente extrêmement, & d'autant plus que quelques efforts qu'il fasse afin de les mettre au fait de cette fourberie, ce n'est qu'aprés qu'ils sont las de rire qu'il peut obtenir audience, pour leur apprendre que les Comediens sont des voleurs qui l'ont dépouillé aussi-bien qu'eux. Je vous fais grace de l'intrigue & du dénouëment de cette Piece, & de plusieurs autres friponneries de la part des voleurs : on peut même dire que de celles que j'ai rapportées, il n'y a que les deux dernieres qui soient naturelles.

Le 23. Novembre ils joüerent aprés la Tragedie de *Merope*, une petite Piece nouvelle appellée *la Balourde*. Tout le merite

de cette Comedie n'a consisté que dans le jeu de Flaminia, qui y représentoit parfaitement bien la Balourde ou l'Innocente. J'ajoûterai seulement que rien n'est plus balourd que cette niéce.

Le 27. fut représenté à la suite de la Dame amoureuse par envie, l'*Impatient*, petite Piece nouvelle, dont voicy le sujet en peu de mots.

Lelio, qui est un caractere d'homme impatient, devient subitement amoureux de Flaminia, fille du Docteur, & convient de ses faits avec la même promptitude; mais lorsqu'on vient pour les marier, Flaminia qui n'aime point Lelio, se sert de ce stratagême pour le dégoûter de ce mariage. Elle lui parle avec une lenteur qui desole cet amant & l'impatiente à tel point, qu'il prie le Docteur de lui rendre sa parole, & s'estime trop heureux de ce

qu'il la lui veut bien rendre. Mario, Amant aimé de Flaminia, profite de cette rupture, demande Flaminia au Docteur & l'obtient; le mariage étant conclû, elle parle à son ordinaire, c'est-à-dire avec autant de précipitation qu'elle avoit affecté de lenteur, ce qui fait voir à Lelio qu'elle l'a trompé. Je dois dire à la loüange de cet Acteur, que peu de Comediens auroient joüé aussi parfaitement que lui le rôle de l'Impatient.

Le 28. Novembre on joüa une Piece nouvelle dont voici le titre, *le Libertin*. Je ne vous en dirai pas davantage & pour cause.

DECEMBRE 1717.

Ils ne joüerent rien de nouveau jusqu'au douziéme de ce mois qu'ils representerent une Comedie intitulée, *La statuë de l'hon-*

neur. Cette Piece est du *Cigognini*, Auteur Italien. Elle me parut un parfait modele d'extravagance.

Le 16, ils donnerent *Arlequin muet par crainte*. Je suis obligé de vous donner une idée de cette Piece en faveur de la reception que le Public lui fit.

Arlequin s'étant attiré le courroux de Lelio son maître pour avoir eu l'indiscretion de relever à plusieurs personnes un secret d'importance, n'obtient le pardon de cette faute qu'à condition qu'il ne dira plus mot, & pour plus grande sûreté Lélio lui ordonne de contrefaire le muet; il l'avertit sur tout qu'il ne pourra pas le tromper, & lui persuade qu'il a dans sa bague un esprit qui aura soin de l'avertir, si il a l'indiscretion de parler. Arlequin ajoûte foi à cette fable, & fat le muet pendant tout le reste de la Piece. A la fin

fin Lelio n'ayant plus besoin de sa discretion, lui permet de parler; & c'est pour lors, qu'après avoir fait le *lazi*, de se decoudre la bouche, il lui en sort une si grande abondance de paroles, que tous les assistans en sont étonnez & étourdis.

Le 19. Ils representerent *Hercule*, Tragi-Comedie. Je ne sçai si cette Piece les a dédommagez des depenses qu'ils ont faites pour la mettre au Theatre : tout ce que je vous puis dire, c'est qu'il y avoit de fort belles décorations, & qu'elle étoit à peu près l'Hercule de la Tuillerie.

JANVIER 1718.

Le 5. Janvier ils ennuyerent leurs Spectateurs avec une mauvaise Piece appellée, *Arlequin Corsaire Afriquain.*

Le 19. *la Metempsicose d'Arle-*

quin. Cette petite Piece ayant été affichée dans le temps que les Comediens François reprefentoient *la Metemficofe des Amours,* la conformité du titre fit croire que celle des Italiens feroit une critique de l'autre ; mais on fe trompa, comme vous pourrez en juger par l'extrait que voicy, que je vous garantis tel que les Comediens Italiens l'ont fait imprimer & diftribuer.

Flaminia ne veut point abfolument époufer Mario, que fon pere lui propofe, lui difant que la mémoire d'Adonis, dont elle a lû l'hiftoire, lui eft trop chere pour en aimer un autre : elle ajoûte, que quoi qu'Adonis foit mort, elle ne doute point que fuivant la doctrine de Pythagore, dont elle eft entierement convaincuë, fon ame ne foit paffée dans un autre corps, & qu'il eft certain qu'elle fera dans celui d'un chaf-

seur, par rapport au plaisir qu'il goûtoit à la chasse ; qu'à l'exemple de son amant, elle veut s'y livrer toute entiere, dans l'esperance de trouver un jour l'aimable chasseur, où l'ame d'Adonis est renfermée; & que de plus, elle en veut faire son époux. Pantalon, dont le desespoir est égal à celui de Mario qui aime tendrement Flaminia, de concert avec lui, implore le secours de Scapin, qui profite de l'ignorance d'Arlequin, auquel il fait croire sans peine, que l'ame d'Adonis est passée dans son corps; il le presente à Flaminia sous l'habit d'un chasseur, ne doutant point que la laideur de son visage ne détruise son opinion chimerique; mais cette fourberie, bien loin de produire cet effet, entretient Flaminia dans son idée; & malgré la laideur d'Arlequin, elle forme le dessein de l'aimer, étant persuadée que l'ame d'Ado-

nis est renfermée dans le corps de ce chasseur : ce qui donne occasion à Scapin, fondé sur la fausse prévention de Flaminia, & sur la credulité d'Arlequin, d'assûrer que Mars, sensible aux prieres de Mario, a métamorphosé Arlequin ; que ce Dieu veut absolument que Mario épouse Flaminia, promettant qu'il feroit passer l'ame d'Adonis dans le corps du premier enfant qui naîtra de ce mariage.

Flaminia épouse Mario ; le Theâtre s'ouvre ; on voit des Paysannes & des Paysans qui representent Narcisse, Hiacinte, Daphné, Clithie, métamorphosez ; & la Piece finit par des danses & des chansons.

CHANSONS.

CLITHIE.

Jadis l'orgueilleux Narcisse
Vantoit par tout sa beauté,

sur la Comedie Italienne.

On punit avec justice
Sa trop grande vanité ;
Tout petit maître qui s'aime
Devroit malgré sa fierté
Estre puni de même.

Le Chœur repete les trois derniers vers de chaque couplet.

CLITHIE.

Daphné n'eut point de foiblesse,
Et son cœur fut obstiné
A dédaigner la tendresse
D'un amant infortuné :
Dois-je dire ma pensée,
On ne voit plus de Daphné
La mode en est passée.

TRIVELIN.

Pour attirer l'abondance
Travaillerons-nous en vain ;
Nous cherchons vôtre finance,
Messieurs, c'est nôtre dessein :
Si nôtre metampsicose
Rend nôtre theâtre plein,
Quelle metamorphose.

ARLEQUIN.

De cette métamorphose
Je suis tout-à-fait content,
Et de ma metampsicose
Je benis l'heureux instant ;
Pouvoit-on pour mon partage
Me changer plus noblement
Qu'en forme de fromage ?

FIN.

Je vous avoüe de bonne foi que si je n'avois pas trouvé cet extrait tout fait, que je ne me serois jamais donné la peine de le faire : avouez-moi de vôtre côté, avec la même sincerité, que je ne vous aurois fait aucun tort en vous en privant.

Le 23. *la Feinte Hypocrite*, qui n'est autre chose qu'une fille qui sous le voile de la dévotion éloigne tous les partis qui se presentent pour elle, parce qu'elle a de l'amour pour un jeune hom-

me ; & que ce jeune homme ayant tué son frere, est devenu par ce meurtre l'ennemy de sa maison. Sous ce même voile de dévotion elle trouve le moyen d'engager son pere à retirer chez lui son amant, le faisant passer pour un pauvre jeune homme de famille qui est reduit à la mendicité. Enfin elle conduit si bien son intrigue, qu'elle épouse son amant. Je ne sçai pourquoi ils avoient intitulé cette Piece, la Feinte Hypocrite; il me semble qu'il étoit plus raisonnable de l'intituler simplement l'Hypocrite, ou bien la Feinte Dévote.

FEVRIER.

Le 3. *la Mere Contredisante*, Piece nouvelle & mauvaise.

Le 20. *Colombine Avocat pour & contre* de l'ancien Theatre Italien. Cette Piece quoiqu'assez

mal exécutée, fut fort bien reçuë du public. Un gros Manant qui se trouva prés de moi à cette représentation, & à qui l'on avoit apparemment dit que ces Comediens parloient une langue qu'il n'entendroit pas, fut fort agreablement surpris quand il vit qu'il les entendoit; & ne put s'empêcher de se récrier en me donnant un grand coup de coude dans l'estomac, pour me faire voir que c'étoit à moi qu'il adressoit la parole: *Mais ils parlent pourtant Chrétien, & l'on m'avoit dit que non.* Je vous avouë que malgré le mal qu'il me fit, je ne pus m'empêcher de rire de la singularité de cette expression.

MARS.

Les effets de l'absence, & *les Comediens par hazard*. Ces deux Pieces furent jouées: la premiere,

le 5. Mars, & la seconde le 15. Mais elles ne furent pas assez bien reçûës pour que je vous en dise autre chose que le titre.

Le 24. du même mois ils representerent *le Banqueroutier* de l'ancien Theâtre Italien. Comme ils ont joué plusieurs fois cette Piece, cela prouve que le Public en a été content.

AVRIL.

Le 25. Avril fut jouée pour la première fois une Piece nouvelle appellée, *le Naufrage au port à l'Anglois*. Je ne vous ferai point l'extrait de cette Comedie, parce que l'Auteur du Mercure Galant l'ayant sans doute trouvé digne d'avoir place dans son Livre, en a fait un fort circonstancié, & qui pourroit dans un besoin luy servir de commentaire ; en effet il y donne l'intelligence

d'une infinité de choses qui peuvent être échapées aux Spectateurs; mais il m'a paru qu'il la loüoit avec un peu trop de retenuë. C'est apparemment pour ménager la modestie de M. Hotreau qui est son ami; pour moi qui ne suis pas dans l'obligation d'avoir ces ménagemens avec lui, je dirai hardiment que c'est une des plus jolies pieces qui ait paru dans ce genre, non pas tant par l'intrigue que par la façon dont elle est écrite. Si les Comediens Italiens sont bien conseillez, ils ménageront cet Auteur; car selon moi le succés de leur theâtre en dépend.

M A Y.

Le 12. May ils representerent *la Matrône d'Ephese ou Grapignan*, de l'ancien Theâtre Italien.
Le 15. *Arlequin malheureux*

dans la prospérité. Je n'ai point été à la représentation de cette Piece, & les personnes qui l'ont vûe & qui m'en ont parlé, ne m'ont point donné de curiosité de la voir.

Le 29. *le Pere partial*, Piece nouvelle; elle fut d'abord faite toute entiere en Italien, & quoi qu'il y ait des scenes Françoises, on connoît parfaitement par leur tournure qu'elles sont traduites à la lettre & servilement de l'Italien, ce qui ne les rend pas plus parfaites. Je n'ai que deux choses à vous dire sur cette Comedie, la premiere, c'est qu'il m'a semblé qu'elle ne répondoit point à son titre, voici pourquoi; Lelio a deux enfans, un fils & une fille; il aime fort la fille parce qu'elle est effectivement d'un caractere fort aimable, & témoigne avoir pour le fils une aversion qui paroît être aussi-bien fondée; de sorte qu'il n'y a selon moi aucune partialité

dans son fait ; ainsi, ou le terme de *Partial* ne m'est point connu, ou il est mal appliqué.

La seconde remarque que j'ai à vous faire, c'est sur une scene qui m'a paru neuve, plaisante & théâtrale, la voici.

La fille de Lelio, & son amant se trouvent, par la présence de gens interessez, dans l'obligation de témoigner avoir de la haine l'un pour l'autre ; mais comme ils veulent aussi profiter de ce temps, qui leur est cher, pour exprimer leurs veritables sentimens, & qu'ils sçavent que ceux qui les écoutent n'entendent pas le François, ils se servent de cette langue pour se découvrir réciproquement ce qu'ils sentent l'un pour l'autre, en accompagnant leurs paroles de gestes de colere, de haine, en un mot, entierement opposez à ce qu'ils disent, ce qui fait croire à leurs surveillans qu'ils sont fort

brouillez. Cette scene produisit un grand effet, car outre qu'elle parut, comme je vous l'ai dit, excellente par elle-même, c'est qu'elle fut parfaitement bien joüée, par Flaminia qui faisoit l'Amante, & par Silvia déguisée en Cavalier qui representoit l'Amant. Il seroit à souhaiter que les Italiens fussent souvent dans la necessité de faire paroître celle-ci sous cet habit, les spectateurs y trouveroient leur compte. Je ne puis me lasser de dire qu'elle est charmante dans ce déguisement.

JUIN.

Le 8. Juin, le tombeau de Maître André, de l'ancien Theâtre Italien.

Le 26. La vengeance Comique, Piece nouvelle dont tout le Comique se trouva renfermé dans le titre.

JUILLET.

Le 10. Juillet, le Défiant, &

les Amours à la Chasse. Je passerai s'il vous plaît la premiere sous silence, & je vous dirai simplement de l'autre, que c'étoit une mauvaise imitation de la Princesse d'Elide.

Le 20. *le Jugement de Paris*, de l'ancien Theâtre Italien, avec un Prologue parodié de celui du jugement de Paris, Ballet qu'on a joüé à l'Opera. Cette Piece Italienne n'a point eu de succès.

Le 31. *Arlequin valet de deux Maîtres.* Je vais en quatre mots vous mettre au fait de cette Piece. Arlequin s'étant engagé à deux Maîtres à la fois, veut les servir tous deux, & comme il est extrêmement balourd, il fait de continuels quiproquo, recevant, par exemple, une lettre pour l'un & & la donnant à l'autre ; ce qui cause des situations à peu prés semblables à celles qui se trouvent dans les Menecmes. L'agréable jeu d'Arlequin a causé tout le

succès de cette Piece.

AOUST.

Le 17 Aouſt, *Iſabelle Medecin*, de l'ancien Theâtre. Cette Piece fut aſſez bien reçûë du Public.

Le 21. ils fermerent leur Theâtre auſſi-bien que les Comediens François, parce qu'il ne vint perſonne chez eux; on attribua cela à la chaleur exceſſive qu'il fit ce jour-là, ce qui les engagea à être quelques jours ſans joüer, & ils ne rouvrirent leur Theâtre qu'aprés que cette chaleur fut paſſée.

Le 28. *la Baguette de Vulcain*, de l'ancien Theâtre. Malgré le prodigieux ſuccès qu'eut autrefois cette petite Piece, j'ai remarqué qu'elle n'a fait à cette repriſe, aucune impreſſion avantageuſe ſur le Public; je me garderai bien d'en accuſer nos nouveaux Comediens, car cette Comedie étoit

un Vaudeville; & le Vaudeville, comme vous fçavez, perd une partie de son merite à mesure qu'il vieillit.

SEPTEMBRE.

Le 18. de ce mois, on a representé pour la premiere fois une Comedie nouvelle lardée de Scenes Françoises; cette Piece avoit pour titre, *l'Amour maitre de Langue*. Elle étoit composée de trois actes avec des agrémens & precedée d'un Prologue intitulé, *la Mode*; quoique cette derniere idée fût susceptible de beaucoup de varieté & eût pû fournir au besoin une Piece entiere, l'Auteur n'en avoit pas seulement tiré partie pour un Prologue, & il n'y avoit à proprement parler qu'une seule scene, sçavoir celle d'une jeune fille de Notaire, qui s'ennuyant d'être toûjours renfermée

comme une minutte, & de n'avoir vû encore le monde qu'en perspective, se proposoit enfin de le voir de plus prés & vouloit, à quelque prix que ce fût, se mettre à la mode. Car pour une scene de deux Auteurs, ce n'étoit qu'un tissu d'injures grossieres & d'insultes personnelles également indignes de la Satire & du Theâtre, ainsi l'on peut dire que c'étoit une idée manquée. En recompense celle de *l'Amour Maître de Langue*, qui ne pouvoit fournir qu'une petite Piece, avoit une étenduë en trois actes où elle nageoit, & paroissoit, pour ainsi dire, noyée dans de mauvais lazzis, plus propres à allonger une Piece qu'à la remplir. Ce qu'il y avoit encore de choquant dans cette Piece, c'étoit un stile non seulement chargé de metaphores outrées & poussées à perte de vûë, mais encore tellement herissé de pointes qu'on ne

sçavoit par quel bout la prendre; on y trouvoit aussi semées par compartimens des plaisanteries si alambiquées, qu'à peine pouvoit-on en attraper le sens ; (par exemple celle-cy : *Des Opera d'un merite si combustible qu'on en feroit dans un besoin des boîtes d'allumettes.*) Enfin il étoit aisé de voir que cette Piece avoit été faite pour un autre Spectacle, & quelque soin qu'on eût pris depuis de l'accommoder au Theâtre Italien, elle se ressentoit du lieu de sa destination. Aussi jugea-t-on d'abord qu'elle partoit d'un Auteur de la Foire qui n'avoit point encore dégorgé.

OCTOBRE.

Le 9. Octobre, *la désolation des deux Comedies*, petite Piece nouvelle. Tout le commencement en est tiré mot pour mot, de l'ancienne Comedie Italienne inti-

tulée, *l'Adieu des Comédiens*, & le reste est un amas des meilleurs mots d'un Prologue, qui a été joüé à la derniere Foire de faint Laurent, qui avoit pour titre *la Querelle des Theâtres*, & d'une autre petite Piece que les Acteurs de la même Foire, joüerent sur le Theâtre du Palais-Royal, appellée *les Funerailles de la Foire*. Quoique la composition de cette Piece semble ne devoir pas avoir coûté beaucoup à Dominique, qui à ce qu'on m'a dit en est l'Auteur, on ne doit pas laisser de lui tenir compte d'avoir sçu choisir de ces trois Pieces, les endroits les plus propres à plaire, & de les avoir sçû mettre en œuvre avec goût, de sorte que bien des gens les ont regardez comme des saillies neuves.

NOVEMBRE.

Le 2. *Dom Gaston de Moncade*, Tragi-comedie en cinq Actes ti-

rée de l'Espagnol. On y a si peu joué cette Piece, que je n'ai pas eu le temps de la voir. Le peu de bruit qu'elle a fait doit nous en consoler l'un & l'autre.

Le 20. *le Procès des Théatres.* L'Auteur du Mercure Galant en a fait un extrait si ample dans son Livre du mois de Novembre, que je vous y renvoye de trés-bon cœur; car comme vous devez vous en être apperçû, j'aime bien à cet égard besogne faite.

Sur la fin de Novembre *les Fragmens Italiens.* Cette Piece est à ce qu'on dit de la composition de leur Arlequin. Ce n'est autre chose qu'un pot pourri de lazzis Italiens qu'on peut voir avec plaisir; mais qu'il n'est pas aisé de décrire.

DECEMBRE.

Le 4. *les Amans qui ne s'entendent point.*

Le 6. *le Joüeur*, Piece fort bon-

ne pour leur Theâtre, mais qui ne peut entrer en aucune comparaison avec *le Joueur* de Renard. Je vais vous rapporter un des incidens qui m'a parû le plus theâtral.

Lelio Joueur, Amant de Flaminia, ayant gagné une somme considerable, la prie & Pantalon son futur beaupere, d'un souper suivi d'un bal dont il les veut regaler, ce qu'ils acceptent; dans l'intervale de l'offre à l'execution il perd son argent & se voit ainsi hors d'état de payer le Traiteur qui vient lui annoncer à voix basse & en presence des conviez que le souper est prest, & qu'il n'attend plus que le payement pour le servir. Jugez de l'embarras de Lelio qui ayant marqué au Traiteur qu'il n'a point d'argent, le trouve intraitable. Le hazard fait que dans ce moment Flaminia s'appercevant que sa montre est arrêtée, appelle Lelio

& la lui remet entre les mains pour examiner ce qui peut causer ce dérangement. Lelio la tenant retourne encore du côté du Traiteur pour tâcher de l'attendrir, & celui-cy qui lui voit cette montre, se persuadant qu'il a dessein de la lui donner pour nantissement, témoigne être disposé à l'accepter; & c'est ce qui fait naître à notre Joueur l'idée de la lui donner effectivement, & pour ôter tout soupçon à Flaminia, il lui fait entendre que c'est un habile Horlogeur qui la rapportera le lendemain au matin. Le Traiteur la rapporte en effet, ainsi qu'on en étoit convenu; mais par malheur s'étant adressé à Flaminia, il demande vingt pistoles (prix dû pour le soupet) ce qui la surprend extrêmement, parce qu'elle s'attendoit à ne payer que le raccommodage d'une montre: tout ceci

fait une situation fort plaisante.

Le 27. Decembre les Comediens Italiens donnerent la premiere representation de l'*Amante capricieuse*, Piece nouvelle en cinq actes, du même Auteur que celle du *Port à Langlois*, dont le succès a été fort different; non que l'essentiel du sujet, & le caractere n'y fussent bien traitez, car on y sentoit le même esprit, & la même main, le sens exact, le naturel des sentimens, le tour fin & naïf, qui font le caractere particulier de M. Hautreau: mais parce qu'ayant voûlu l'étendre en cinq actes, il avoit été obligé de la remplir de choses étrangeres au sujet, & même d'en allonger quelques-scenes qui auroient produit tout un autre effet si elles eussent été dans leur juste mesure, outre que n'y ayant mis que trois divertissemens, les deux actes qui en étoient dénüez, paroissoient

vuides, & avoir peu de proportion avec les autres ; c'est ce que l'Auteur a si bien senti qu'il l'a reduit en trois actes dès la seconde representation & qu'il en a retranché entr'autres choses inutiles une longue harangue & plusieurs Statuts en prose, d'un Ordre de table qui remplissoit la meilleure partie du cinquiéme acte, & qui étoit tout de suite par la même Actrice, au lieu d'être mis en Vaudeville, & chanté par les differens Acteurs qui sont sur la scene.

On peut dire en general des Pieces Italiennes, que leur caractere ne sçauroit gueres comporter que trois actes; & quand toutes celles des autres Théâtres y seroient reduites, je suis persuadé qu'elles n'en seroient que meilleures d'autant que le deuxiéme & le quatriéme actes, ne sont à proprement parler qu'une continuation du precedent, ou une anticipation du suivant.

FIN.

QUATRIEME LETTRE HISTORIQUE

Sur tous les Spectacles de Paris

LETTRE PREMIERE

Sur les Foires de S. Germain & de S. Laurent dernieres.

ON peut avec raison m'appeller Prophete de malheur il vous souviendra que j'ay predi dans une de mes Lettres, que les Entrepreneurs des jeux de la Foire se ruineroient s'ils

a

continuoient de donner à l'Opera une retribution de 35000 livres: Ma prédiction est déja accomplie; celui qui en avoit le privilege n'y a pas pû suffire, & les Créanciers de l'Opera ont été obligez de casser le long bail qu'ils avoient fait avec ce Particulier, & se sont determinez à en faire la regie, pour la Foire S. Germain seulement, afin de mettre par la suite leurs Privileges à un prix raisonnable, supposé qu'il leur soit permis de le communiquer. On pretend que malgré le succez qu'ils ont eu pendant le cours de cette Foire, la recette n'a excedé la dépense que de 7. à 8000 livres, ce qui prouve qu'il étoit impossible que les Entrepreneurs pussent se sauver en ne donnant même que 20000 livres.

L'Opera Comique, ou si vous voulez les Danseurs de corde; car quelque chose qu'on fasse le

Public ne peut s'accoûtumer à l'appeller autrement, commença fort mal la Foire ; je veux dire que la premiere Piece fut trouvée fort mauvaise, auſſi étoit elle d'un Auteur qui ne promettoit rien de bon : Mais celles qui la ſuivirent partant d'une perſonne connuë pour homme d'eſprit, meritent par toutes ſortes de raiſons que je vous en faſſe des détails circonſtanciez.

La premiere de ces Pieces étoit compoſée d'un Prologue intitulé *le Reveillon des Dieux*, & de deux Actes detachez, dont l'un avoit pour titre le *Pharaon*, & l'autre la *Gageure de Pierrot*, écrits en general avec aſſez de legereté ; mais ſemez de traits un peu trop vifs ; & par là dignes de quelque attention, quoique ces ſortes d'ouvrages par eux-mêmes n'en meritent pas beauoup.

Le Reveillon des Dieux n'étoit à

proprement parler qu'un espece de bal où tous les Dieux masquez & travestis, hors Mercure, venoient se delasser avec les mortels des soins de la divinité, sans croire en s'humanisant ainsi se deshonorer davantage qu'en joüant comme ils venoient de faire publiquement la Comedie.

Le sujet au reste n'étoit qu'ébauché, & l'on peut dire que ce Prologue ne répondoit à son titre que par la decoration; car pour le fond des Scenes ce n'étoit qu'un tissu de portraits satiriques, & de mauvaises plaisanteries qui n'y avoit aucun rapport, & qui étoit entierement dénué d'action.

Il est vrai que les Prologues en sont assez communément dispensez; mais ils doivent du moins avoir un dessein, & c'est ce qu'il seroit inutile de chercher en celui-ci; soit que l'Auteur n'en ait pas eu de bien déterminé, ou qu'il ait

sur les Foires.

eu quelque raison secrette pour le deguiser; car il sembloit dabord que c'étoit une critique de la Piece nouvelle des *Dieux Comediens*; & l'on pouvoit juger ensuite de quelqu'autre raillerie sur le Théâtre François, que c'étoit du Bal de l'Opera qu'il s'agissoit. Si c'en étoit le veritable sujet, il seroit difficile de justifier l'Auteur de certains traits qui portoient un peu trop haut, & qui devoient naturellement retomber sur lui-même. Ainsi l'on n'ose assurer que ç'ait été son dessein ; & l'on se garderoit bien même de le soupçonner, si le soin qu'il a eu de retrancher une partie de ces traits depuis les premieres representations, n'étoit plus propre à le faire croire qu'à en dissuader. Il ne lui serviroit de rien, si ce soupçon étoit fondé, de chercher des faux fuyants, & de recourir à tous les lieux communs ordinaires en pareil cas; comme de

désavoüer les applications, d'en rejetter la malignité sur le Public, & de protester qu'il n'y auroit jamais donné lieu s'il eût pû les prévoir; car en fait de Satyre, les applications ne se peuvent sauver que par la generalité, ou à la faveur du double sens; & lorsqu'elle n'en est pas susceptible, un Auteur ne peut jamais s'en disculper.

Quant à la pretenduë malignité de ceux qui sont les premiers à les relever, on ne peut leur en faire un crime que lorsque le sens en est forcé, & si peu naturel qu'il n'est avoüé de personne: mais lorsqu'il s'offre de lui même à l'esprit, & que tout le monde en est également frapé; c'est à celui qui y donne lieu d'en porter la peine. Il y a même cette difference à faire en matiere d'applications, c'est que lorsqu'elles ne regardent que les Particuliers, le simple desa-

veu peut mettre l'Auteur à couvert de leur ressentiment, & qu'il en est quitte, au pis aller, pour quelques mortifications qu'il doit regarder comme des inconveniens du métier; mais lorsqu'elles regardent des personnes de consideration, le moindre soupçon suffit pour rendre un Poëte criminel; & le manque d'attention même en ce cas est punissable: Car enfin, le métier de satyrique est par lui-même si odieux, que ceux qui en font profession n'ont aucune grace à esperer, & doivent s'attendre au contraire d'être traitez à la rigueur.

A l'égard du *Pharaon*; c'est un Acte qui n'a pas dû coûter beaucoup à l'Auteur, pour le fond ni pour la forme; car d'un côté c'étoit le sujet d'une Piece nouvelle intitulée la *Deroute du Pharaon*, qui étoit non seulement sur l'affiche, mais encore sur le point d'ê-

b ij

tre joüée à la Comedie Françoise ; & de l'autre, c'étoit precisément le nœud & le dénoüement *de la Joüeuse* de M. Dufresny, L'Auteur ne s'est même abstenu de prendre l'un ou l'autre de ces titres, que pour s'en faire un plus vague & plus general qui convînt également à tous les deux sujets, & le mît cependant en droit de ne paroître les traiter ni l'un ni l'autre.

En effet, s'il eût voulu donner *la Joüeuse*, on pourroit lui reprocher d'en avoir entierement manqué le caractere ; & s'il eût eû en vûë la défense des jeux, le sujet lui offroit naturellement plusieurs Scenes comiques qu'il seroit inexcusable d'avoir negligées ; telles que celle de *la desolation des Joüeurs*, celle des pretendus inconveniens de la défense, celle des differens moyens de l'éluder, & quelques autres qui n'ont pas échapé à Dancourt.

Il est vrai qu'il a crû y suppléer par une Scene de deux sourds, dont l'imagination est effectivement assez plaisante, & qui pourroit même lui faire honneur, si elle étoit de son invention & necessaire au sujet : mais, outre qu'elle y est entièrement inutile, il n'en est pas même l'Auteur ; car c'est une Scene renouvellée d'après celle qui se passa entre la Reine, & Madame Bautru pendant la derniere minorité : ainsi tout le merite de cet Acte se réduit aux allusions, & aux équivoques occasionnées par les termes du jeu repandus dans le cours de la piece ; & c'est sans doute ce qui en a fait le succès.

Pour le dernier Acte, c'est-à-dire *la Gageure de Pierrot* ; comme c'étoit le seul qui eût quelque forme de piece, c'est aussi le seul dont nous examinerons la conduite. Encore n'entrerons-nous dans le détail du sujet, que pour faire

voir que l'Auteur n'en a pas tiré tout ce qu'il pouvoit, & qu'il luy a même fait perdre une partie de fes agrémens par la maniere dont il l'a traité.

La Gageure de Pierrot. II. Acte.

Ce dernier Acte est celuy qui a le plus contribué à la réuſſite de la piece en queſtion, non qu'il ſoit plus travaillé que celuy qui le précede ; mais il preſente d'abord un fond de Comedie qui rit aux yeux des ſpectateurs ſans le ſecours de tout ce qu'on appelle traits d'eſprit. Cela devroit faire ſentir à l'Autheur qu'il a tort de négliger cette partie.

Une Gageure faite à Londres a donné lieu à celle de Pierrot; voici comment nôtre Autheur l'a miſe en œuvre.

Un vieux Fermier pere de Liſette, la veut marier à celui de ſes amans qui aura le plus d'argent

fondé sur ce principe, que le mariage est à present une regle d'arithemetique. Un garçon Brasseur premier postulant se presente à luy avec une somme de 1000. livres provenant de ses épargnes. Arlequin vient en second lieu avec une succession de pareille valeur; ce qui embarasse fort nôtre arithemeticien, qui par cette égalité de concurrence ne se trouve pas plus en état de se déterminer, que l'âne entre deux picotins d'avoine. Pierrot troisiéme aspirant semble d'abord le tirer de cet importun équilibre, en lui faisant entendre qu'il a gagné le gros lot de la derniere loterie; mais ce gros lot prétendu qui devroit être de 10000. l. se réduit par malheur à 500. liv. n'étant devenu gros lot dans l'esprit de Pierrot, que par raport aux moindres qu'il a vû dans la liste. Voilà donc le futur beaupere dans un aussi grand em-

baras qu'auparavant; Pierrot se propose de l'en tirer, & voici comment il s'y prend. Dans deux Scenes qu'il a avec ses rivaux, il affecte avec eux un air de triomphe, leur fait entendre qu'il est seur d'obtenir Lisette, & les engage par cet artifice à parier chacun 500. livres contre luy qu'il ne l'épousera pas. Ses rivaux donnent l'un & l'autre dans le piege, & c'est ce qui fait le nœud de la piece. Aprés quoy Pierrot vient trouver son prétendu beaupere & lui dit ; Orça, beaupere, j'ai parié 500. livres contre chacun de mes rivaux que j'épouserai Lisette, vous n'avez qu'à me la donner pour terminer vos irresolutions; car selon vous le mariage n'est qu'une affaire de calcul, & j'ay pour moi les quatre regles d'arithemetique, en voici la preuve : par la regle d'addition 500. livres du Brasseur & autant d'Arlequin;

adjoûtées aux miens me font 1500. livres; par la regle de souſtraction 500. livres, retranchées de chacun d'eux les réduit à 500. l. pour la regle de multiplication c'eſt mon affaire & celle de Liſette, *j'ai oublié ce qu'il diſoit ſur la diviſion.*

Qui ne ſe rendroit pas à un argument ſi plauſible? Des yeux plus perçans que ceux du Fermier n'en verroient pas le ſophiſme; auſſi demeure-t-il ſans réplique, & donne ſa fille à Pierrot. On pourroit me reprocher de rendre ce dernier trop dialecticien; mais le dernier trait d'eſprit que l'Autheur met dans ſa bouche, l'aiant déja décaracteriſé, m'a authoriſé à en faire autant.

Tout le monde convient que le fond de ce ſujet eſt trés comique. Il n'y avoit peut-être qu'une ſeule maniere de le gaſter; & c'eſt juſtement celle que l'Autheur n'a pas manqué de prendre; tant il eſt

vrai qu'on ne peut avoir trop d'une chose qu'aux dépens d'une autre. L'argument de Pierrot est un sophisme qui saute tellement aux yeux, que chacun de ses rivaux pourroit le retorquer contre lui, en disant tour à tour; orça, futur beaupere, vous n'avez qu'à me donner Lisette, & je gagne 500. livres à Pierrot, lesquelles 500. liv. adjoûtées à mil que j'ai déja, me font aussi riche que lui ; ainsi vous n'avez pas plus de raison de vous déterminer en sa faveur, qu'en la mienne, anis au contraire. Mon argument est plus simple, il n'y a que lui seul de lezé ; au lieu qu'en lui donnant gain de cause, il y en a deux de maltraitez, sans vous compter pour le troisiéme, attendu un repas que vous avez parié contre Pierrot, & qu'il vous faudra paier en avancement d'hoirie.

L'Autheur repondra peut-être que le repas du pere est plus que

compensé par l'inclination de la fille, qui est toute pour Pierrot; mais cela détruiroit l'unité de principe qu'il s'est proposée, & le mariage ne seroit plus une regle d'arithemetique, si l'inclination devoit entrer en ligne de compte; d'ailleurs, il ne s'est pas avisé d'employer cette raison dans sa piece pour prévenir l'objection, preuve certaine qu'il ne se l'est pas faite; mais de quoi m'avisai-je moi-même? ces sortes d'ouvrages (si l'on en croit l'Autheur) ne veulent pas être pressés; & ce que bien d'autres appellent justesse, n'est pour lui que minuties qu'il renvoye aux *éplucheurs* en titre d'office.

Au reste cette faute est d'autant moins excusable qu'il étoit plus difficile d'y tomber que de l'éviter; en effet, il n'y a qu'une maniere de parvenir à l'équilibre, & mille pour s'en éloigner. Le premier exemple qui me tombe sous les yeux,

va servir de regle à une infinité d'autres, le voici; l'Autheur n'avoit qu'à faire gagner un lot de 600. liv. à Pierrot, ces 600. liv. multipliées par trois, lui en auroient produit dix-huit contre seize, qu'auroit pû en avoir celui de ses rivaux, à qui le Fermier auroit voulu faire gagner la gageure. N'est-il pas clair qu'étant lié par la loi qu'il s'étoit imposée de traiter le mariage en regle d'arithemetique, il n'auroit pû se déterminer qu'en faveur de Pierrot ? Ai-je avancé trop legerement que l'Autheur a saisi le seul moien qu'il y avoit de gâter son sujet ? On pourroit encore lui reprocher le peu d'attention qu'il apporte à tirer parti de tout le Comique qu'une Scene lui presente ; il étoit naturel d'exciter les rivaux de Pierrot à parier contre lui, par la fausse lueur d'un avantage qui en devoit revenir à chacun d'eux

C'étoit de supplanter son concurrent, par une augmentation de 600. livres gagnées à Pierrot; rien n'est plus Théatrale que de faire naître le mal d'un bien qu'on s'est proposé : mais ce seroit être juge de rigueur que de chicanner sur des agrémens manquez; les deffauts existans doivent suffire, sans avoir recours aux beautez obmises: d'ailleurs, c'est un malheur trop ordinaire aux Autheurs qui n'ont que de l'esprit, la vivacité les dérobe à la reflexion, & l'abondance ne leur laisse pas la liberté du choix.

De peur d'être diffus, je ne vous ay point parlé ni d'une Scene parodiée de Bellerophon, ni d'un dialogue entre deux enfans, tout cela peut avoir son merite; mais comme ces deux Scenes sont absolument postiches, vous me permettrez s'il vous plaist de passer à d'autres choses.

Quand cette piece eut jetté son premier feu, on songea à l'étayer de l'Acte de *Pierrot furieux*, qui avoit été joüé l'année precedente, & qu'on s'avisa pour varier, de substituer alternativement au *Pharaon* & à la *Gageure de Pierrot*, & elle fut ensuite entierement renouvellée par deux autres Actes intitulés *la Reine de Monomotapa*, & *les Animaux raisonnables*, tous deux également nouveaux ; mais d'un goût & d'un stile fort differents, car l'un étoit aussi vif, aussi leger & aussi delicat, que l'autre étoit froid, pesant & grossier.

La Reine de Monomotapa n'étoit à proprement parler qu'une farce digne de la parade ; & remplie de termes de marine employez sans goût, sans choix, & à contre sens. *Les Animaux raisonnables* au contraire, composez des adieux d'Ulisse à Circé, & de differentes Scenes où Ulisse passoit en revûë tous ses

compagnons metamorphosez sans en trouver un seul qui voulut reprendre sa premiere forme, étoit une de ces fictions ingenieuses, susceptibles de la morale la plus fine, & de la critique la plus délicate, & aussi théâtrale que philosophique. Enfin ces deux Actes étoient si differens par le fonds & par la forme, qu'on jugea d'abord qu'ils ne pouvoient pas être de la même main, aussi les Partisans de M... ne manquerent ils pas, pour son honneur, de supposer qu'il n'y en avoit qu'un qui fût de lui ; & que n'ayant pas compté que la Foire dût rouler uniquement sur son compte, ou que peut-être, pressé par le tems, il avoit été obligé de chercher du secours & de s'adresser à quelque *gâcheur* qui avoit passé l'une au gros sas, pendant qu'il avoit achevé lui-même de mettre la derniere main à l'autre : cette supposition s'est trouvée effective-

ment vraie ; car on a sçû depuis, qu'il y avoit un de ces Actes qui n'étoit pas de lui, & il n'y a pas à balancer au choix; pour peu qu'on connoisse la délicatesse de l'esprit de M... on ne sçauroit douter que ce ne soit *la Reine de Monomotapa*, & ce qui doit achever d'en convaincre ceux qui lui feroient l'injustice d'en douter, c'est que des 800 livres, qu'il a reçûës de ces deux Actes, il n'en a donné que 100 pour celui qu'il n'a pas fait, prix fort au dessous du merite *des animaux raisonnables*, mais fort au dessus de la valeur de la *Reine de Monomotapa*, qu'il pouvoit apprecier mieux que personne, & qu'il n'a sans doute payé si grassement, que par un trait de generosité qu'on ne peut trop relever, & dont je me fais un plaisir de rendre compte au public, parce qu'il peut donner une juste idée de son caractere, & qu'il fait également

lement honneur à son cœur & à son esprit.

Voilà tout ce que j'avois à vous dire sur l'Opera Comique de cette Foire, passons à l'autre Théatre sur lequel on joüoit par écriteaux.

Trois Pieces y ont été representées avec beaucoup de succès. C'est chose admirable ! C'est que le Public y fut d'abord attiré par la promesse qu'on lui fit, qu'il y verroit un Asne voler ; ce prétendu vol consistoit à faire glisser ce pauvre animal sur une corde tenduë du haut en bas, & d'un bout à l'autre de la salle: Si Les Elephants étoient dans ce Pays-cy aussi communs que les Asnes, on auroit pû avec autant de facilité en faire voler un. Le Public étant donc attiré par cette bagatelle qui sembloit devoir dégoûter sur tout les honnêtes gens, ne laissa pas de continuer d'y aller avec empressement, non-seulement tant que l'Asne a

parû (car il n'a volé qu'environ quinze jours ;) mais encore pendant tout le cours de la Foire, & cela parce que les pieces se sont trouvées également amusantes & ingenieuses, enfin si pleines de varietés & de nouveautés, le tout mis en action, qu'il étoit difficile de n'avoir pas la curiosité de les voir plus d'une fois.

On voyoit d'abord une danse de corde composée de quatre ou cinq des meilleurs danseurs & danseuses, entr'autres d'une Italienne qui faisoit en dansant l'exercice du drapeau, mieux que le plus habile maître n'auroit pû faire sur un terrein bien uni ; ensuite on joüoit une Piece dont les Acteurs n'étoient autres que des Sauteurs, & un Allemand qui faisoit des tours d'équilibre surprenans. Avec de tels Acteurs & sans le secours de la danse & du chant, en un mot denué de toutes les choses qui

semblent necessaires, pour rendre un tel spectacle agréable, l'Auteur des pieces qui ont été joüées sur ce Théâtre, a trouvé le moien d'amuser infiniment les spectateurs. Voici le sujet de la premiere de ces pieces, qui étoit intitulée, *le Château des Lutins.*

PROLOGUE.

Le Théatre representoit tous les personnages de la Foire sur des pieds destaux, tous dans des attitudes differentes, mais tristes : on voioit à leurs pieds la muse de la Foire couchée sur un lit de repos, elle étoit habillé fort plaisamment, depuis la ceinture jusqu'en bas en danseuse de corde, du reste à la Romaine avec une grande queuë traisnante, elle avoit un mouchoir à la main, & se plaignoit par des Vaudevilles assez sallez, du silence que l'Opera im-

posoit à ses Acteurs, une Symphonie gaye interrompt ses plaintes, & annonce l'arrivée de Momus; elle apprend à ce Dieu le sujet de sa tristesse, Momus pour la consoler lui dit qu'elle peut divertir le public sans le secours de la parole & du chant; il reveille les personnages qui sont sur les pieds d'Esteaux, les inspire & les engage à faire leurs exercices, ce qu'ils font, il en paroît si content qu'il leur dit.

Vous allez partager l'espece.
Avec vos rivaux, mes enfans,
Vos sauts & vos tours de souplesse
Vallent leurs danses & leurs chants.

Cette prediction rejoüit les Acteurs, & ils vont se préparer pour la representation de la piece qui suit. Un Enchanteur ayant enlevé Isabelle la fait garder par ses Démons dans un Château; le Pere d'Isabelle consulte une Fée sur les

moïens de retirer sa fille des mains de l'Enchanteur, la Fée lui apprend qu'il y a un talisman, qui est tel que si quelqu'un à la hardiesse de passer seulement une nuit dans le Château, sans être effraïé de toutes les formes que les esprits pourront prendre pour l'épouvanter, sa fille sera delivrée. Le Pere fait mettre sur la porte du Château ces paroles: *Mille Pistolles à gagner*. Comme le Château est situé sur le grand Chemin, tous les passans lisent l'inscription, & le Pere d'Isabelle la leur explique. Arlequin & Scaramouche sont les premiers qui tente l'avanture, ils soûtiennent d'abord quelques apparitions; mais un Lion & un Ours leur font peur & les mettent en fuite. Puis un petit maître paroît avec des airs de rodomont, qui traitte tout cela de fadaises, cependant à la premiere apparition il abandonne le champ de bataille.

Ensuite vient un Docteur qui fait l'esprit fort, & devient foible comme les autres; enfin paroît un Officier qui entreprend à son tour l'avanture, non pas pour les mille Pistolles, mais dans la seule vuë d'avoir la fille : comme les Lutins trouvent à celui-ci plus de courage qu'aux autres, ils redoublent leurs lutineries, prennent differentes formes effraïantes, & l'attaquent à main armée, l'Officier résiste à tout cela & ne témoigne aucune peur, de sorte qu'il met à fin l'avanture, délivre la fille & la demande en mariage au Pere, qui la lui accorde.

Voici le sujet de la seconde Piece intitulée, *Arlequin Orphée le Cadet.*

ARLEQUIN *Orphée le Cadet.*

Arlequin las des rigueurs de Colombine sa maitresse, vient dans une solitude pour se pendre; s'étant

passé au col une ficelle, un Philosophe Solitaire qui fait sa demeure dans cette endroit, arrive & veut le détourner de sa résolution par des traits de morale ; Arlequin paroît d'abord inébranlable, mais le Philosophe lui remontrant qu'il est de sa prudence de voir si le destin ne lui promet pas un plus heureux sort ; & qu'en tout cas il sera toûjours tems d'executer son dessein, il l'engage à consulter la Sage Urgande la deconnuë, qui fait son séjour au pied d'une montagne, qu'on voit dans l'enfoncement du Théatre ; Arlequin & le Philosophe vont donc fraper à la porte de la grotte de l'Enchanteresse, Urgande paroît appuïée sur deux jeunes Fées ; dès qu'elle est instruite du sujet du désespoir d'Arlequin, elle fait retirer tout le monde, conjure les démons, & aprés avoir apris d'eux ce qu'elle vouloit sçavoir, elle les renvoye,

fait revenir Arlequin & lui dit qu'il est fils d'Apollon, que ce Dieu l'a eu d'une fille de l'Opera de Venise, qui pour des raisons de Famille & d'honneur l'avoit exposé sur une porte ; ensuite la Magicienne lui prédit qu'il doit s'attendre d'être désormais aussi heureux qu'il a été miserable.

Arlequin se réjoüit d'abord de cette prédiction ; mais venant à penser que son pere l'abandonne, il s'en afflige ; je n'ai pas lieu, dit-il, de m'aplaudir de ma naissance, puisque mon pere ne veut pas me reconnoître, j'aimerois mieux être fils d'un bon Abbé, ces gens-là ont de la conscience.

Le Philosophe lui conseille encore de s'adresser au Soleil, & d'implorer son secours ; ils l'invoquent tous deux en chantant ses loüanges, de la même manière qu'on invoque les Divinitez à l'Opera, le Soleil paroît sur son
Char,

char, descend & s'avance jusques à Arlequin qu'il reconnoît pour son fils. La reconnoissance faite, Arlequin demande de l'argent à son pere; celui-ci n'en ayant point, lui fait present d'une Lyre, en l'assurant qu'il va charmer toute la nature avec cet Instrument. Cette Lyre n'est autre chose qu'un de ces Joüets d'enfant, composée d'une espece de petite boëte dans laquelle sont quelques cordes d'épinettes, qui étant touchées par de petits bouts de plumes qu'une manivelle fait tourner, rend un son assez désagréable.

Arlequin pour éprouver sa Lyre en joüe; aussi-tôt on voit un Singe au haut de la montagne qui paroît écouter cet Instrument, & prendre plaisir à l'entendre; il en est même si charmé, qu'il vient carresser Arlequin; & il se fait un lazi fort plaisant entre Arlequin, le Philosophe & le Singe,

d

ce lazi est troublé par un bruit de chasse. Des Picqueurs descendent du haut de la montagne, & semblent fuir un Monstre furieux qui les poursuit; au lieu de les craindre, le Singe grimpe sur un arbre, & Arlequin en fait autant; le Monstre aprés avoir mis en fuite les Chasseurs, va pour monter sur l'arbre où il sent qu'il y a de la chair fraiche; Arlequin le voyant venir, joüe de son Instrument, le Monstre furieux s'appaise, Arlequin descend de l'arbre, badine avec lui, & s'échappe à la faveur de son Instrument; le Monstre court ensuite aprés le Singe qui se sauve dans la montagne.

Le Theâtre change en cet endroit. Colombine qui aime Pierrot exprime l'amour qu'elle a pour lui. Arlequin arrive qui lui dit des douceurs, elle le maltraitte; mais il lui apprend qu'il est

fils du Soleil, & qu'il a le pouvoir de la charmer quand il voudra; elle s'en mocque, il joüe de son instrument; elle change à vûë d'œil, elle s'attendrit pour lui, & enfin lui sacrifie Pierrot: elle quitte Arlequin pour aller annoncer son changement, & le faire agréer à son pere; pendant ce tems là Arlequin qui est resté sur la Scene, apperçoit des Archers qui le cherchent pour le mener en prison; il a recours à sa lyre qui les charme, il les bat, & leur échappe.

Enfin, le Docteur pere de Colombine, vient avec sa fille, dont il approuve la tendresse pour Arlequin, & ordonne les apprêts du Mariage; On dresse une table, le Docteur, Arlequin & Colombine s'y mettent, il arrive des Joüeurs d'Instrumens qui font un Concert, qui est interrompu par l'ombre de Pierrot (j'ai oublié de

vous dire que Pierrot ayant trouvé Colombine changée à son égard, n'avoit pû survivre à son inconstance, & s'étoit allé jetter dans la riviere) Pierrot donc revient aprés sa mort: Colombine voyant son ombre, fait un grand cry, tombe évanoüie, on l'emporte dans la maison où elle meurt. Le Docteur & Arlequin s'affligent de cet accident, le Docteur dit à son gendre d'aller dans les Enfers chercher Colombine, de même qu'autrefois Orphée son frere aîné y alla chercher Euridice; Arlequin n'a pas peu de peine à s'y resoudre, mais il le fait pourtant.

Le Theâtre change & represente le Rivage où les Ombres errent, & s'empressent pour passer la Barque fatale. Mercure conduit Arlequin, qui lui fait plusieurs questions sur tout ce qu'il voit, Arlequin arrête quelques

Ombres, demande à chacune quel est le Medecin qui lui a donné un passeport; l'une dit qu'elle est morte de regret d'avoir perdu son mari, l'autre au contraire dit qu'elle a perdu la vie de rage de n'avoir pû tromper le sien, tant elle en étoit obsedée. Aprés quelques autres Scenes semblables, où les mœurs y étoient plaisamment censurées; Mercure pour divertir Arlequin lui fait voir les amusemens des Ombres sur ce rivage, alors vingt ou trente Sauteurs qui representoient les Ombres, faisoient leurs exercices qui consistoient en mille sortes de postures surprenantes.

Pluton & Proserpine ayant appris qu'il y avoit un nouvel Orphée dans les Enfers, viennent au-devant de lui, & lui commandent de joüer de son instrument; ils en sont si charmez, que Pluton lui dit qu'il veut bien lui rendre

Colombine à la même condition qu'il accorda Euridice à Orphée son frere, c'est-à-dire, qu'il ne la regarderoit point jusqu'à ce qu'elle fût hors de son Royaume. Arlequin qui tenant de famille n'a pas moins de curiosité que son frere, tombe dans le même inconvenient, & perd sa femme comme lui.

Cette Piece fut fort bien reçûë du Public, aussi étoit-elle trés-amusante pour tout le monde, particulierement pour ceux qui s'imaginent entrer dans l'esprit de l'Auteur, faisoient une application de l'Orphée & de sa Lyre, d'où il resultoit une fine Satyre de l'Opera Comique, qui se joüoit sur l'autre Theâtre de la Foire. Je ne sçai pas au vrai si cette application se rapportoit au dessein de l'Auteur; car le hazard peut y avoir beaucoup de part; mais au moins puis-je assûrer que plusieurs per-

sonnes d'esprit l'ont fait, & qu'elle n'a point parû forcée à ceux qui ne s'en étoient point avisez. A mon égard j'avoüe que j'ai été du nombre des derniers, & que je l'ai trouvée si juste, que je n'ai pû me dispenser de l'adopter.

Troisiéme Piece composée d'un Prologue, qui avoit pour Titre Les Filles Ennuyées. *Et d'une petite Piece en un Acte, intitulée* Arlequin Valet de Merlin.

PROLOGUE.

Isabelle, fille déja majeure, demeure avec Marinette sa Suivante, dans un Château en Normandie, où elles s'ennuyent fort toutes deux. Le pere d'Isabelle, uniquement occupé de ses affaires à Paris, ne songe point à y r'appeller sa fille. Dans l'ennui que lui cause le séjour de la Province,

elle cherche le secret de se desennuyer; sa nourrice lui propose en vain de filer & de travailler en tapisserie, elle ne prend plaisir à aucun travail; Marinette s'avise d'un moyen pour passer le tems agréablement, c'est de s'occuper à faire l'amour; le choix des amans seul les embarasse d'abord; il n'y a point d'autres hommes dans le Château, que Pierrot & le pedant Scaramouche precepteur du petit frere d'Isabelle; ces deux filles, faute de mieux, partagent entr'elles ces deux hommes, & prennent le dessein de leur inspirer de l'amour. Dans ce tems-là on vient annoncer l'arrivée d'une Trouppe de Sauteurs & de Comediens, qui passent pour aller à Caën; on les arrête, & comme ils s'offrent à montrer leur sçavoir faire, on l'accepte. Ils commencent par faire l'exercice des Sauteurs; aprés quoi ils representent

Arlequin Valet de Merlin. Dont voici le sujet.

Le Theâtre represente une Caverne où Merlin l'Enchanteur est enfermé. Une Dame conduite par un Ecuyer vient se presenter à la porte de la Caverne, qui s'ouvre. On voit Merlin lisant, & Arlequin son Valet mouchant les chandelles. L'Enchanteur sort, la Dame le prie de lui apprendre ce qu'est devenu son mari, qui l'a quittée, & dont elle n'a reçûë aucunes nouvelles depuis six ans. Merlin fait retirer la Dame ; il frappe de sa baguette son Livre ; deux Genies paroissent qui lui apprennent que le mari de la Dame est depuis deux ans Esclave à Tripoly. Merlin informe la Dame du sort de son Epoux ; elle se retire au desespoir d'avoir sçû cette nouvelle ; & comme la bonne Dame avoit envie de se remarier, elle témoigne, en feignant d'être

touchée de l'esclavage de son mari, qu'elle aimeroit mieux qu'il fût mort.

Merlin, obligé de se transporter à l'heure-même dans la Cochinchine pour présider à une Diette de Fées, laisse Arlequin dans la Caverne. Ce valet à qui il prend envie de voir s'il obligera les Genies à lui obéïr en faisant ce qu'il a vû faire à son Maître, prend le Livre & la Baguette ; à chaque coups qu'il donne, deux Genies paroissent ; enfin il en vient plus d'une douzaine, qui tous lui demandent ce qu'il exige d'eux. Arlequin les voyant disposez à faire ce qu'il voudra, leur ordonne de lui apporter du vin & du fromage ; ce qui est executé sur le champ : il n'en demeure pas là, il souhaite d'être dans l'appartement de la Sultanne Favorite du Roi de Perse ; on voit à l'instant le Theâtre changer en un

appartement superbe, meublé d'un lit, d'une table, d'un miroir, de chaises, &c. & la Sultanne y paroît avec sa Suivante; elles sont toutes deux effrayées de voir un homme dans leur appartement; Arlequin leur fait des reverences, & ensuite cajole la Sultanne, qui s'accoûtume à sa figure, & lui laisse entrevoir qu'elle ne dédaignera pas d'avoir des bontez pour lui. Dans le tems qu'il croit être sur le point de profiter de cette bonne fortune, on entend un bruit qui annonce l'arrivée imprevûë du Roi; Arlequin se cache sous le lit. Le Roi entre, & fait apporter des rafraichissemens; tandis que ce Monarque & sa Maîstresse, tous deux sur des tapis de pied, mangent des fruits, Arlequin entraîné par son naturel glouton, vient voler des oranges & des confitures; mais il ne le sçauroit faire si subtilement, qu'il ne soit apperçû du

Roi, qui le saisit par le bras, & ordonne qu'on lui ôte la vie. Le Roi, aprés cette ordonnance emmene sa Favorite, à qui il n'apprête pas un meilleur sort. Le Boureau étant avec Arlequin, commence par joüer de la Guittare, & cela, dit-il, pour le faire mourir guayement; aprés un lazi assez plaisant, comme l'Executeur tire le fatal cordon pour étrangler Arlequin, celui-ci s'avise alors de recourir à son Livre & à sa Baguette qu'il n'avoit point abandonnez; les Génies paroissent, & il leur commande de le remettre où ils l'ont pris. L'appartement disparoît, & Arlequin se trouve auprés de la Caverne de Merlin. Cet Enchanteur revenoit de la Diette des Fées, & ayant appris ce qui s'étoit passé, il gronde Arlequin, le fait rentrer dans la Caverne; & la piece finit.

Voilà, Monsieur, tout ce qui regarde la Foire de Saint Germain; à l'égard de celle de Saint Laurent, j'avois d'abord résolu de ne vous en parler que dans mes Lettres suivantes; mais comme il a été décidé que ce seroit la derniere qu'il y auroit, & que d'ailleurs il y a déja longtems qu'elle est passée, je juge à propos de vous en parler à present pour n'en pas faire à deux fois.

Je vous dirai au reste que les Esprits ont été longtems en suspend à ce sujet; les Comediens François & Italiens s'étoient bien promis d'en revenir à leur honneur, l'Opera au contraire se flattoit de soûtenir ce Spectacle; mais enfin ayant été arrêté qu'il n'y en auroit plus, la Foire fit un dernier effort pour plaire, & joüa, pour ainsi dire de son reste; & ne se contentant pas de réünir les Acteurs des deux Trouppes en

une : elle fit encore recruë d'Auteurs, & renouvella trois differentes fois de Spectacles ; aussi peut-on dire qu'elle n'en eût jamais de plus agreables, de mieux executez, ni de plus courus.

Le premier étoit composé d'un Prologue intitulé *La Querelle des Theâtres*, & de deux Actes, dont l'un étoit une parodie du Jugement de Pâris, & l'autre une parodie du Prologue de ce Ballet. *La Querelle des Theâtres* étoit une de ces idées heureuses & fecondes qui contiennent le germe de plusieurs Pieces : le sujet en étoit effectivement si theâtral, qu'il en a fait naître depuis plusieurs autres. Cette idée consistoit, non-seulement à personnifier la Comedie Françoise, la Comedie Italienne, la Foire & l'Opera ; mais encore à les mettre ensemble dans des situations comiques, & à les faire parler selon leurs Caracteres

& leurs interêts. *La Foire* representée par Pierrot ouvroit la Scene donant des ordres pour faire commencer, & en se felicitant de pouvoir du moins encore une fois réjoüir le Public. *La Comedie Françoise* poussée d'un mouvement de curiosité arrivoit foible, languissante, & adressoit à *la Comedie Italienne*, en s'appuyant sur elle, cette parodie des premiers Vers de Phedre.

N'allons pas plus avant, soûtiens
moi, ma mignogne,
Je suis prête à tomber, la force m'abandonne,
Mes yeux sont étonnez du monde
que je voi:
Pourquoi faut-il, helas! qu'il ne
soit pas chez moi!

La Comedie Italienne lui répondoit, en l'obligeant de se relever, *Eh! comment voulez-vous*

que je vous soûtienne ; j'ai bien de la peine à me soûtenir moy-même : Et la Foire ajoûtoit, en faisant allusion à la suite de ces Vers, où Oenone reproche à Phedre d'avoir passé trois jours & trois nuits sans prendre de nourriture : *Eh ! mais, aussi c'est vôtre faute, il semble que vous preniez plaisir à vous laisser mourir de faim :* Aprés quelques autres plaisanteries semblables, les deux Comedies & la Foire entroient en dispute sur le different merite de leurs Spectacles, & étoient prêtes d'en venir aux mains, lorsqu'on venoit annoncer un grand homme qui ne marche qu'en dansant, & ne parle qu'en chantant, la Foire s'écrioit : *Ah ! c'est mon Cousin l'Opera :* A ce nom la Comedie Françoise & la Comedie Italienne sortoient pour aller chercher mainforte, & revenoient un instant aprés avec une suite de Romains, tant anciens que

que modernes, pour exterminer la Foire, & renverser son Theâtre; la Foire se mettoit en défense, & avec le secours de son Cousin l'Opera mettoit les Comediens en fuite, & finissoit l'Acte en se réjoüissant avec les Gens de sa victoire.

L'Acte suivant commençoit par une marche des Dieux avec Jupiter à leur teste, qui alloient à la Guinguette faire les nopces de Thétis & Pellée; comme l'Amour & l'Hymen étoient de la Fête, & que chacun d'eux en vouloit avoir tout l'honneur, ils étoient prêts de la troubler, lorsqu'un bruit infernal se faisoit entendre; c'étoit la discorde qui arrivoit exprés de basse Normandie, pour se venger de n'avoir pas été priée de la nôce, aprés s'en être plainte dans son accent Normand, & en terme de chicane, elle presentoit à l'assemblée un fruit du pays, qui devoit

e

être le prix de la plus belle, & le remettroit entre les mains de Jupiter, pour en faire l'adjudication à qui il aviseroit bon être; à peine le Juré priseur d'apas l'avoit-il reçûë, que toutes les Déesses se jettoient sur lui pour l'avoir, & comme il ne sçavoit en faveur de qui se déterminer, & que la discorde l'avoit averti que cette Pomme causeroit du grabuge, Mercure lui disoit, *eh! Que diable aussi vous êtes un grand nigaut, puisque vous le sçaviez, pourquoi vous en chargiez-vous*, surquoi Jupiter croïoit ne pouvoir mieux faire que d'aller consulter le destin.

Pour l'Acte suivant, quoiqu'il embrassât les trois entrées du ballet, c'étoit une parodie manquée; & soit que la piece n'en fut pas susceptible, ou qu'on eut bien voulû l'épargner, on n'en relevoit pas un deffaut, & il n'y avoit qu'un seul Vaudeville qui meritedêtre

remarqué, c'étoit un couplet sur le pouvoir de l'or que Junon adressoit à Pâris pour tâcher de le corrompre, dans lequel aprés avoir dit que ce métal peut tout sur la terre, qu'il fait réüssir les projets les plus difficiles, & decide du fort des Etats, elle ajoûtoit comme pour rencherir.

Mais ce n'est rien que tout cela,
Son pouvoir va jusqu'à séduire
Les Actrices de l'Opera.

Cette maniere detournée de faire sentir combien les conqueftes font difficiles en ce Pays-là, piqua si fort ces Demoiselles, qu'il n'en revint pas une seule à la foire, tant qu'on joüa cette piece.

Lorsqu'on vit que cette piece commençoit à baisser, on la quitta pour donner *la Princesse de Carisme*, piece suivie en trois Actes, non-seulement la plus reguliere, & la mieux conduite qu'on eut vûë juf-

qu'alors à la Foire ; mais encore dont l'idée finie, Théâtrale & Philosophique étoit digne du Théatre François, & à laquelle il ne manquoit que d'être écrite entierement en prose, ou d'avoir des Vaudevilles plus piquants. C'étoit une histoire tirée des contes Arabes du même Autheur, trop interessante pour ne se passer qu'en recit, & qui meritoit bien d'être mise en actions. Le Roy de Carisme avoit une fille d'une si rare beauté qu'on ne pouvoit la voir sans en devenir fou. Sur le bruit de ses charmes le jeune Prince de Perse arrivoit *incognito* pour la voir, justement dans le temps qu'on venoit de la renfermer dans le Sérail ; la difficulté d'y entrer, & l'exemple des derniers malheureux qu'elle venoit de faire, loin de détourner son dessein, ne faisoit qu'irriter sa curiosité ; pour s'y introduire, il se travestissoit avec Arlequin son con-

fident, en fille de l'Opera de Congo; mais à peine étoit-il devant elle, que l'amour le faisoit extravaguer; on le reconnoissoit pour un homme, & l'on étoit sur le point de l'empâler, lorsqu'Arlequin se jettant aux genoux du Roy, lui aprenoit que c'étoit le fils du grand Sophy de Perse son allié & son bon amy. Le Roy ayant inutilement consulté tous les Medecins du Pays, avoit recours à un Brachmane, qui lui aprenoit que le seul moïen de remettre le Prince dans son sens, étoit de lui faire épouser la Princesse; à peine la cérémonie étoit elle commencée, que la folie de ce Prince diminuoit à vuë d'œil, & elle n'étoit pas encore finie, que son amour étoit déja devenu assez raisonnable pour lui laisser connoître son bonheur. La Fête finissoit par des chansons, sur les maux que peut faire l'amour, & sur le pouvoir de l'hymen pour les gue-

rir. Enfin le dernier spectacle étoit composé de trois actes détachez de différentes mains, dont le premier étoit une espece de mauvais Prologue, ou pour tourner en ridicule l'expedient que les Comédiens François avoient imaginé pour rapeller le Public, Arlequin, Scaramouche & Pierrot, representoient à leur tour quelques endroits d'Iphigenie avec un succés à peu prés semblable.

L'Acte suivant intitulé *le Monde renversé*, representoit un Pays où le sage Merlin avoit pour de bonnes raisons établi le contrepied de nos mœurs; c'étoient les femmes, par exemple, qui avoient le maniement des affaires, afin que se laissant conduire par les hommes, ce fût effectivement eux qui gouvernassent; ce n'étoit point non plus l'interest qui faisoit les mariages, il faloit au contraire que les personnes les plus riches épousassent celles

qui l'étoient le moins, & cela, pour rétablir l'ordre naturel, & pour repartir également les biens; c'étoit aussi par les femmes que le nom & la noblesse se conservoient dans les familles, & la loi vouloit qu'ils passassent de meres en filles, afin qu'ils restassent plus seurement dans le même sang; les Philosophes y passoient la vie à boire & à chanter; les Procureurs à prevenir les procez & à accommoder les parties, & c'étoit les femmes qui exerçoient la Medecine, parce qu'il s'y agit moins de Science que d'observer la nature, & que les femmes y sont plus propres que les hommes; mais ce qu'il y avoit de plus extraordinaire, c'est que les maris & les femmes, en cas de concurrence, se tiroient au sort, & c'est ce qui faisoit le dénoüement. Arlequin & Pierrot éperduëment épris d'Argentine & de Diamantine, les plus riches heri-

tieres du Pays, & tous deux aussi gueux, qu'il faloit pour pouvoir y pretendre, apprenoient d'elles qu'ils avoient des rivaux & qu'il faloit le tirer au sort; Arlequin demandoit si c'étoit à la courtepaille, on lui répondoit que c'étoit au passe dix. *Oh! je ne suis pas heureux à ce jeu-là*, repliquoit-il; *mais ne vous mettez pas en peine, allez je tricheray, non non,* reprenoit Diamantine, *il faut que cela soit naturel, pour moy* disoit Pierrot, *si je ne gagne pas, ce ne sera pas faute de bien secoüer le cornet,* & ayant amené dix, il se réjoüissoit comme s'il eût déja gagné; mais aprenant qu'il falloit passer ce nombre, il s'écrioit, *morbleu peut-on perdre à si beau jeu*; enfin étoient sur le point de perdre leurs maîtresses, lorsque Merlin qu'ils avoient servy autrefois, arrivoit tout à propos pour faire une exception en leur faveur, & leur donner en recompense de

leurs

leurs bons services Argentine & Diamantine qui étoient ses niéces.

Le dernier Acte intitulé *les amours de Nanterre* contenoit une intrigue assez simple, mais dont les caracteres étoient si vrais, les sentimens si naturels & si naifs, & les vaudevilles si bien faits & si piquans qu'on n'en pourroit donner qu'une idée fort imparfaite. On avoit encore promis pour la clôture du Théâtre une piece intitulée *les funerailles de la Foire*, mais on la reserva pour la representer par extraordinaire sur le Théâtre du Palais Royal avec *la querelle des Théâtres & les amours de Nanterre*.

C'étoit une petite farce où les deux Comedies & la Foire étoient encore personnifiées, on voyoit d'abord la Foire dans un fauteüil de commodité avec une robe de chambre de malade & dans la derniere impatience de voir son Medecin; le Medecin arrivoit

justement & lui demandoit en entrant comment elle se trouvoit, ah fort mal, répondit-elle, je sens à tous momens des sincopes mortels, & je crains bien de n'en pas revenir. Voilà ce que c'est aussi, lui disoit-il, de n'avoir pas suivi mes avis, d'avoir changé de regime comme vous avez fait. Tant que vous vous êtes contentée de grosses viandes, & d'alimens solides ; vous vous êtes toûjours bien portée, mais depuis que vôtre goût s'est rafiné, & que vous avez voulu user de mets friands & delicats vous avez gâté vôtre constitution, cette nourriture malsaine a engendré de mauvaises humeurs, & ce sont ces mauvaises humeurs qui sont la cause de tous vos maux, helas ! Vous avez raison, répondoit la Foire, ces humeurs là m'ont mise bien bas, j'ai été jusqu'à en perdre la parole, & je n'en suis revenuë qu'à force de saignées qui ont achevé de m'épuiser, mais quoy,

n'y a-t'il point de remede ? non, il est inutile de vous flatter, songez à mettre ordre à vos affaires, vous n'avez pas un moment à perdre. Il faut donc faire mon testament, hola, qu'on m'aille chercher des Notaires, & qu'on avertisse la Comedie Françoise & la Comedie Italienne que je veux me reconcilier avec elles : mais, qui est-ce qui entre là sans se faire annoncer ? C'est un Auteur, lui répondoit-on, qui s'ennuyoit d'attendre dans vôtre antichambre, & qui a voulu entrer à toute force, ah ! C'est vous M. Vaudeville, vous craignez apparemment de perdre ce que je vous dois de reste de vos dernieres Pieces ; au contraire Madame, répondoit l'Auteur, je vous en apportois encore une nouvelle paire, ah ! Vous venez trop tard, mon pauvre M. Vaudeville, c'est de la moutarde aprés dîné, mais n'importe allez, cela ne sera pas perdu, vous n'avez qu'à farcir l'une de pointes, d'équivo-

ques pour en faire une Comedie Italienne ; & à mettre dans l'autre du verbiage, des lieux communs, & quelques airs à boire vous en ferez un ballet pour l'Opera ; mais gardez-vous bien d'y mettre des portraits au moins, les applications sont à craindre, vous en sçavez les consequences ; l'Auteur la remercioit de son avis, & cedoit la place aux Notaires, à peine étoient-ils entrés qu'ils se mettoient en devoir d'instrumenter, & lui demandoient quelles étoient ses dernieres volontez ? répondoit-elle, premierement je veux, pour l'acquit de ma conscience, laisser aux derniers Auteurs qui m'ont rendu service une somme de 1000 livres, par forme de restitution pour deux Pieces qui m'ont valu plus de dix mille écus, & que je ne leur ay payé que 15. ou 20. pistoles. Secondement je laisse aux Comédiens François pour la bonne amitié qu'ils m'ont toujours

portée ; ceux de mes Acteurs qui ne sont pas aßez bons pour aller en campagne, je suis sûre qu'ils ne dépareront pas leur Troupe. Je laiße aussi aux Comediens Italiens, afin qu'ils se souviennent de moy, toutes mes farces de la parade pour en faire de nouvelles Pieces dans le goût d'Arlequin Statuë, enfant & perroquet ; ce ne seront pas les plus mauvaises de leur Théâtre ; & comme j'ay chez moy des filles sages dont la vertu demeureroit exposée, je prie mon cousin l'Opera de vouloir bien les prendre chez luy pour mettre leur honneur à couvert.

Le Testament n'étoit pas plûtôt fini que la Comedie Françoise & la Comedie Italienne arrivoient ; *approchez Mesdames*, leur disoit la Foire, *venez que je vous embraße ; ne voulez vous pas bien me pardonner ?* Oüi répondoit la Comedie Françoise, *mais à condition que vous mourrez*, l'Opera entroit de

l'autre côté fondant en larmes, & venoit faire avec la Foire une parodie de la situation la plus touchante d'Alceste.

LA FOIRE.
mon cousin vous pleurez.
L'OPERA
Cousine vous mourrez,
Est-ce là ce Traité si doux si plein d'appas,
Qui nous promettoit tant de charmes?
LA FOIRE.
Ah! Mon cousin, ne pleurez pas!
Mon argent ne vaut pas vos larmes.

La Foire se faisoit emporter pour ne pas expirer à ses yeux; l'Opera ne la vouloit point quitter, & disoit à ceux qui le retenoient.

Cruels n'arrêtez point mes pas,
Pourquoi m'empêcher de la suivre;
Sans la Foire, sans ses ducats
Croyez-vous que je puisse vivre?

on entendoit derriere le Théâtre
Hélas! Hélas! Hélas!
Elle touche à sa derniere heure.
& comme l'Opera repetoit

sur les Foires.

Hélas! Hélas! &c.

La Comedie Françoise lui disoit en sortant

Si le destin veut qu'elle meure,
Vos cris ne la sauveront pas.

Un instant aprés on voyoit arriver d'un côté du Théâtre tous ses gens en deüil qui chantoient d'un chant lugubre.

La Foire est morte.

Et de l'autre côté la Comedie Françoise & la Comedie Italienne qui venoit se réjoüir en chantant.

Elle est morte la vache à panier,
Elle est morte il n'en faut plus parler.

Je croi qu'en voilà assez, & que vous me permettrez de reprendre haleine; j'en ai d'autant plus besoin, que je ne suis pas accoutumé de fournir de si longues carrieres; que mon repos ne vous inquiete pourtant pas, car je ne m'arrête que pour acquerir de nouvelles forces, & afin de ne pas rester en si beau chemin. Je suis &c. FIN.

APPROBATION.

J'AY lû par ordre de Monseigneur le Garde des Sceaux le Manuscrit intitulé *Lettres Historiques sur tous les Spectacles de Paris*. A Paris ce 10. Novembre 1718. CAPON.

J'ay lû la suite desdites Lettres. A Paris ce 24. Decembre 1718. CAPON.

PRIVILEGE DU ROY.

LOUIS par la Grace de Dieu, Roy de France & de Navarre, à nos Amez & Feaux Conseillers, les Gens tenans nos Cours de Parlement, Maîtres des Requêtes ordinaires de nôtre Hôtel, Grand Conseil; Prevôt de Paris, Baillifs, Senechaux, leurs Lieutenans Civils, & autres nos Justiciers qu'il appartiendra; SALUT. Nôtre bien amé PIERRE PRAULT Libraire à Paris, Nous ayant fait remontrer qu'il souhaiteroit faire imprimer & donner au Public un Livre intitulé *Lettres Historiques sur tous les Spectacles de Paris*;

s'il Nous plaisoit lui accorder nos Lettres de Privilege sur ce necessaires; A CES CAUSES, voulant favorablement traiter l'Exposant; Nous lui avons permis & permettons par ces Presentes audit Prault de faire imprimer lesdites Lettres Historiques sur tous les Spectacles de Paris, en telle forme marge, caractere en un ou plusieurs volumes, conjointement ou séparément, & autant de fois que bon lui semblera, & de le vendre, faire vendre & debiter par tout nôtre Royaume pendant le tems de *sept années* consécutives, à compter du jour de la date desdites Presentes: Faisons défenses à toutes sortes de personnes de quelque qualité ou condition qu'elles soient d'en introduire d'impression étrangere dans aucun lieu de nôtre obéissance; comme aussi à tous Libraires Imprimeurs & autres, d'imprimer, faire imprimer, vendre, faire vendre, debiter ni contrefaire lesdites Lettres Historiques sur tous les Spectacles de Paris en tout ni en partie, ni d'en faire aucuns extraits sous quelque pretexte que ce soit, d'augmentation, correction, changement de titre ou autrement sans le consentement par écrit

dudit Expofant ou de ceux qui auront droit de lui ; à peine de confifcation des exemplaires contrefaits, de quinze cens livres d'amende contre chacun des contrevenans, dont un tiers à Nous, un tiers à l'Hôtel Dieu de Paris, l'autre tiers audit Expofant, & de tous dépens, dommages & intérêts ; à la charge que ces Préfentes feront enregiftrées tout au long fur le Regiftre de la Communauté des Libraires & Imprimeurs de Paris, & ce dans trois mois de la date d'icelles; que l'impreffion de ce livre fera faite dans nôtre Royaume & non ailleurs en bon papier & en beaux caracteres, conformément aux Reglemens de la Librairie : Et qu'avant de l'expofer en vente, le Manufcrit ou Imprimé qui aura fervi de copie pour l'impreffion dudit Livre, fera remis dans le même état où l'approbation y aura été donnée és mains de nôtre tres cher & féal Chevalier Garde des Sceaux de France le Sieur de Voyer de Paulmy Marquis d'Argenfon ; & qu'il en fera enfuite remis deux Exemplaires dans nôtre Bibliotheque publique, un dans celle de nôtre Château du Louvre, & un dans celle de notredit tres-cher & féal Chevalier Garde des

Sceaux de France le Sieur de Voyer de Paulmy Marquis d'Argenson, le tout à peine de nullité des Presentes: Du contenu desquelles vous mandons & enjoignons de faire joüir l'Exposant ou ses ayans cause pleinement & paisiblement, sans souffrir qu'il leur soit fait aucun trouble ou empêchement. Voulons que la copie desdites Presentes qui sera imprimée au commencement ou à la fin dudit Livre soit tenuë pour dûement signifiée, & qu'aux copies collationnées par l'un de nos Amez & féaux Conseillers & Secretaires foy soit ajoutée comme à l'Original. Commandons au premier nôtre Huissier ou Sergent de faire tous Actes requis & necessaires sans demander autre permission, nonobstant clameur de Haro, Charte-Normande & Lettres à ce contraires ; car tel est nôtre plaisir. Donné à Paris, le vingt-quatriéme jour du mois de Novembre, l'an de Grace mil sept cens dix-huit, & de nôtre Regne le quatriéme. Par le Roy en son Conseil. DE S. HILAIRE.

Regiſtré ſur le Regiſtre IV. de la Communauté des Libraires & Imprimeurs de Paris, Page 408. N. 441. conformé-

ment aux Reglemens, & notamment à l'Arrêt du Conseil du 13 Août 1703. à Paris le 9. Decembre 1718. DELAUNE Sindic.

Fautes principales survenuës en l'Impression.

Comedie Françoise.

PAge 14. ligne 7. conscience *ajoutez* que c'est. *Idem* l. 9. ôtez que les hommes *Idem* l. 18. de *lisez* ce. P. 16. l. 13. joint *lisez* jointe. *Idem* l. 8. la *ostez* re qui suit. P. 23. l. 3. *ostez* la, *Idem* senter *lisez* senterent. P. 24. l. 14. reprentée *lisez* représentée P. 30. l. 20. suceptibles *lisez* susceptibles. P. 35. l. 24. exceptées *lisez* excepté. P. 36. l. 13. espere *lisez* esperent, *Idem même ligne* puplie *lisez* Public. P. 38. l. 10. rend *lisez* rends. P. 42. l 1. imprimez *lisez* imprimées. P. 49. l. 2. excellente Comedienne *lisez* excellentes Comediennes. P. 47 l. 24. *ostez* tous. P. 48. l. 1. voisa *lisez* voilà. P. 81. l. previnrent *lisez* previrent P. 92. l. 25. capable *lisez* capables.

OPERA.

P. 42. l. 22. qu'lle *lisez* qu'elle *Idem même ligne* libree *lisez* libre. P.

85. *l.* 25. Jen *lisez* Jan. P. 129. *l.* 8. d'air *lisez* d'airs, *Idem l.* 15. *ostez* encore. P. 130. *l.* 23. auroit *ajoutez* aujourd'hui P. 131. *l.* 21. caractere *lisez* nœud. P. 134. *l.* 11. finissant *ajoutez* cet article.

COMEDIE ITALIENNE.

P. 14. *l.* 1. Octobre 1717. *lisez* Decembre 1718. *Idem l.* 2. 1718. *lisez* 1717. P. 26. *l.* 12. relever *lisez* reveler. P. 31. *l.* 21 Métampsicose *lisez* Métempsicose P. 32. *l.* 4. Métampsicose *lisez* Métempsicose *Idem l.* 9. *ostez* si. P. 46. *ostez* y.

LES FOIRES.

P. 4. *l.* 6. aiusi *lisez* ainsi, P. *Idem l.* 14. Scenes *ajoutez*, P. 5. *l.* 5. de *lisez* à P. 8. *l.* 11. *ostez* paroître P. 45 *l.* 7. les *lisez* ses. P. 10. *l.* 8. gens *lisez* gens, P. 52. *l.* 20. enfin *ajoutez* ils.

www.ingramcontent.com/pod-product-compliance
Lightning Source LLC
Chambersburg PA
CBHW071619220526
45469CB00002B/395